中華非物質文化叢書 · 文學類 · 戲曲系列

粵曲詞中詞二集

張文（漁客）　著

Śūnyatā

書名：粵曲詞中詞二集
系列：心一堂・中華非物質文化叢書・文學類・戲曲系列
作者：張文（漁客）著
主編：潘國森
責任編輯：程倚櫚

出版：心一堂有限公司
地址/門市：香港九龍尖沙咀東麼地道六十三號好時中心 LG 六十一室
電話號碼：+852-6715-0840 +852-3466-1112
網址：sunyata.cc
電郵：sunyatabook@gmail.com
　　　publlish.sunyata.cc
網上書店：http://book.sunyata.cc
網上論壇：http://bbs.sunyata.cc/

版次：二零一五年四月初版
平裝

定價：
港幣　　一百四十八元正
人民幣　一百四十八元正
新台幣　五百八十八元正

國際書號：ISBN 978-988-8316-59-5

香港及海外發行：香港聯合書刊物流有限公司
地址：香港新界大埔汀麗路三十六號中華商務印刷大廈三樓
電話號碼：+852-2150-2100
傳真號碼：+852-2407-3062
電郵：info@suplogistics.com.hk

台灣發行：秀威資訊科技股份有限公司
地址：台灣台北市內湖區瑞光路七十六巷六十五號一樓
電話號碼：+886-2-2796-3638
傳真號碼：+886-2-2796-1377
網絡書店：www.bodbooks.com.tw
台灣讀者服務中心：國家書店
地址：台灣台北市中山區松江路二〇九號一樓
電話號碼：+886-2-2518-0207
傳真號碼：+886-2-2518-0778
網絡書店：http://www.govbooks.com.tw/

中國大陸發行・零售：心一堂書店
深圳地址：中國深圳羅湖立新路六號東門博雅負一層零零八號
電話號碼：+86-755-8222-4934
北京地址：中國北京東城區雍和宮大街四十號
心一店淘寶網：http://sunyatacc.taobao.com

演唱時流粵管絃，曲詞謬誤昧相傳。

釋文解惑承張筆，辨字評音作鄭箋。

菊部狀元知正學，梨園劇本定新篇。

珠璣讀罷高聲引，不枉勞心盡力研。

張文先生著粵曲詞中詞讀後感賦

甲午初夏潘少孟拜稿並書

張文先生著粵曲詞中詞讀後感賦　甲午初夏潘少孟拜稿並書

（編按：「鄭箋」指東漢著名學者鄭玄的箋注，對應作者張文的文筆）

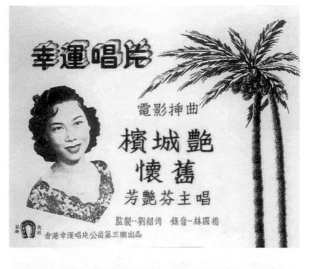

《檳城艷》電影插曲唱片封套，曲見《檳城艷》

電影《檳城艷》劇照，左為羅劍郎，右為芳艷芬

電影《檳城艷》劇照，曲見《懷舊》

二零一四年三月中旬，作者與戴素霞小姐，於天暉路社區會堂合唱一曲《洛水夢會》

馬上琵琶，曲見《魂夢會漢皇》，廣州雕塑公園

穆桂英，曲見《穆桂英招親》，攝於新界古洞河上鄉

花木蘭，曲見《征衣換雲裳》，攝於香山博物館

望江樓，曲見《錦江詩魂》

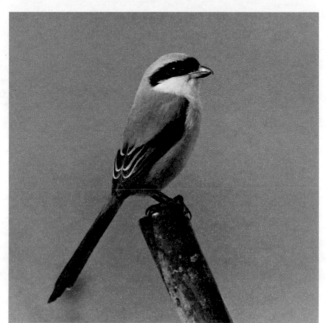

伯勞，曲見《再折長亭柳》

白鶺鴒（音脊鈴），曲見《鶺鴒緣之認弟》

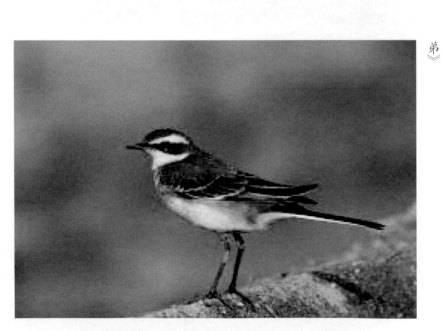

黃鶺鴒（音脊鈴），曲見《鶺鴒緣之認弟》

荔枝，曲見《荔枝頌》（攝於深圳市）

菡萏（音「砍錦」），荷花的花蕾，亦作荷花的代稱曲見《鴛鴦淚》的主題曲，黃錫平先生攝於深圳洪湖公園

芸香。芸館，曲見《觀柳還琴》；芸窗，曲見《天姬送子》

桄榔樹，曲見《長憶拾叔人》

蝸廬，曲見《金石緣》，攝於香港元朗賽馬會公園

女紅（音功），曲見《百萬軍中藏阿斗》，攝於張家界袁家寨子

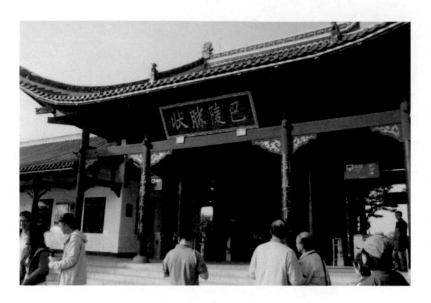

岳陽樓正門，曲見《呂洞賓三醉岳陽樓》，岳陽古稱巴陵，今之湖南岳陽縣

洞庭湖一景，曲見《洞庭十送》

目錄

中華非物質文化叢書・文學類・戲曲系列

粵曲詞中詞二集

中華非物質文化叢書・文學類・戲曲系列

粵曲詞中詞二集

中華非物質文化叢書・文學類・戲曲系列

心一堂《中華非物質文化叢書》總序

清末名臣體仁閣大學士張之洞（一八三七至一九零七）在《勸刻書說》指出：「且刻書者，傳先哲之精蘊，啟後學之困蒙，亦利濟之先務，積善之雅談也。」

心一堂秉承「弘揚傳統、繼往開來」的宗旨，一直致力於傳承文化、文獻整理和圖書出版等工作，與中華非物質文化遺產研究會合作，出版中華非物質文化叢書。中華非物質文化遺產研究會的宗旨在傳承、推廣及弘揚中華文化中的「非物質文化遺產」（Intangible Cultural Heritage）。

本叢書專門挑選學養識見湛深的作者傾注心血完成的傑作，希望讓更多高水平的中文著作可以付梓及廣泛流通。因此，我們歡迎讀者提供寶貴意見，亦希望能夠與海內外文化界的翹楚合作出版優質書籍。

潘國森、陳劍聰

心一堂中華非物質文化叢書主編

二零一二年九月

陳序

粵曲粵劇向來是廣東人最重要的文娛活動之一。粵曲特別有一種能夠安撫情緒的神奇作用，聽眾會有意無意跟著音樂拍和去哼上幾句。我們廣東人隨口就唱得出幾句粵曲，當然好聽不好聽又當別論。

回憶筆者早年到美國修讀工商管理碩士，那個年代留學生的生活一般比較艱苦，功課繁重，心裡會感到很安慰。至於開始有系統地學唱粵曲，卻是在商界工作了一段時間，再回到母校香港中文大學擔任教席之後的事。人在外國，接觸到廣東音樂和粵曲等等傳統中國文化的事物，心理負擔很大，很需要精神上得到調整。

沈祖堯校長和前任逸夫書院院長楊汝萬教授，致力增加更多種類的文化活動，以提升校園文化水平；否則只專注在學術研究未免令大學生活過於枯燥乏味。筆者既是業餘的粵曲愛好者，首先想到能力所及的，自然是在校內多辦一些推廣粵曲粵劇的活動。

粵劇名伶芳艷芬女士先前慷慨捐贈款項予香港中文大學逸夫書院，作為推動粵劇表演藝術發展，以及向年輕人宣揚關愛社會及服務社群訊息之用。為此，沈校長帶同筆者與芳姐（粵曲粵劇界對芳艷芬女士的暱稱）多次商談，確定了「芳艷芬藝術傳承計劃」，筆者有幸成為項目的負責人。芳姐的指引非常明確，捐款用作整體推動粵劇發展之用，絕對不攪個人崇拜。現時我們的首要工作，是搜集和整理與芳姐相關的珍藏，並舉辦講座和社區獻唱活動。待稍後時間再有餘力，就會加強研究和傳承其他粵劇宗師級前輩的藝術。

逸夫書院素來強調儒家傳統思想中的「誠意正心」，這就跟推動粵劇藝術關係密切，畢竟粵曲粵劇的主題大多圍繞著中國文化裡面的五倫、孝義忠信和禮義廉恥等核心價值。至於芳姐數十年如一日樂於助人的精神，亦與逸夫書院的「服務社群」宗旨不謀而合。

近年筆者負責的教學、研究和社會公職的任務繁重，唱粵曲無疑是幫助筆者「放下自己，走得更遠」的營養補充劑。

張文先生新著《粵曲詞中詞二集》，博徵詳引，介紹時人演唱著名粵劇曲目時常見的字音錯誤，這對唱家和聽眾加深了解名曲的作意當有俾益。筆者曲唱得未到家，亦恐怕未有資格從學術角度品題張先生的力作。香港是自由市場的運作，市場學最重視「以人為本」。傳承粵劇藝術，既以演出的藝術家為本，同時亦以觀眾的需要為依歸，令藝術家和觀眾產生共鳴才是我們最終目標。筆者相信張文先生的努力，能夠滿足唱家和聽眾的需要，並且從另一個我們未想過的方向和切入點，參與促進粵劇藝術的發展。在此祝願《粵曲詞中詞二集》一紙風行。

陳志輝

序於香港中文大學逸夫書院

二零一五年一月

韓序

認識筆名漁客的張文先生，始於一九七八年。

猶記當年，一篇介紹鱘龍（俗稱鱘鯊）的專欄文章，引起了時任《飲食世界》總編輯梁多玲（玳寧）的注意，經推介下聯同幾位知名食家，在是年八月中旬於報章新聞《七家食德》專欄，而漁客每周一篇的海鮮文章，就是他個人的現身說法了。

那時候漁客經營海鮮及酒家行業，所撰寫的題材以至內容，已隱約存有粵曲的影子在內，例如談撻沙、大烏、地寶及花布帆等魚類時，他以粵曲《洞庭十送》中的「有比目魚踏浪而來」這一句為比喻不當。

因為這些籠統被稱為「比目」的鰜、鰈科魚類，每於淺海深處貼沙而游，縱具美妙泳姿，也只有欺身迎上和偏頭斜插的動作，絕非「踏浪而來」者也。

漁客為文介紹「拗頸蝦」，指基圍蝦和海麻蝦的體積較為短封一類，賣相雖略欠佳，但符合消費之道。

文章以長度僅及吋半的「釣魚蝦」和每隻長達二吋半的「白灼蝦」比較。前者價昂而後者標準，但「拗頸蝦」僅有二吋長，價格相對廉宜，知所選擇，合乎物美價廉的消費之道。

當年「七家」文章也曾談及蟹類，漁客說出，膏蟹蟹蓋表面的兩側斜邊，在燈光亮照而無虛位者，是

足膏表現，稱為「頂角」；若有現出部份透明空隙的，則稱「花膏」。

而年幼的雌蟹稱為「奄仔」，但「奄仔」早經交配名叫「四季仔」（蟹腹有痕迹可以辨認），年長仍屬雲英的是為「奄頭」了。

雌蟹每經交配一次，腹部周遭即出現灰色茸毛，過程稱為「開裙」，「開裙」次數越多，茸毛愈灰愈盛，且呈黑色光澤，此乃圓臍雌蟹之特殊生態者也。

漁客寫海鮮，富專業知識，持獨特見解，果是「大行家」所言，難怪他著述《香港海鮮大全》出版後，飲食行業多人捧讀。筆者在此聊掇數言，也祝賀《粵曲詞中詞》一紙風行。

韓中旋

二零一四年冬

（前香港《成報》總編輯）

潘序

音樂能夠陶冶性情，小兒皆知。

和諧的旋律，若再配上優美的唱詞，則教化社會的功能就更為鉅大。

我國文學，可以追溯到上古平民百姓的口頭文學、年青男女的歌謠唱和。《詩經》、《楚辭》、漢樂府詩等作品原本都能唱詠，可惜後代樂譜無傳，令我們無法得窺全豹。粵劇粵曲是我們嶺南人堪足自豪的文化遺產，上緒《詩經》，遙接宋詞，最難得可以雅俗共賞。至於傳承與發揚粵曲粵劇的責任，除了藝術工作者的努力，以及觀眾的愛護之外，藝評人襄贊其間，亦有功勳。

張文老師介紹《檳城艷》一曲時，提到「花旦王那甜美婉轉的歌聲」。芳艷芬女士，有花旦王的美譽，是當代粵劇子喉兩大流派之一「芳腔」的開創宗師，後輩景從者眾，影響既深且遠。芳姐（行內行外對花旦王的敬稱）對二十世紀下半葉粵語時代曲的發展同樣居功至偉，名曲如《檳城艷》、《荷花香》、《懷舊》等，啟發了許多後來的名家。早期粵語時代曲無論作曲、作詞和唱法都曾經從粵劇粵曲中吸取養分。

《荷花香》一曲，筆者少年時已唱得爛熟、背誦如流。初聽《懷舊》，則是在互聯網興起後重看八十

中華非物質文化叢書・文學類・戲曲系列

7

年代電視劇《山水有相逢》中的一幕。該劇由甘國亮監製，李司棋、黃韻詩領銜主演，那幾句《懷舊》即由黃韻詩唱出。

《懷舊》是粵樂大師王粵生先生填的詞，用「闌珊韻」、「慚貪韻」、「棚撐韻」三韻通押，其詞曰：

嬉戲於沙灘，（陰平聲，闌珊韻）

日影已漸殘，（陽平聲，闌珊韻）

淺水碧波染泳衫，（陰平聲，慚貪韻）

一雙一對樂忘還，（陽平聲，闌珊韻）

輕快於心間，（陰平聲，闌珊韻）

共君興未闌，（陽平聲，闌珊韻）

眼裡春光往事翻，（陰平聲，闌珊韻）

低低聲唱愛郎顏，（陽平聲，闌珊韻）

纏綿恩愛，

倆拋心煩，（陽平聲，闌珊韻）

綠柳花間，（陰平聲，闌珊韻）

到黃昏未願返，（陰上聲，闌珊韻）

一生一世慰紅顏。（陽平聲，闌珊韻）

嫁與君雖淡飯兩餐，（陰平聲，闌珊韻）

互相掃滌煩，（陽平聲，闌珊韻）

嬉戲於花間，（陰平聲，闌珊韻）

拋擲果花間，（陰平聲，闌珊韻）

共一掃滌煩，（陽平聲，闌珊韻）

似燕雙雙愛未減，（陰上聲，慚貪韻）

哥心妹意倆呢喃。（陽平聲，慚貪韻）

哥哥聲說愛紅顏。（陽平聲，闌珊韻）

眼裡春光往事翻，（陰平聲，闌珊韻）

並肩漫步行，（陽平聲，棚撐韻）

哥印妹心間，（陰平聲，闌珊韻）

倆心相印，

笑開顏，（陽平聲，闌珊韻）

寺觀祝福，

我郎心愛未減，（陰上聲，慚貪韻）

哥怕妹衣單，（陰平聲，闌珊韻）

夜色已漸闌，

（陽平聲，闌珊韻）

怎得一生愛付與君，

犧牲一切也無憾！

（陽去聲，慚貪韻）

粵曲小調用韻靈活，句式長短不一有似宋詞，但是韻腳平仄通押，聲調陰陽交錯，跌宕有致，其宏揚中國韻文藝術，可謂後來居上。王大師寫的《懷舊》，曲詞反映那個時代年青男女對戀愛的承擔，配上芳姐的歌喉，在二十一世紀人欲橫流的今天細心聆聽，有如濁世清流，叫人欽羨。

間常聽到年青粵籍朋友抱怨，一指傳統粵曲粵劇沉悶難明；二指時下粵語時代曲言語乏味，不及老歌舊歌容易琅琅上口。他們不知道舊日動聽的粵語流行曲，本來就是粵曲粵劇的餘緒，是粵曲粵劇的「入門簡化版」。小朋友如果覺得粵曲粵劇用詞過於古雅難懂，也可以先學聽粵曲早期粵語時代曲，如芳姐的《荷花香》、《檳城艷》、《懷舊》等等。

張文老師醉心粵曲粵劇，顧曲周郎也！對時下大老倌、名票友演唱時偶現的小疵，直率評點，於這一門最受廣府鄉親喜愛的嶺南文藝，頗有優化之功。願讀者諸君繼續支持，促使張文老師再深入淺出地為大

中華非物質文化叢書‧文學類‧戲曲系列

家解說更多「粵曲詞中詞」，幫助大家領略我們嶺南韻文名家的曲中詞意，於娛樂之中，得以增長見識。

期待這部二集之後，還會刊行三集、四集，再饗知音。

潘國森序於心一堂

乙未孟春穀旦

《粵曲詞中詞》出版後，僥倖得到一些掌聲，亦多蒙潘主編鼓勵，於是有付梓第二冊的意圖。

書中的戲曲詞句，每多典故，而前人之曲譜（唱片）也曾出現錯字和誤音。準此，本書作者希望盡量完之善之，以免箇中某些閃失而誤導後來者，固所願也。

例如《觀柳還琴》中的「努力攻書，屏息萬念」曲詞，次句的「屏」字是動詞，應唸仄聲而非陽平聲，是為「炳息」的讀法；反之，原曲「驚聞花落五侯家，畫屏阻卻三生夢」句，此中的「屏」字乃係名詞，按照字面，是讀作「抓平」了。

錯字方面，可見《蝶影紅梨記》，內頁有男角詢及，「太守現居何處呢？」對方以「兮露朝零萱暮景」回答。查實箇中的「兮」字不確，該為「父」字之誤，全句應作「父露朝零萱暮景」為合。蓋指父親好比早晨那零落的露水，借喻早逝；而萱堂（母親）仍在，且屆暮年之意。

按「兮」字多為助語詞，晉代陶潛的「歸去來兮（辭）」如是；宋蘇軾《前赤壁賦》中的「望美人兮天一方」亦然。

作者推想，此非撰曲人原意，由於「兮」、「父」兩者字形相近，該係抄曲筆誤，致令令人齊齊錯

唱，良可嘆也。倘若加以理解而能撥亂反正，誠好事一樁焉。

《粵曲詞中詞》能夠順利出版，得賴各方玉成。鼎力支持的，除於屯門授曲的黃重山師傅外，亦現居羊城的撰曲才俊鄧偉堅兄，義務為本書校閱初稿。還有香港中文大學陳志輝教授及報壇名宿韓翁（筆名珠珠）為本書賜言作序，同時更有香港書法家潘少孟老師題字相贈。作者才疏，對溢美詩句倍覺汗顏，隆情盛意，於此一併言謝。

二零一四年秋於新界天華邨頌華曲藝社

西湖

西湖是杭州的名勝景點，歷來文人雅士，固多詩詞唱酬，更有無數悲歡離合的民間故事，曾經發生於此地，如社團粵曲的《白蛇傳》、《觀柳還琴》與《蘇東坡夢會朝雲》等都是。

載酒蕩西湖，賞盡堤邊柳，垂楊處處，滌我塵懷，六橋凝碧水濚濚，「小瀛洲」歷歷在目，面對詩情畫境，正是快何如之。

這是九月上旬，筆者在「花港觀魚」碼頭側，登船遊西湖期間所得的印象。

天下西湖三十六，猶言其多，中國的福州、惠州、阜陽、北京及昆明諸地，都有西湖的名堂，但言風景秀麗而久享盛名者，唯杭州西湖矣。

杭州西湖湖面六百公頃，環湖勘長達三十多公里，絲絲垂柳處，舊八景、新八景，名勝古蹟甚多，岳墳岳廟、靈隱寺、三潭印月和蘇小小墓等，都是赫赫有名。

唐代大詩人白居易，曾有吟詠杭州的詩歌，西湖「白堤」，是他所留下來的遺跡；同樣，「蘇堤」則為紀念宋代大文豪蘇軾而命名；「奉旨填詞」的柳三變（永），在此寫下「錢塘自古繁華」的名篇；「酒肉穿腸過，佛祖心中留」，是癲和尚濟公在西湖留下的名句；白娘娘和許仙那一段風雨遊湖故事，早已深

入民心；而「泉自幾時冷起，峰從何處飛來」的「飛來峰」，更是此間使人嘖嘖稱奇的神話傳說。

此外，近代的歷史人物，例如詩僧蘇曼殊、鑑湖女俠秋瑾和弘一法師等，他們的一生事跡，莫不與西湖有關。

原載《粵劇曲藝月刊》三十二期

粵曲詞中詞二集

孤山

「孤山自有梅花瘦，何堪舊館錯尋香」這兩句，源於粵曲《紫鳳樓》；而「日日望孤山、夜夜繞西湖」則出自《蘇東坡夢會朝雲》中的乙反中板曲詞。

前者指隱居孤山的高士林和靖（逋，音煲）；後者是蘇東坡的愛妾朝雲，因為死後葬於孤山，故以他才唱出了上述的悼詞來。

孤山位於杭州西湖中的後湖與外湖之間，孤峰獨聳，秀麗清幽，宋朝處士林逋隱居此地二十年，植梅養鶴，由於終身不娶，是故有「梅妻鶴子」的稱號，今逋墓及鶴塚均存，山上梅樹亦多。

至於「還卿一缽無情淚，今後芒鞋踏破任飄遙」這兩句，是粵曲《斷鴻零雁》裡的末段滾花，曲中人物詩僧蘇曼殊。

蘇曼殊葬於孤山北麓瑪瑙坡，而蘇墓之旁另有一塚，碑書「明詩人小青之墓」，這個小青，就是晚明西泠詩人馮小青，她死時才十八歲，生前為武林（杭州）名士馮千秋的小妾，在馮家為大婦所不容，被迫幽居於孤山。

她寫詩感懷身世，其中《讀牡丹亭絕句》為人傳誦一時，詩曰：「冷雨幽窗不可聽，挑燈閑看《牡丹

中華非物質文化叢書·文學類·戲曲系列

亭》。人間亦有癡於我，豈獨傷心是小青。」

幽窗冷雨情景，固然容易引起傷感；而春秋佳日時，雖有湖山如畫，但她臨鏡自照，眼前瀲灩西湖水，當憶及身世飄零，難免泛出淚影波光。

小青尚有兩句傳誦後世的詩句，是「瘦影自臨春水照，卿須憐我我憐卿。」

回頭再說孤山，算是有點名氣，歷來許多詩詞都有旁及，例如宋朝劉過的《沁園春》，就有「暗香浮動，爭似孤山先探梅」之句；而近代詞人張默君亦有《孤山弔曼殊上人》的《解珮令》，此中句云：「斷鴻零雁，早淒透，離憂肝肺，響名山，獨參空慧。」

這裡的「響名山」，就是孤山了。

蘇小小

描述蘇小小的粵曲很多，如《蘇小小離魂》、《月夜祭蘇小》、《蘇小懺情》及《西泠哭蘇小》等，至於由梁瑛與陳彩蘭合唱的《錢塘蘇小小》，此曲三十年前已流行一時。

歷史上的蘇小小有兩人，其一是南齊時代的錢塘才妓；其二為宋人，亦錢塘名娼，但粵曲中所指人物，當係前者。

正因蘇小小為南齊錢塘名妓，而杭州亦有蘇小小墓，所以自唐以來，便成為許多文學作品的抒寫對象，例如唐朝李賀的《七夕》、張祜的《蘇小墓》和羅隱的《蘇小小墓》等詩歌；《錢塘佳夢》、《西泠韻跡》等話本，以及元朝白樸的雜劇《蘇小小月夜錢塘夢》等，均以此作題材。

而在鍾雲山所唱的《斷鴻零雁》裡，有「未曉情淚種情根，只曉風流憐蘇小」之句，「蘇小」也者，是妓女的代稱了。

原載《粵劇曲藝月刊》三十二期

嬰宛

上期本刊有「嬰宛」的談論，此曲見諸葉紹德先生所撰的《玉梨魂之鵑情》，全句為「孰料情債難除，害了一位無辜嬰宛」。

這裡的「嬰宛」，非謂梨娘，乃指彼之小姑，蓋整闋粵曲中，先後有「忍見芳卿為我將姑薦」，及「望君移愛小姑，歸稟高堂，速來納聘」的曲詞，可見「嬰宛」顯然係其待字閨中之小姑而言，關於這一點，方離（馬龍）先生弄錯了。

行文遣字，用到「嬰宛」及「嬰嬰宛宛」者，此間滬籍文人多見，前者意謂年青貌美而又不曾結婚的少女；後者是女流之輩的泛稱。

可以用來形容女性的名詞極多，例如「紅顏」、「紅粉」、「阿嬌」、「鶯燕」及「玉人」……等，不同對象自有不同借喻，所以粵人筆下，描寫女性而用到「嬰宛」一詞，畢竟少之又少。《鵑情》用到「嬰宛」兩字，只因此曲乃屬「圓圈韻」，押韻而已。

嬰嬰。象聲詞，鳥鳴聲。歐陽予倩《桃花扇》第一幕第二場：「陳設頗整齊雅致，脈脈的瓶花，嬰嬰的鳥語，令人覺得出幽麗而靜適。」

宛宛。（一）盤旋屈曲貌。司馬相如《文選·封禪文》：「宛宛黃龍，興德而陞。」唐·柳宗元《哭連州凌員外司馬》詩：「宛宛凌江羽，來棲翰林枝。」

（二）謂山川道路蜿蜒曲折。唐·張祐《車遙遙》詩：「碧川迢迢山宛宛，馬蹄在耳輪在眼。」林紓《記花塢》：「厓下多沃壤，盡以蒔竹，小溪宛宛如繩，盤出竹外。」

（三）遲回纏綿貌。唐·岑參《龍女祠》詩：「祠堂青林下，宛宛如相語。」明·方孝孺《喜嘉猷秀才至》詩：「宛宛心所慕，盈盈日興思。」

（四）細弱貌。唐·陸羽《小苑春望宮池柳色》詩：「宛宛如絲柳，含黃一望新。」蘇曼殊小說《斷鴻零雁記》第十八章：「使吾身此時為幽燕老將，固亦不能拍鋼刀慧劍，驅此嬰嬰宛宛者於漠北。」季羡林散文《重返哥廷根》：「我坐在從漢堡到哥廷根的火車上……過去三十多年來沒有想到的人，想到了……那個嬰嬰宛宛的女孩子伊子穆熹德，也在我眼前活動起來。」

原載《粵劇曲藝月刊》三十五期

守宮砂

「當日十朋不負荆釵配，妙嬋誓保守宮砂」，以上兩句，見諸《玉簪記之詩稿定情》，本文要談的是「守宮砂」。

「守宮」代指壁虎，這種爬蟲，常蟄守於屋壁宮牆，以捕食蟲蛾為活；至於「砂」字，是硃砂的簡稱。

「守宮砂」一詞，出自晉朝張華的《博物志》，說及別名蠑蜓的蜥蝪（按：即今之壁虎），把牠養在容器裡，用硃砂餵之，吃後則遍體赤血。

當蜥蝪吃過了七斤硃砂，經搗爛後，點在女人的手臂上，這顆紅印終生不褪，但只要和異性交合過，紅印也就自動消失，據說漢武帝曾以此法來約束宮中侍女，故名。

這個典故，暗喻昔日女人的貞節，「誓保守宮砂」也者，有保存貞操而不與他人濫交的含意。

前人詩詞，亦多箇中描述，例如清朝王國維的《虞美人》：「自來積毀骨能銷，何況真紅，一點臂砂嬌」；唐朝李商隱的《河陽詩》：「巴西夜市紅守宮，後房點臂斑斑紅」；明朝楊慎的《七犯玲瓏·芝山李鈞》：「園花不發為君留，何須蜥蝪將宮守」；宋朝劉筠的《宣曲二十二韻》：「難銷守宮血，易斷舞鸞腸」；唐朝李賀的《宮娃歌》：「蠟光高懸照紗空，花房夜搗紅守宮」等等。

原載《粵劇曲藝月刊》三十五期

卻扇

《摘纓會・上卷》有兩句「花如人酖，紅顏卻扇忙」的曲詞。由於此曲內容與談論嫁有關，所以許多人都知道，「卻扇」是古代婚嫁風俗之一，但卻不明白這詞的由來。

原來舊時婚俗，新娘出嫁，需要蒙頭遮面，蒙頭的是紅帕，遮面則用紈扇，箇中作用有二，其一是「遮羞」，其二是「避邪」。

花轎臨門，新娘除了蒙頭之外，一直都把扇子拿在手中，下轎後即行張扇遮面，就算在拜堂作揖之時，也是扇不離手的。

從拿著扇子登上轎門開始，直至在新房內擱下扇子為止，這就是「卻扇」的由來了。

試列數則文人對「卻扇」的描述。南朝何遜有詩：「何如花燭夜，輕扇掩紅妝」；南朝周弘正亦有詩云：「暫卻輕紈扇，傾城判不賒」。

至於明人小說《檮杌閒評》，則有以下記載：「兩家父母都甚通達，並不拘嫌，就結了一重親上的親，到了卻扇之夕，玉台鏡下，果是老奴，自然非常愛戀。」

原載《粵劇曲藝月刊》三十五期

樊川

「感君恩義重如山，樊川莫怨尋春晚」；「樊川有恨秋娘怨，恨不相逢未嫁前」，以上幾句，前者出

現於粵曲《洞庭十送》；後者見諸《玉梨魂之翦情》。

「樊川」借喻唐代詩人杜牧，這個別名，指晚年寓居長安近郊的樊川別墅；其次，是他所撰寫的《樊

川文集》，極為後世傳誦。

話說杜牧官佐宣城幕時，曾遊湖州，識一十餘歲女子秋兒，並相約十年內成婚，十四年後，杜牧出任

為湖州刺史，重來訪女，奈何女已嫁夫三年，及育有兩子矣！

杜牧惆悵之餘，不禁發而為詩，詩曰：「自是尋春去校遲，不須惆悵怨芳時。狂風落盡深紅色，綠葉

成蔭子滿枝。」

上述典故，既是「尋春晚」與「秋娘怨」的始末，也是「綠葉成蔭」這句成語的由來。

回頭再說《樊川文集》，全文廿卷，附外集一卷，別集一卷，有《四部叢刊》影印明翻宋刊本，經今

人陳允吉整理，一九七八年九月上海古籍出版社印行。

此外，清代畫家高翔，他曾繪過一幅《樊川水榭圖》，畫面上碧天遼闊，水榭臨江，境界幽靜，用筆簡括深遠，墨色蒼潤，頗具文人意趣。

原載《粵劇曲藝月刊》一九九六年七月（第三十七期）

中華非物質文化叢書・文學類・戲曲系列

渴相如

「相如消渴」是句成語，粵曲中常見有「相如渴」或「渴相如」等名詞，舉例由鍾雲山主唱的《花在隔簾香》，其中一段士工慢板裡，就有「我呢個渴相如，總為文君病」這兩句。

此中的渴字，顯然並非口渴，因此，有人作出聯想，認為男女結交，兩情相悅，必然是性飢渴了（一笑）。

實情並非如此，原籍四川成都，小名犬子，別字長卿的他，因慕藺相如其人，故改為相如這名字，他好讀書和劍擊，雖口吃而善著書，也常有消渴之病。

在《西京雜記》其中記載卓文君的文字裡，有如下一段：「長卿素有消渴疾，及還成都，悅文君之色，遂以發痼疾，乃作美人賦，欲以自刺，而終不能改，卒以此疾至死，文君為誄傳於世。」

上文的所謂「消渴疾」，實在是一種病名，據《辭源》引述《素問奇病論》所載：「脾癉者，喜食甘美而多肥也，肥者令人內熱，甘者令人中滿，故其氣上溢，轉為消渴。」

《辭源》又云：「今人據古書所傳的消渴病候，如多食、渴飲、溲多及發癰疽等，謂即糖尿病。」

原載《粵劇曲藝月刊》一九九六年七月（第三十七期）

芸窗

《天姬送子》的反線七字清裡，有「往日芸窗無人問，今朝紫袍新染御香焚」這兩句曲詞。

「芸窗」可以作為書房的解釋，此中的「芸編」字，同樣有百草豐茂及存藏書籍的含意，説來頗饒趣味。

前人對書籤叫「芸籤」，書籍作「芸編」，書齋則稱做「芸台」，至於在北京頤和園有處「宜芸館」的，那是建於一七五零年，由清乾隆命名的藏書處。

芸是香草，此間一種中藥叫芸香，可殺菌與驅蟲，主要成份是「甲基壬酮」、「甲基庚酮」及蒎烯等，每使蛀蟲感到害怕而遠離。

正因為芸香全株均含有揮發油和多種生物鹼，對此敏感的人與之接觸，會令到皮膚起泡，且出現瘙癢現象，不過，這種植物雖然含有輕微毒素，適量食用還是可以的。

俗名「臭草」而含有異味的芸香，將那羽狀複葉連枝拗下，置於糖水中煲滾，濃郁的苦辛味散發開來，好此道者，頓覺一室皆香。

同樣，屬鎮痙驅風藥的芸香，對於醫惡瘡、治瘡毒，都有一定的藥療作用，上述的煲以陳皮綠豆糖水，可説是清熱解毒劑；家庭露台間，作為盆栽的植上一株，蛇蟲鼠蟻相應減少。

原載《粵劇曲藝月刊》一九九六年七月（第三十七期）

衛夫人

日前亞洲電視劇集中，有男主角名「衛煥」者，其妻由劉曉慶飾演，眾皆稱為「衛夫人」。

「衛夫人」此一稱謂，粵劇曲藝界人士，當是耳熟能詳，蓋《漢武帝初會衛夫人》曾是薛覺先的名曲；而現今社團粵曲裡，亦有見提及。例如《牡丹亭驚夢之幽媾》的「衛夫人美女簪花」、《紅葉詩媒》的「詩篇簪花秀筆娟娟，恰似衛夫人潑墨染，書法清麗俗世罕見」等。

前者所指，是處於漢武帝時代的「衛夫人」；與後兩曲所寫的，乃截然不同人物。歷史上從周朝以至漢朝，「夫人」是對天子妾的稱謂，漢武帝時，就有李夫人、拳夫人和衛夫人等，這個姓衛名子夫的，在不曾給封作「夫人」之前，本是漢武帝姐姐平陽公主的歌女，能夠飛上枝頭，時來運到致之。

話說漢武帝即位後，數年無子，心情不快，一次到平陽公主家赴宴，偶遇衛子夫，此是「初會」，其後召入宮中納為「夫人」，之後再被封為皇后，其弟衛青及外甥霍去病，則分別受封長平侯與冠軍侯。

另一位姓衛名鑠的晉朝書法家，是汝陰太守李矩的妻子，人稱「衛夫人」，她的書法源自鍾繇，善正、行、篆、隸各種字體，精正書（楷書），其書如「插花舞女、低昂美容」，極得後人稱頌，而生於當時的王羲之，也是她的弟子之一呢！

原載《粵劇曲藝月刊》一九九七年三月（第四十四期）

動物叫聲

某報有專欄談及動物的鳴叫聲，如龍曰吟、羊曰咩、牛曰吽、犬曰猲、狼曰嗥、鳥曰哢、鹿稱呦呦、蛁（蟬）叫喁喁……等。

粵曲中也有類似上述名詞，如「詫是衝雲鳳喙，宛似鶯囀上林」（見《小紅低唱》）；「南園春半踏青時，風和聞馬嘶」（見《無情寶劍有情天》）；「哀悼手足傷亡，有若鶴唳長空，更似巫峽啼猿」（見《五郎救弟》）；「願化醍醐灌頂，一聲作虎嘯獅吼」（見《趙子龍無膽入情關》）；「歸鴉噪晚，已是月破黃昏」（見《洞庭十送》）。

雞聲喔喔，牠在清晨報曉時則稱「喌報」，燕語呢喃，亦云喝嚤，鴿曰哨，雁曰嗻，鷓鴣是「鈎輈格磔」；杜鵑悲啼「胡不歸」。而鳥鳴的象聲詞多的是，呴呴、喈喈、喈喈、嗷嗷嗷、啾啾及「綿蠻」之外，更有「鷺鷔」一詞，是雌性雉鳥的鳴叫。

粵樂有《鳥驚喧》及《百鳥和鳴》，同是頗為悅耳的廣東小曲，前者見諸《賣肉養孤兒》與《六月飛霜》；後者也曾譜入由黃千歲和芳艷芬合唱的《唔嫁》之中，是「繁華，繁華，奴心蘊情苗情芽，奴甘把青春放下，奴不慕洋場繁華，都經已決定我唔嫁……。」的曲詞。

蟲鳴曰嚶嚶，曰「繁響」，也稱唧唧，廣東小曲有闋《唧唧》，旋律優美動聽，一九六三至六五年期間，對國學有深厚認識的陳宮先生，每天下午七時，在澳門綠邨電台講述歷史小說，開場和過場音樂，就是這《唧唧》了。

原載《粤劇曲藝月刊》一九九七年三月（第四十四期）

粤曲詞中詞二集

蒹葭玉樹

「蒹葭玉樹，歡聚一堂」，見粵曲《俏潘安》。

「蒹葭」和「玉樹」是兩個相對名詞，前者屬蘆科植物，幼小時叫「蒹」，長成後叫萑（音桓），也叫荻；「葭」是蘆葦，合在一起，就成為「蒹葭」與「萑葦」，同樣是野草。

後者的「玉樹」，喻優秀子弟，高貴的解釋，「玉樹臨風」是形容外表不凡的男性。

《蒹葭》同時也是一首情歌，出自《詩經·秦風》，描寫對意中人的憧憬、追求、失望以至心情悵惘，由於寫得迷離撲朔，意象朦朧，予人以神秘莫測的感覺。

《蒹葭》全詩三章，每章八句，每章重疊，僅替換其中幾個字，並且變更了韻腳，其中以第一章用韻，灑落而又悠揚，全詩如下：

「蒹葭蒼蒼，白露為霜。所謂伊人，在水一方。溯洄從之，道阻且長。溯游從之，宛在水中央。」

「蒹葭淒淒，白露未晞。所謂伊人，在水之湄。溯洄從之，道阻且躋。溯游從之，宛在水中坻（音遲）。」

「蒹葭采采，白露未已。所謂伊人，在水之涘（音自）。溯洄從之，道阻且右。溯游從之，宛在水中

址。」

　　譯成了白話文，是：「蘆葦色蒼蒼，白露凝成霜。據說這個人，在河那一方。逆水去找她，路險道又長。順水去找她，彷彿在那水中央」；「蘆花白翻翻，露珠尚未乾。據說這個人，在河那一灘。逆水去找她，路險道又難。順水去找她，彷彿在那水中間」；「蘆荻密林林，露水滴不停。據說這個人，在河那一汀。逆水去找她，路險道又濘。順水去找她，彷彿在那水中坪。」

　　原載《粵劇曲藝月刊》一九九七年三月（第四十四期）

凌煙閣

五月中旬一連兩晚，元朗文藝協進會的「振興粵劇團」，在元朗聿修堂有粵劇演出，劇目分別是《龍鳳爭掛帥》及《女兒香》。

兩劇之中，曾多次出現「凌煙閣」一詞，摘錄如下：「汗馬功勞為我佔，凌煙閣上早名傳」；「女兒平伏西遼，功蓋凌煙」；「好待你凌煙閣上永留名」；「我是功蓋凌煙，豈容你自誇勝券」。

「凌煙閣」在今陝西西安市西南的唐太極宮內，建於唐朝貞觀十七年，當時的唐太宗為表彰功臣，遂親自作贊，由褚遂良題閣，閻立本繪畫，將功臣們的圖像畫於「凌煙閣」上，昭示後代。

這和歷史上漢朝的「麒麟閣」一樣，是紀念臣子建立功業，名標青史的典故。

後者為漢代長安城未央宮中殿閣，有十一位功臣的畫像，包括了當時的蘇武、霍光和張安世等，傳為漢武帝得獲麒麟所建。

回頭再說「凌煙閣」，這些功臣的姓名如下：「長孫無忌、李孝恭、杜如晦、魏徵、房玄齡、高士廉、尉遲敬德、李靖、蕭瑀、段志玄、劉宏基、屈突通、殷嶠、柴紹、長孫順德、張亮、侯君集、張公謹、程知節、虞世南、劉政會、唐儉、李世勣、秦叔寶」等，共二十四人。

粵劇和粵曲中常見「凌煙閣」一詞，如《狄青闖三關》的「不使名登凌煙閣，反與我共結鳳凰壇」；《十繡香囊》的「願願願，我願你凌煙閣上姓名揚」等，都是含有建功立業，流芳百世的意思。

原載《粵劇曲藝月刊》一九九七年八月（第四十六期）

桃葉渡

新馬師曾主唱的《啼笑因緣》，中有「寶釵分，桃葉渡，還復那一曲琴挑」這幾句。

「寶釵分，桃葉渡」的出處，源自宋朝辛棄疾手筆，詞牌名字叫《祝英台近》，是詠別行人之作。

「桃葉渡」乃渡口名，在今南京市夫子湖東首的秦淮河畔，相傳晉朝時大書法家王獻之（王羲之之子，時人合稱「二王」）於此歌送其愛妾「桃葉」而得名。

當時，「桃葉」及妹桃根，為王獻之送至渡口，王有詩云：「桃葉映紅花，無風自婀娜。春風映何限，感郎獨採我」，這是歷史上有名的《桃葉歌》。

又與「桃葉渡」拉上關係的著名人物，還有明末秦淮名妓李香君，也曾於此處為愛郎侯方域餞行。

古代的金陵勝景（金陵即今之南京），稱作「桃葉臨流」的「桃葉渡」，屬金陵四十八景之一。歷年間，騷人墨客來此淺唱低吟，臨流賦詠，寫下許多可歌可泣的感人詩篇，也留下了不少哀怨纏綿的美麗傳說。

東晉時候，「桃葉渡」沿河兩岸，柳條掩映處的民居樓房，翠瓦朱垣，描金畫檐，此中不乏富貴人家；到了華燈初上時份，更是燈火通明，把秦淮河照耀得如同白畫，端的是非常景致，有詩為證：「桃葉

中華非物質文化叢書‧文學類‧戲曲系列

渡頭水悠悠，岸下遊船岸上樓。歸客行人爭渡急，歌船畫舫滿中流。」

吟詠「桃葉渡」的詩詞有很多，《祝英台近》所述的，固然是桃葉渡頭訴離情；而曹雪芹筆下的《桃葉渡懷古》，有「衰靭閒花映淺池，桃枝桃葉總分離。六朝樑棟多如許，小照空懸壁上題」詩句，見《紅樓夢》第五十一回。

原載《粵劇曲藝月刊》一九九七年八月（第四十六期）

汎地

聽《白龍關》，發現一個罕見的詞語，名叫「汎地」（汎音信）。且看曲詞：「你是誰人，膽敢擅闖汎地呀？」

憑曲猜詞，當知這個「汎地」，定然與軍營有關。

所謂「汎地」，正是清朝軍事組織名稱。清代的綠營兵制，大凡千總、把總和外委等軍弁所屬軍隊，都稱「汎」，而其駐防的地方，就謂之「汎地」。

從「汎地」而到「汎兵」，後者則是清代屯戍和巡防各「汎地」的綠營兵，由千總、把總和外委直轄。清朝兵制，沿邊、沿海及沿江處所及大道之旁，皆按段設立墩堡，分駐弁兵，這些「汎兵」也就是差防兵，任務是稽查奸匪，緝拿盜賊，護送差使和巡守地方等。

勿論「汎地」或「汎兵」，這個「汎」字，是三點水旁，右邊是「乙」，中間作「十」字形，合組而成「汎」字；同時，「汎」字又與「信」字相通，鮮魚行業有「魚蝦大汎」的揮春，也可寫作「魚蝦大信」呢！

單單一個「汎」字，可指「汎期」，喻「有季節性的漲水」含意，漁民口中的「黃花水」、「鱠白

中華非物質文化叢書・文學類・戲曲系列

水〕和「蔬蘿水」等，化成文字，就是「黃花魚汛」、「鱸白魚汛」及「蔬蘿魚汛」了。

至於另外一個字形相似的「汎」字，右邊從「凡」，讀音一如「範」字，是浮起的意思，它和「泛」字相通，美國「汎美航空公司」中的「汎」字，清清楚楚，正是如此寫法。

本文所述的「汛」和「汎」，字形僅相差少許，讀法與解釋則完全不同。

原載《粵劇曲藝月刊》一九九七年八月（第四十六期）

靈犀

八月下旬，由元朗「勵進曲藝社」主辦的「南腔響韻獻知音」演唱會中，有幾首粵曲，都出現「靈犀」一詞。

分別是《樓台泣別》的「一點靈犀，三年心許」；《文姬歸漢》的「一點靈犀同仰望」；《重台泣別》的「重台泣別情斷送，心上靈犀一點通」等。

「靈犀」也者，純指犀牛角，舊說犀牛為靈獸，而犀角中心的髓質，像一條線狀的白色紋理，貫穿兩端，叫「通犀」或「通天犀」。

傳說用「通天犀」盛米，放在雞群中，雞要吃米，但一接近，就給嚇得後退，所以南方人把它也叫「駭雞纖」；同樣，將「通天犀」放在穀堆上，鳥類不敢在此歇息；而濃霧重露的夜晚，將「通天犀」置於庭院，庭院也不會為水份所沾濕呢！

這「通天犀」被古人視為靈異之物，有種奇特性能，故稱「靈犀」。

推而廣之，比喻戀愛中的男女，雖然遠隔一方，不能直接面對的相聚交談，但內心裡卻是情意相通，後復以「一點靈犀」這句話，用作本無交往，或未經商談，彼此所見所思，卻能不謀而合，有如互存默契

中華非物質文化叢書・文學類・戲曲系列

的典故。

此外，「身無彩鳳雙飛翼，心有靈犀一點通」，固然是唐朝詩人李商隱的詩中名句；「無端銀燭殞秋風，靈犀得暗通」，則見宋朝秦少游《阮郎歸》中詞；至於清朝的袁枚，亦有《遣興》詩：「但肯尋師便有詩，靈犀一點是吾師。」

原載《粵劇曲藝月刊》一九九七年十月（第四十八期）

左衽

友人懷舊，於操曲時間內，唱出陳寶珠與江雪鷺合唱的《江山錦繡月團圓之智盜名單》，此曲有「胡虜竊中原，遺民悲左衽」這兩句，曲意很多人都會明白，唯是「左衽」一詞，就非人人所能理解的了。

從字面看，「衽」是衣襟，粵曲《夢斷櫻花廿四橋》中，「襝衽半低鬟，含羞輕啟齒」，把衣襟整理，稱為「襝衽」；而「左衽」也者，就有兩種解釋。

其一指死者的葬服，死則衽向左，示不復解也，《禮·喪大記》註疏：「左衽，衽向左，反生時也；衽，衣襟也，生向右，左手解袖常便也」。

「左衽」的第二種含意，是對我國古時若干少數民族的稱謂，他們的服裝，每將衣襟開左，與漢人衣襟向右的截然不同。

春秋時，周室衰微，各個少數民族也常窺伺，魯莊公九年，齊桓公即位，自魯國召管仲歸，任以國政，號曰仲父，於是稱霸諸侯，行方伯之職（方伯是古代諸侯之長），會諸侯，朝天子，不失人臣之義，卒九合諸侯，一匡天下，不受侵犯。

當時，若干少數民族，皆披頭散髮，衣襟左開，故孔子的《論語·憲問》有曰：「管仲相桓公，霸諸

侯，一匡天下，民到於今受其賜，微管仲，吾其被髮左衽矣！」

意思是說：「如果沒有了管仲的話，我們都將披頭散髮衣襟得向左開了。」

後以「左衽」指遭受外人統治的意思，文首曲詞亦然。

原載《粵劇曲藝月刊》一九九七年十月（第四十八期）

閡、闋

「閡」和「闋」，形似實異，同樣是「缺」的讀音。

「泠泠一閡七絃琴，寄盡心頭語」；「當日撰一閡落霞孤鶩，能否為我重彈」，前者見諸《還琴記》；後者是《落霞孤鶩》的曲詞。

「閡」是個古老字，本指事情完結而閉門，其後引申為樂曲的終結，例如「樂閡」，就是演奏結束；而「服閡」一詞，指父母死後，服喪三年，期滿除服的意思。

「閡」字同時又是量詞，專用於詞牌或歌曲，樂曲一首稱「一閡」，前半首叫「上閡」，後半首叫「下閡」，而「千閡」一詞亦出現於此間中文金曲，有曰《千千閡歌》呢！

談到「闋」字，古代宮殿及墓門，前立雙柱者謂之「雙闋」（也稱「象魏」），而「城闋」和「宮闋」，可指帝王居處。

《再世紅梅記之脫阱救裴》中有兩句：「霧散魂離，蕩離玉闋外」；至於《洛水夢會》，則有「未堪一見成永別，俗世仙闋天各一方」的曲詞。

「玉闋」、「仙闋」，分別是帝王與神人所居；成語中的「心居魏闋」，是形容某人雖隱居江湖或遭

放逐，但心中仍然思念朝廷；「衰闕」是指皇帝的過失了。

「闕」通「缺」，又有做官的含意，古時歷朝官職，既有「出闕」（離任）和「補闕」（補充），更有「賣闕」一詞，賣的並非官位本身，而是「出闕」的訊息，這種訊息，對於那些腰纏萬貫，而又急於做官的富人，只要捐些銀兩，打通關節，合適的「空闕」，就會送上門來。

原載《粵劇曲藝月刊》一九九七年十月（第四十八期）

卑田院

《李仙守樓》其中出現「心悲酸，聞道鄭郎身陷卑田院」這一句。

鄭郎指唐朝時候的鄭元和，他是常州刺史鄭儋（音耽）之子，大比之年，他奉父命前往長安應試，與妓女李亞仙一見鍾情，並同居兩年，之後床頭金盡，遭鴇母逐出，因而流落街頭，日間行乞唱其「蓮花落」，夜則住宿於「卑田院」中。

至於鄭元和被其父知悉一切，而將之毆打幾至死，後遭李亞仙救回，並鼓勵重溫書卷，發憤攻讀，卒之高中狀元，那是小說《繡襦記》的情節了。

在唐代，「卑田院」是乞丐聚居之處。唐玄宗的開元二十三年（公元七三五年），置病坊收容乞丐，稱為「卑田院」。因「卑」與「悲」同音，亦稱「悲田院」，其後改名為「悲田養病坊」。

在佛家來說，供養父母曰「恩田」，供佛為「敬田」，施貧謂之「悲田」。所以，古代佛寺有救濟貧民之所，也叫「悲田院」。

明朝小說，有關「卑田院」的描寫也多，例如馮夢龍編的《醒世恒言》第三卷和《警世通言》第三十一卷，分別有：

「鄭元和在卑田院做了乞丐，此時囊筐俱空」；「有一個李亞仙，他（她）是長安名妓，有鄭元和公子嫖他（她），吊了稍（銀子用完了），在卑田院做乞兒。」

又如金木散人編的《鼓掌絕塵》第三十四回：「這卑田院盡是一帶小小官房，專供那些疲癃絕疾乞丐居住的。」

原載《粵劇曲藝月刊》一九九七年十二月（第五十期）

荑（音提）、蝤蠐（音酉齊）

「荑」字音「提」，由於與「夷」字相近，許多人有邊讀邊，遂將之唸作「宜」音，不確。

「荑」字在粵曲中偶見，是《夜半歌聲》的「玉手一雙，軟若柔荑」，以及《雷鳴金鼓戰笳聲》裡的「花外語香，時透郎懷抱，暗握荑苗」這幾句。

「荑」在字面的解釋，本指一種名叫白茅植物的初生嫩芽，又或是初生的草類，如「丹荑」；而「荑」字亦作比喻女性那白而且嫩的手部，如「柔荑」。

後者出自《詩經・衛風・碩人》：「手如柔荑，膚如凝脂，領如蝤蠐，齒如瓠犀，螓首蛾眉，巧笑倩兮，美目盼兮」，此是《碩人》第二章的前四句。

以上一段文字，是描寫貴婦人閔莊姜體貌之美，用白話文來解釋就是：

「她的手指像白嫩的幼芽；皮膚像凝結的脂膏；脖頸白淨修長，恰似蝤蠐一條；牙齒潔白整齊，有如瓠瓜中的瓜仁；蟬兒般的方額，蠶蛾般的眉毛；頰邊兩個酒渦，笑得多麼乖巧；黑白眼珠，流轉傳情，多麼美妙。」

談到「蝤蠐」一詞，是「酋齊」讀音，指天牛的幼蟲，由於此蟲色白，且豐滿而長形，是以古人行文

遣字，每用此比喻婦女脖頸之美。

例如元朝詞人湯式，在他的《南呂‧一枝花‧贈美人》中，就有「蝤蠐頸淨勻粉膩，豆蔻梢軟耨春穠」這兩句。

而粵曲《蝶影紅梨記》的一段長句二黃裡，也有「一見銷魂奪雙睛，羊脂玉碾蝤蠐頸」的描寫，此處的「羊脂玉碾」，指膚色和容貌，而「蝤蠐頸」也者，一如上述，是婦女頸部美態的形容。

原載《粵劇曲藝月刊》一九九七年十二月（第五十期）

蓮花落

由秦中英撰曲，陳笑風演唱的《繡襦記之丐食》，也是鄭元和失意自嘆，潦倒街頭的故事。有幾句曲詞：「英雄如伍子胥，也曾吹簫乞於吳市，大丈夫能屈能伸，唱唱《蓮花落》，又何足道哉！」跟着有一段《蓮花落》的小曲了。

《蓮花落》是曲藝一種，源出於唐五代時的《散花樂》，最早為僧侶募化時所唱的警世歌曲，其後有丐者於行乞時亦唱之，或一人，或兩人，用竹板、槌鼓搖之以為節，按拍作演唱，並以因果報應為內容。《蓮花落》得名，是唱詞內常以「蓮花落」及「落蓮花」作襯腔或尾聲，如《繡襦記》第三十一齣〈襦護郎寒〉唱詞：

「一年才過，不覺又是一年春（哩哩蓮花，哩哩蓮花落也）。小乞兒搖槌象板不離身（哩哩蓮花，哩哩蓮花落也）。小乞兒也曾到東嶽西廟裡賽靈神（哈哈蓮花落也）。只聽鑼兒噹噹，鼓兒咚咚，板兒喳喳，笛兒吱吱吱，小乞兒便也曾鬧過了正陽門（哈哈蓮花落也）。只見那柳蔭之下，香車寶馬，高挑著鬧竿兒，哭哭啼啼，都是女妖嬈（哩哩蓮花落，哩哩蓮花落也）。又見那財主母，荒郊野外，擺著杯盤，列著紙錢，都是去上新墳（哈哈蓮花落也）。」

中華非物質文化叢書・文學類・戲曲系列

該段以下，也有夏、秋、冬的唱詞，合稱《四季蓮花落》。

清乾隆後，始有演員作專業演出，成為演述民間故事的俗樂歌曲，其形式在原來單曲清唱或二人對唱的基礎上，發展為有鑼鼓伴奏，彩扮群唱的《彩扮蓮花落》。

原載《粵劇曲藝月刊》一九九七年十二月（第五十期）

倒捲珠簾

一九八六年，香港食品節曾有得獎菜式「玉捲珠簾」。是將豬肉剁碎，攤在網油上，包裹火腿及筍絲炸成，做法簡單，香口味佳；而執筆寫食經的朋友都知道，大凡任何菜式，有不依常規之運作而次序後來先上者，稱「倒捲珠簾」屬貶詞。

《倒捲珠簾》正是一闋諧趣龍舟的名字，原唱文覺非，作者佚名。

此曲開頭幾句是：「鯨鯊上岸行得遠，獅虎在深潭海底眠，黃鱔有鱗蝦公有翼，老鼠拉貓在寵邊……」

旗桿頂上有人開酒店，白雲山上賽龍船，曹操要賣雲吞麵，秦檜乞食在街邊……。」

這些「顛顛倒倒」的曲詞，極盡荒謬之能事，而類似如此不羈的文句寫法，本世紀初已有之，當時在甘肅敦煌石室發現的「曲子詞」，全是唐人手寫卷子，其中一首《菩薩蠻》如下：

「枕前發盡千般願，要休且待青山爛，水面上秤錘浮，直待黃河徹底枯；白日參辰現，北斗回南面，休即未能休，且待三更見日頭。」

這首愛情詞，具有濃厚的民歌風味，詞中的女主人，一連說出了六件決不可能做到的事，來表達她和愛侶之間那永恆不變的愛情，心意何等堅決，感情何等真摯，想像又是何等奇特！

說古而談今，一九九六年七月，菲律賓出現「婦人誕魚，大漢懷孕」的消息，並曾分別公開「魚子」及「巨腹」示眾，這些千古奇聞，是現代的「倒捲珠簾」了。

原載《粵劇曲藝月刊》一九九八年（第五十一期）

寒鴉

從字面作解釋，寒天的烏鴉，就叫「寒鴉」，「瘦影寒鴉」一語，粵曲《花蕊夫人之劫後描容》送

見；而《啼笑因緣》開始，也有「午夜夢迴，怕聽嗚隻寒鴉叫」的南音。

「寒鴉」是二十多種烏鴉其中一種，別名「慈烏」及「小老山鵶（音括）」，體型中等，隸屬雀形目

鴉科的鳥類，中國大部份省區都有分佈，北部為夏候鳥，南部為留鳥。

「寒鴉」嘴黑，體羽除後頸、頸側、胸和腹作白色外，其餘均為黑色，並具紫色光澤，且耳羽和枕部

雜有白色細斑紋。主要棲息在山區，冬季也結伴到平原地帶，常與其他烏鴉混群，鳴叫時急促尖銳，grap

grap連聲，嘶啞單調，世人每稱難聽的聲音為「烏鴉口」，良有以也。

詩詞描寫，有以「寒鴉」喻人，唐代王昌齡的《長信秋詞》，其中一首的末兩句是：「玉顏不及寒鴉

色，猶帶朝陽日影來。」

長信乃漢代宮名，漢成帝時，太后居長信宮，成帝結新歡趙飛燕、趙合德姊妹。班婕妤失寵，恐為趙

氏姊妹妬害，而自請往長信宮侍奉太后，因此，長信宮後來成為失寵宮人的象徵。

上述詩句，「寒鴉」指趙家姊妹，朝陽是宮名，為她二人所居，整句有「寒鴉卻帶著朝陽日影」的含

意。

從「寒鴉」到「寒鴉戲水」，粵曲《西樓記之病中錯夢》有此樂曲在。

《寒鴉戲水》是廣東潮州民間箏曲，「重六調」（相對於「輕六調」），全曲分「二板」、「拷拍」和「三板」等三個段落，用高低八度音程，交替變化，配以輕快流利的「花指」，描寫一群寒鴉在水中追逐的情景，曲意流暢，感情細膩。

原載《粵劇曲藝月刊》一九九八年（第五十一期）

銜枚

一九九七年十二月下旬，元朗文藝協進會屬下的粵劇團，在聿修堂公演《鳳閣恩仇未了情》，該劇的曲詞中，有「三軍銜枚疾走，飽嘗露宿風餐」兩句。

「銜」是動詞，「枚」形如箸，兩端有帶，可繫於頸上，古代戰爭，當進軍襲擊敵人時，常令士兵銜在口中，以防喧嘩。

話說唐朝有個將軍名叫李愬，與叛將吳元濟對壘，他乘對方疏於防範，準備襲擊蔡州，出兵當天，天陰下雪，大風刮裂旌旗，馬兒凍得不能跳躍，有些士兵凍僵而死。

諸將問往何處，李愬說，攻入蔡州捉拿吳元濟。半夜，雪更大，蔡州城附近前端有鵝鴨池，李愬一方面令人把鵝鴨打驚起來，做成一種擾攘聲勢；那一廂，卻令士兵銜枚疾走，從後包抄，實行聲東擊西之策。

叛軍以為有險地可守，大安指擬心態，自然鬆懈。說時遲那時快，正因無人發覺，李愬部隊已登城而作，直抵吳元濟外宅，這時，吳才知道大勢已去，只好投降。

這是歷史上「銜枚入蔡州」的故事。

中華非物質文化叢書・文學類・戲曲系列

55

對於這次著名戰役，宋朝的蘇東坡，曾有《和劉景文雪》詩：「那堪李常侍，入蔡夜銜枚」；而陸游《雪中作》詩，也有：「已忘作賦遊梁苑，但憶銜枚入蔡州」。

此外，有關「銜枚」一詞的記載，見《水滸後傳》第五回：「候至三更左右，人盡銜枚，馬摘鑾鈴，望賊寨悄悄而來」；《施公案》第三百二十六回：「所有人馬，務要人銜枚，馬疾走。」

原載《粵劇曲藝月刊》一九九八年（第五十一期）

檀郎

在許多曲詞裡，「檀郎」兩字常見；至於《偏要檀郎再細看》這闋子喉唱曲，多年前，社團間已風行一時。

「檀郎」與潘安有關，原來，西晉時代的潘岳，別字安仁（後人將安仁之仁字略去，是為潘安），還有一個小字，叫檀奴。他生來俊俏，相貌不凡，所以，時人都以「潘安」又或「檀郎」作為美男子的代稱。曾益之《李長吉詩註》云：「潘安小字檀奴，故婦人呼所歡者為檀郎」，是以「檀郎」一詞即源於此。

「檀」喻其香，從「檀」字說開去，檀樹的香油，由樹木蒸發出來，經蒸濾後，面上的一層浮油，再加提煉，就是檀香。

檀樹有三種，是白檀、紫檀及黃檀，前二者最佳，後者稍遜。

白檀是沒樹皮而空心的怪樹，根鬚裸露，交錯縱橫，盤抱巨石，百態千姿，按形狀有鴛鴦檀、蜥蜴檀、盤龍檀、臥龍檀、迎賓檀、松鼠檀、蛇檀……等，共有六十多種。

這類中國北方獨有的珍貴奇樹，遍植於河北省蒼巖山，蒼巖山位於石家莊市西南七十公里，太行山山

中華非物質文化叢書・文學類・戲曲系列

脈南端崇山峻嶺之中，著名的「蒼巖一絕」，就是指上述的白檀了。

至於紫檀，產地集中於中國和印度，同樣是珍貴木材，心作紅色，老者則色紫，紋理細密，質硬而堅重，入水即沉。從明代起，用紫檀木製成的家具和擺設，備受皇宮青睞，故紫檀樹很快遭採伐一空，以至絕種。

清代中期，國庫匱空，貨源中斷，故只能以紅木代替，由此知明清紫檀之珍貴。

原載《粵劇曲藝月刊》一九九八年八月（第五十七期）

鉢、缽、砵

一個師徒攜手的粵曲演唱會裡，有人選唱《還卿一砵無情淚》，此中的「砵」字，海報及場刊俱誤植為「砵」，於是乎，就出現了《還卿一砵無情淚》的曲目。

同樣道理，方今的報章廣告和食經文字，每每用到「缽」字的時候，如「沿門托缽」、「澤蘭釀蟹缽」又或「蓮藕缽」等等，十之八九，都錯作為「砵」；甚至抄寫曲本的朋友，也會將《白蛇傳之合缽》中的「缽」字，誤寫為「砵」呢！

「缽」是「鉢」的異體字，兩者雖然相通，但用起來，有時候卻涇渭分明，混淆了就不妙，例如「缽頭」和「缽仔糕」等，用陶土偏旁的「缽」，就比金屬偏旁的「鉢」字合理得多；同樣，《白蛇傳之合缽》中，因曲詞提到的是「金缽」，所以就要用金旁的「鉢」而不用「缶」旁的「缽」字。

談到缽從「金」旁，是「鉢盂」之意，這顯示出「鉢盂」除了用陶器製造之外，也有些「鉢盂」是用金屬製成的，如鐵及銅等。

「鉢盂」乃僧人用來進餐的食具。從前空門的比丘僧和比丘尼，當外出遊方的時候，由於身無分文，肚子餓了就「沿門托鉢」，求取食物，稱為「化緣」。

正因如此，一襲僧衣和一隻「鉢盂」的識認，就成了僧人的標誌。

而由中國佛教禪宗的初祖至五祖，師徒傳授道法，得付衣鉢為信證，稱作「衣鉢相傳」，也有「傳衣鉢」的叫法。

至於「砵」字，它有一如「搬」字（陰入聲）的讀音，酒類中有「砵酒」是其一，而汽車響號時的所謂「響Horn」口語有「砵砵聲」的象聲詞，粵曲《釣魚郎》就有用此字。「砵」字用途，如此而已。

原載《粵劇曲藝月刊》一九九八年八月（第五十七期）

風姨、金鈴

護花有「風姨」，有「金鈴」，也有「東皇」，且看《花田錯會》以及《摘纓會》的曲詞。

「惹十里春光，盡是那風姨，偏偏吹我與絕世才人遇」；「不願作金鈴十萬，去憐惜花落花殘……。」

「風姨」又稱封十八姨，是風神，此中有「護花幡」的故事。

話說唐代天寶年間，處士崔玄微春夜在花苑中，遇見楊氏、李氏、陶氏及石醋醋幾位美女，不久，封十八姨亦來，大家一同飲酒賦詩，談笑甚歡。

席間，封十八姨不慎，翻酒弄濕醋醋衣裳，兩人因而生怨；第二天夜裡，一眾美女又到花苑中，說要去封十八姨處，但醋醋反對，同時向崔玄微求助，說出她們的困難。

原來，她們住在花苑，每年被風為害，常求封十八姨庇護，昨夜醋醋開罪於她，因此不便開口，轉而請崔玄微於每年春季作一朱幡上繪日月五星圖案，以庇護諸位美女。

其後崔按所囑立幡，當天狂風大作，走石飛沙，而苑中繁花則安然無恙，崔玄微這才醒悟到諸女乃楊花、李花、桃花及石榴花的花神，而封十八姨就是風之神了。

中華非物質文化叢書・文學類・戲曲系列

談到「金鈴」，則是天寶年間，寧王李日侍，在春暖花開的季節，用絲繩穿着金鈴，並且繫於花上，當有鳥兒停留於花間的時候，即令人拉動鈴索，把鳥驚走，後人遂以「護花鈴」或「金鈴護花」，作為愛花或惜花的典故。

原載《粵劇曲藝月刊》一九九八年八月（第五十一期）

秣馬

粵曲《朱弁回朝之送別》中，有以下一段曲詞：「惜聲聲，請兄歸國秣馬礪劍肅清醜虜務要掃穴犁庭，用血肉做長城……。」

這裡的「秣馬礪劍」，亦可作「礪戈秣馬」，是養精蓄銳，儲勢待發的意思。

作為名詞，「秣」是粮草，但與「馬」字一起連用作為動詞，則是餵馬；而名詞中的「礪」字，是磨刀石，用作形容詞，勿論「礪兵」或「礪劍」，同樣是磨礪兵器，詩句有「橫磨十萬英雄劍」，此之謂歟！

不過，與此有關的成語「秣馬秣駒」，解釋也就完全不同。後者的含意是餵馬及駒（小馬），亦可借指為求婚的代語。

《詩經·周南·漢廣》其中兩段所載：

「翹翹錯薪，言刈其楚，之子于歸，言秣其馬」；「翹翹錯薪，言刈其蔞，之子于歸，言秣其駒，漢之廣矣，不可泳思，江之永矣，不可方思。」（編者按：刈音艾）

譯為白話文，分別是：「雜樹叢叢一顆高，砍樹要砍荊樹條。有朝那人來嫁我，先把馬兒餵個飽」；

「雜草叢叢誰高大，打柴要把蘆柴打。有朝那人來嫁我，餵餵駒兒把車拉，好比漢水寬又寬，游過難以上青天，好比江水長又長，要想繞過是枉然。」

這詩是一個樵夫唱出，他對某位美麗姑娘生了愛意，但又無法認識和親近，斯時，他砍柴於溪水之濱，浩淼的水勢，觸動他澎湃的情懷，於是唱出這首絕妙動聽的詩歌。

原載《粵劇曲藝月刊》一九九八年十月（第五十九期）

金符

中有幾句口白:「悠悠一別,再會無期,故而偷盜金符,從捷徑趕來相送。」

「金符」是「金虎符」的簡稱,又有「虎符」及「兵符」的別名,是古代調兵遣將又或通關放行的符節憑證。

「金符」而需「偷盜」,純是有人因未能循正途獲得使用,唯有出諸竊取一途,從而達到其個人目的,此中,說來倒有典故。

話說戰國時代,秦國攻打趙國邯鄲城,趙求救於魏,魏王起初派遣將軍晉鄙,領兵十萬馳救;但其後魏王懼於秦國勢力,雖發兵而不戰,對此持觀望態度。

邯鄲危在旦夕,趙見魏兵不來援救,復使人求助於魏國公子信陵君(信陵君乃魏王之異母弟),公子屢勸魏王開戰,不聽,時有謀臣獻計曰:「公子曾有恩於魏王寵妾如姬,今令如姬盜『君符』,使與晉鄙將軍之『將符』合符,則得兵權,趙圍可解於一旦矣!」

信陵君依計行事,如姬果於內室盜得魏王符,公子往奪晉鄙軍,馳兵救趙圍遂解。

這就是歷史上著名的「竊符救趙」故事。

中國原始社會末期，已經有符這種東西，用料以竹木為之；周代的符則以玉製成，由於邊緣形似牙齒，稱為「牙璋」；後世則以銅製居多，如漢代的「金虎符」，唐代的「銅魚符」和「銅獸符」（唐朝因避唐高祖李淵祖父李虎諱，故改虎為魚與獸）、「銅龜符」及「銀兔符」等。

符的製作，將銅經「模器」鑄成各種不同形狀，中剖為二，彼此相合，以其半授奉使之人，另半則留內，凡有後命，即用留內的半符，持往傳達，符合，乃得施行。

原載《粵劇曲藝月刊》一九九八年十月（第五十九期）

狼煙

月前名嘴遭人斬傷，此間電台的時事評論節目，遂有「烽煙節目」稱號。

烽煙是古代邊防的煙火警報，日間以白煙作警號者為「烽」；在夜間發現敵情而以火光作警報者為「燧」，統稱烽煙。

烽煙也就是「狼煙」，《朱弁回朝之送別》，有「願兄你早日渡河我為內應，不滅狼煙不弭兵」這兩句。

「狼煙」也者，因為作警報時所燃燒的是狼糞，煙作白色，聚且直，雖風吹而不斜。正是一台舉烽，其他烽火台亦相繼效之，於是煙火相傳，很快就會把警報傳到京師。

戰國時代，北方各諸侯國有築長城者，其上均置烽火台。秦始皇修築萬里長城時，所置者更多，這些烽火台，每座距離約三至五公里，長城全線上，估計有二千餘座。

勿論烽煙或「狼煙」，同樣可以借喻戰爭，後者亦指古代北方的匈奴，上文曲詞裡的「不滅狼煙不弭兵」，此之謂歟！

唐代詩人王維的一首《使至塞上》詩，中有：「大漠孤煙直，長河落日圓」句。

「大漠孤煙直」，歷來都被認為是對「狼煙」的描寫，不過，今有研究邊塞考古的專家指出，當年王維出使的邊塞一帶，「狼煙」並不多見，所謂孤煙，極可能是沙漠和戈壁灘上常出現的一種龍捲風呢！

在荒無人煙的戈壁灘上，屢有一股筆直般的氣柱，從地面升起，直沖雲端，這些白色或黑色的氣柱，高度逾百米亦有之。

在炎熱無風的夏季，每當地面溫度相對較高，中心氣壓較低的地方，空氣流上升頗快，周圍的冷空氣則乘虛而入，冷熱空氣交織，不斷的向空中翻捲，就會把地面上不同顏色的泥土細沙帶起，因而形成了色澤各異的龍捲風了。

原載《粵劇曲藝月刊》一九九八年十月（第五十九期）

駙馬

本刊前期談及「駙馬」一詞，筆者也來續貂幾句。

「駙馬」本是武官「駙馬都尉」的簡稱，意即「副馬」。古時駕車用駙馬，或要長途跋涉，或需更換馬力，處理這些備用馬匹的人，就是「駙馬」，「副」通「輔」和「駙」，後者從馬，可知焉。

《史記・司馬穰苴（音羊追）傳》有載：「乃斬其僕車之左駙」，意思是把敵方使者所乘坐車子的「駙」斬下來，這裡的「駙」，乃「箱外之立木承重校者」，馬車一項附（輔）件。

「駙馬都尉」的職位，在漢武帝（劉徹）時設置。到了魏晉，才有任派帝婿擔任。晉代的杜預（《左傳》注者），娶了晉文帝（司馬昭）妹高陸公主，是晉宣帝（司馬懿）的女婿，他到了晉武帝（司馬炎時，才封為「駙馬」；又如南朝梁代的殷鈞，娶梁武帝（蕭衍）女永興公主，並拜為「駙馬都尉」。

但並非是帝婿，就一定有上述官銜，例如隋代的柳述娶蘭陵公主，是隋文帝（楊堅）女婿；東漢初的梁松娶舞陰公主，是漢光武（劉秀）女婿。又例如在戲曲中，春秋故事《趙氏孤兒》中的趙朔；漢代《斬經堂》的吳漢；唐朝《打金枝》的郭曖；宋代《秦香蓮》中的陳世美等，都是人君和皇帝的女婿，統稱為「駙馬」，同樣，他們並無擔任過「駙馬都尉」這個職位。

中華非物質文化叢書・文學類・戲曲系列

為帝婿而封作「駙馬」，只在唐代盛行；而三國和清朝時候，則有不同叫法。三國時的何晏，面白如傅粉，尚（娶）魏武帝（曹操）女金鄉公主，賜爵為列侯，是以當時他有「粉侯」稱謂；到了清朝，因語言有異，「額駙」是滿語，猶言「駙馬」了。

原載《粵劇曲藝月刊》一九九八年十二月（第六十期）

朱弁回朝

關於粵曲《朱弁回朝之送別》，有研習此曲的朋友詢及，筆者謹以左文作覆。

朱弁是南宋時（一零八五至一一四四）江西婺（音務）源人，為朱熹族祖。建炎初，以太學生任通問副使赴金，金人迫其仕偽齊，他寧死不屈，遂遭拘禁，至紹興十三年始歸。秦檜惡其言辭情，僅奉為議部，次年病卒，享齡五十九歲。

他是一位詩人，詩學李義山，詞氣雍容，纏綿婉轉，被拘留金邦時，頗多懷念故國之作，有《曲洧舊聞》及《風月堂詩》等。

遭金人拘留期間，金相粘罕有養女雪花公主，本為遼人，遼遭金滅，國亡，粘罕奪其母養其女，公主深懷國仇家恨，唯有忍辱偷生，伺機報仇。

由於朱弁之愛國行徑為公主得悉，是以同病相憐，惺惺相惜，與之結拜為兄妹焉。

朱弁被囚十六年，無時不以驅虜復國為念，此日，他在邊塞的「冷山」，遙望故國，宋朝義軍首領邵青，擒得粘罕小王子至，得以換取朱弁回國；而雪花公主聞訊，偷偷趕來相送，正是臨歧話別不盡依依。

這就是《朱弁回朝之送別》的本事。

中華非物質文化叢書・文學類・戲曲系列

從《朱弁回朝之送別》（葉紹德撰）、《朱弁回朝之哭主》及《朱弁回朝之招魂》（秦中英撰）諸曲中，都有述及朱弁羈留的時日，例如「六載困胡疆，一朝回宋土」；「去國孤臣囚絕塞，屈指流光時六載」等。

不過，據資料顯示，朱弁赴金議和，正是一一二七年宋高宗（趙構）的建炎元年；到他返回宋朝的時候，宋高宗已改年號為紹興，時維公元一一四三年。因此，朱弁留金應為十六個年頭。

原載《粵劇曲藝月刊》一九九八年十二月（第六十期）

盤飧（音孫）

《胡不歸之別妻》，有「盤飧」一詞，試錄如下：「聞得夫你軍行在即，壯志凌雲，特為你製盤飧，與夫作別離宴飲。」

此中的「飧」字，從「夕」從「食」，音讀作「孫」，有人每易誤會，以為是「餐」字的簡體，其實非也，後者並無簡化，

酒樓菜館裡常見的「殄」字只是「餐」的異體字，這與本文所談的「飧」字僅差一劃，看來神似，因此，不察者誤「飧」為「餐」，亂讀一通，隨時鬧出笑話來。

「餐」和「飧」字，雖然都有作吃飯的解釋，但嚴格說來是有分別的。

前者包括一切飯食，箇中的早餐和西餐是名詞；餐霞、餐英及餐風飲露則是動詞。

後者除了可解作以水淘飯之外，也指飯菜。成語有句「饔飧不繼」，形容挨餓，兩餐都沒得吃，這裡的「饔」（音雍）及午餐；晚飯則稱為「飧」了。

記得詩聖杜甫曾有《客至》詩句：「盤飧市遠無兼味，樽酒家貧只舊醅」，意思是說：「草堂離市鎮太遠，也不好令客人久候，於是盡傾家中所有來奉客，盤中的菜餚並無多味；又因家貧難釀好酒，只能以

未曾熟濾的舊酒款待好了。」

而唐朝的詩人李紳，又有《憫農詩》兩首：「春種一粒粟，秋收萬顆子。四海無閑田，農夫猶餓死」；「鋤禾日當午，汗滴禾下土。誰知盤中飧，粒粒皆辛苦。」

前一首，詩人感慨地說，有時流年並非不好，田地也沒拋荒，但農民仍然要餓死；這是甚麼道理呢？

後一首係詩人以此詩來教誨子弟，糧食得來不易，要愛惜才好。

原載《粵劇曲藝月刊》一九九八年十二月（第六十期）

打瀉茶

陳翁壽宴，是夜雖無東來紫氣，卻見友聚百尺樓頭，看中西管絃齊奏；聽名家引吭高歌，金聲玉振，餘韻繞樑，浮一大白焉！

此刻，咪前傳來一闋《銀河抱月歸》，是昔年任劍輝與紅線女合唱的名曲，其中女角卓文君，有句「你唔怕打瀉茶咩」的口白。

男方的司馬相如，即用「唔怕」作答。

語出，同桌有幾位小姐，以席上有老人家在，於是忙不迭發問：「何謂打瀉茶呀？」

這位專業人士的長者，名叫崔郎，是薛腔資深唱家，他很有耐性，詳細為這個問題說出了箇中含意。

「打瀉茶」乃粵省民間俗語，北方人叫『望門寡』，指『女子訂婚後而未婚夫死』。

「西漢時期的卓文君，為富人卓王孫之女，幼時由父作主，許配與竇太后之姪竇主為妻，年十七，未婚而寡，是歷史上著名的『望門寡』例子。」

「『望門寡』又為甚會和茶字拉上關係的呢？」有人這樣問，崔郎則娓娓道來。

「古語有云：『一女不吃兩家茶禮』，根據明朝郎瑛所著《七修類稿》中的《茶蔬》述及：『茶不移

中華非物質文化叢書・文學類・戲曲系列

本，植必子生，古人結婚，必以茶為禮，取其不移植之意也。」今人猶名其禮曰：「下茶」；「種茶下子，不可移植，移植不可復生也。故女子受聘，謂之吃茶，又聘以茶為禮者，見其從一之義」。」

「茶之上而加上『打瀉』兩字，純是粵人存着一種壞的意頭，比喻不吉利，因為傾瀉了茶，有破壞茶禮之意；同樣，在現實生活之中，茶傾瀉了，有人認為非吉兆，從而產生聯想，這是可以理解的。」崔郎如是說。

原載《粵劇曲藝月刊》一九九九年一月（第六兩一期）

七出之條

在《獅吼記》及《林沖之柳亭餞別》兩齣粵劇，同樣有「七出之條」一詞。

婚姻中的「出」字，由男方而施諸於女性，是為「出妻」或「休妻」，而「七出」一詞，最早見諸於

《孔子家語》，箇中述及的「不順父母」，是第一出，謂其逆德；第二出的「無子」，謂其絕世，第三出

的「淫僻」指亂族；「嫉妒」則是第四出，有亂家的含意；而「惡疾」者，謂其不可供「粢盛」（操辦祭

品），是第五出了。第六出是「多口舌」，言其離親；而「竊盜」的第七出，有反義的解釋。

「七出」也有許多叫法，《大戴禮記·本命》說為「七去」；《公羊傳》則謂「七棄」，以上兩本古

籍的面世期，都早於《孔子家語》，因此，足以證明「七出」的封建禮教，早就確立於公元以前的漢朝時

代，在當時來說，「七出之條」還未成為國家法律，僅是一種道德規範而已。

唐朝大臣長孫無忌等奉敕撰的《唐律疏議》，就明文載有「七出」條款可遺棄妻子，合禮亦合法，不

過作者在解釋時說及：「天子、諸侯之妻無子，不出」，所以從皇帝以至王侯將相。只有「六出」，奉行

「七出」者，唯諸侯以下官吏及民間百姓而已。

到了《明朝法律》，則有如下條例：「妻犯七出之狀，有三不出之理，不得輒絕，犯奸者不在此

限。」

所謂「三不出」，其一是：「曾經夫家父母之喪」；二是「夫家先貧賤，後富貴」；三是「女人嫁時有家，出時已無家可歸。」

清朝初年修《大清律例》，也全依上文，「七出」雖然很容易可以「休妻」，但有了「三不出」的附帶條件，「七出之條」也就成為空文了。

原載《粵劇曲藝月刊》一九九九年一月（第六十一期）

碧玉

五十年代後期，香港粤劇曲藝界有所謂「三碧」，是指三個不同年齡的女性，此中「大碧」鄧碧雲，「細碧」鄭碧影，而「中碧」就是梁碧玉了。後者曾有灌錄唱片的代表作《楊梅爭寵》，合演者為小非凡與許英秀。

觀今宜鑑古，話說晉朝時候，有姓劉叫碧玉的女子，乃汝南王一名妾侍，王寵愛甚，所以歌之，這三闋《碧玉歌》分別為：「碧玉破瓜時，郎為情傾倒，芙蓉陵霜染，秋容故常好」；「碧玉小家女，不敢貴德攀，感郎意氣重，遂得結金蘭」。

由於每闋首句均藏「碧玉」，而內裡又有「小家」兩字，因此，後人每稱貧家少女為「小家碧玉」；而「破瓜」的含意，則是將瓜字剖開，得兩個八字，言其二八一十六歲，喻少女妙齡。

至於「貴德」，是指一個人位居顯貴而品德高尚的意思。

唐代詩人賀知章，曾有《詠柳》詩句：「碧玉妝成一樹高，萬條垂下綠絲絲。不知細葉誰裁出，二月春風似剪刀」。這裡的「碧玉」，用來形容那柔美而又富於新綠色澤的柳條；所謂「絲絲」（絲即條），是絲條編織成為帶子，美觀得很。

原載《粤劇曲藝月刊》一九九九年一月（第六十一期）

中華非物質文化叢書·文學類·戲曲系列

項城

社團操曲，近月流行由阮眉撰曲的《蔡鍔與小鳳仙》。其中有幾句「項城耳目慎君防，大鵬欲振難飛，身陷天羅地網」的曲詞。

「項城」是甚麼呢？這兒得岔開一筆。

話說三月杪，新界元朗商會春茗。是夜，筆者應邀為其主持謎壇。五十燈謎之中，有一題是「項城歸里」，要猜的謎底，既屬元朗區一家餐廳，也是一闋廣東音樂譜子的名字。

不久有人猜中，答案是「凱旋」。

「『項城歸里』與『凱旋』又有啥關係？」旁觀者如此發問，筆者遂作解釋。

原來，袁世凱是「項城」人氏，時人行墨，每稱「項城」而不名，此處謎面扣一「凱」字；而「歸里」兩字等於「回旋」，意義也就更加明顯了。

「項城」位於河南省，一八五九年九月十六日，袁世凱出生於項城市東南十六公里的王明口袁寨村，並且在此度過了他的童年。

袁寨村佔地五十五畝，共有房舍二百二十六間，外設寨牆，四角築有寨樓，牆外護河圍繞，門前吊橋

高懸，寨堡內建築群為左中右三組院落，每組又分前中後三節四合院，花園、假山、涼亭水榭、花圃魚池及兵營駐所等，一應俱全，是一座典型明清莊園式的民用建築群。

現在，項城市的袁寨村已列為旅遊景點，對外開放。

原載《粵劇曲藝月刊》一九九九年五月（第六十三期）

小鳳仙

一生充滿傳奇的小鳳仙，是浙江旗人，父親姓朱，張姓母親是偏房，由於受盡「老大」歧視虐待，小鳳仙幼年生活不好過。

辛亥革命發生於一九一一年，而一九一三年歷史上的「二次革命」時，小鳳仙已十三歲，因為生活無着，她追隨一位胡姓老闆學藝，賣唱維生。

不久她又隨同胡老闆，來到北京八大胡同的陝西巷「雲吉班」賣唱，由於才貌雙全，成為民國初年，北京城紅極一時的名妓。

就在這段期間，前任雲南都督蔡鍔將軍，被竊國大盜袁世凱軟禁於北京，蔡為了掩人耳目而作韜晦狀，常到「雲吉班」走動，因此結識了小鳳仙。

兒女英雄，相逢恨晚，也因為有了小鳳仙的協助，蔡鍔終在一九一五年袁世凱稱帝前夕，逃出京師，經天津轉回雲南，護國討袁得到勝利，小鳳仙的俠義名聲，從此響遍全國。

袁世凱復辟帝制失敗後，蔡鍔也於一九一六年，因赴日本療治喉癌而逝世，享年三十五歲。

將軍一去，孤鳳飄零，為了生活，她只好重操賣笑生涯。之後年事漸長，她找尋自己的人生歸宿，嫁

與北洋政府一位師長王克敏為妾，不過，抗日戰爭爆發，王克敏淪落為華北偽政府的頭號漢奸，一九四五年被國民政府逮捕，最後病死獄中。

這時候小鳳仙已年近五十，為了隱瞞身世，不得不逃離北京，隻身飄泊到潘陽來。長期貧困，生活坎坷的她，於一九五一年春，得遇京劇大師梅蘭芳慨然相助，並介紹工作，使她度過了一個安適的晚年。

隱居潘陽的小鳳仙，一九七六年患腦溢血逝世，享年七十六歲。

原載《粵劇曲藝月刊》一九九九年五月（第六十三期）

中華非物質文化叢書・文學類・戲曲系列

83

翦和剪

在《玉梨魂之翦情》中的「翦」字，出現了以剪作替，於是「翦情」變成了「剪情」。

「翦」與剪通，兩者同屬動詞，意思也完全一樣，例如「翦徑」一詞，又或李商隱詩句的「何當共翦西窗燭」中的「翦燭」等，改用剪字無妨，讀者看來自然明白。

不過，兩字雖然相通，應用起來，還是有所區分。

例如古代戰國的秦朝猛將王翦，和近代歷史學家翦伯贊（九八年夏，內地剛為他舉行過百年冥壽慶典），兩者分別屬於名字和姓氏，這裡的「翦」字，就不能以「刀」代「羽」了。

要舉例子，比如有句「髫翦之年」的成語（髫音躲），是指小兒去髮的年齡；而南朝蕭衍所寫《梁武帝討齊主東昏侯檄》中，有「指授群帥，克翦鯨鯢」之句，譯作白話文，是「指揮各位將領，消滅作惡兇徒，為國除害」的意思。

而另一句成語「枳棘翦扞」，見諸於東漢陳琳所作的《檄吳將校部曲》，有「違命的叛賊已被消滅」的解釋。所謂「枳棘」，是枳木和棘木，兩者皆多刺，因以喻艱難險惡的環境，也指叛逆作梗的人。

此中的「翦」，都不宜寫作「剪」字。

原載《粵劇曲藝月刊》一九九九年五月（第六十三期）

河清海晏

「但得河清海晏，我始快樂無邊」這兩句，是《鐵掌拒柔情》的曲詞。

「河清」是指黃河之水由濁變清；「海晏」則指海面平靜，意即海不揚波，兩者的情景，都是難得一見，所以，「河清海晏」成語，就是用來比喻少見的太平盛世景象。

這句成語本見於唐代鄭錫撰寫的《日中正字賦》，是「河清海晏，時和歲豐」；到了五代歐陽熙所寫的《龍壽院光化大師碑銘》時，則改為「海晏河清」，原文是「旋聞海晏河清，遠播民舒物泰」。字面不同，意思完全一樣。

之外又有「河清難俟」成語，此處的河，同樣是指黃河，舊說黃河之水混濁，千年始可澄清一次，「俟」字作等待解釋，借喻太平盛世遙不可期。

話說春秋時，楚國攻打鄭國，勢不可擋，鄭國諸大臣，如子駟、子國和子耳等欲降楚，但子孔和子蟜卻屬意於晉國前來相救，雙方爭持不下。

身為「正卿」（即今之法官）的子駟引用《周詩》說：「俟河之清，人壽幾何，兆云詢多，職競作羅」。他的意思是說：「等待黃河澄清之日，個人的壽年還有幾多呢！

中華非物質文化叢書・文學類・戲曲系列

要是不斷地進行占卜，自己等於投入了難以自拔的網羅之中了。」

子駟繼續說：「現在楚軍進攻鄭國，迫在眉睫，不如暫且從楚，以紓緩百姓的禍患；退一步說，假如晉國兵馬迅速前來，到時再歸順於晉國也不遲，這才是我們小國的生存之道呀！」

後人遂以「河清難俟」喻所期待事情，到底是難以實現的。

原載《粵劇曲藝月刊》一九九九年七月（第六十五期）

粵曲詞中詞二集

瓜田李下

在粵曲《鐵掌拒柔情》裡，有兩段關於「瓜田李下」的曲詞，先後由曲中人狄仁傑唱出。

「夜色深，人寂靜，李下瓜田，恕我回家步轉」；「夜雨瞞人誠覷腆，瓜田李下有疑嫌。」

「瓜田李下」，亦作「李下瓜田」及「瓜李之嫌」，喻易於招惹嫌疑之地。換言之，經過「瓜田」和「李下」之時，為免令到他人誤會，以為有「竊瓜」與「偷李」的意圖，還是遠離為佳。

此語出自《樂府詩集之君子行》：「君子防未然，不處嫌疑間，瓜田不納履，李下不正冠，叔嫂不親授，長幼不比肩⋯⋯。」

用白話文解釋，就是：「君子防患於未然，不置身於易遭嫌疑的環境之中，當路過瓜田時，不會彎腰提鞋；同樣在李樹之下，也不會舉手來端正帽子了。至於禮教藩籬和尊卑有序等，也是我們所要留意的。」

另外，有一個也是「瓜田李下」的故事。

北朝時，袁聿修為官清正，人皆呼之為「清郎」。大寧初，出巡考校官人得失，有個刺史叫邢邵，也是他的朋友，差人送了一綑白紬的料子給他，拒之，並且寫了封回函說：「今日傾過，有異常行，瓜田李

下，古人所慎，願得此心，不貽厚責。」

邢邵看罷，也欣然領解，其後更向袁氏謝過。

原載《粵劇曲藝月刊》一九九九年七月（第六十五期）

坐懷不亂

有段爽二黃的唱詞：「份別卑尊，坐懷不亂，君妻臣戲，豈是大英賢」，出現於《鐵掌拒柔情》的曲詞裡。「坐懷不亂」是關於柳下惠的故事。

話說春秋時候，魯國的大夫柳下惠，為人正直，品格清高。某夜寢於郭門，有一女子尋宿，寒風雪雨的環境，柳恐其冷凍至死，忙以夜衫將之裹住，並且把她抱入懷中，用自己身體來替她保溫取暖，於是乎，救了這名女子一命。

其後人們知道了這件事，除了不懷疑他有越禮的意圖外，更敬佩他的為人。因此，後人常用「坐懷不亂」一語，來比喻男女單獨相處時，不會發生淫亂行為，借以稱道一個人的品行端正。

柳下惠本姓展，名禽，字季，因為封邑於柳下，謚惠，故稱。柳下惠的一生，官運並不怎樣亨通，當他為官時，三仕三黜，《論語·微子》對此曾有這樣的記載：

「柳下惠為士師，三黜（音卒），人曰：子未可以去乎？曰：直道而事人，焉往而不三黜？枉道而事人，何必去父母之邦！」

翻譯成白話文：「柳下惠做法官，多次被罷免，旁人說：你不可以離開魯國嗎？他回答：以正直的態

中華非物質文化叢書·文學類·戲曲系列

度來辦事，到何處去，才不會有被罷官的遭遇呢？相反，以不正直的態度來辦事，那又何必離開自己的祖國呢！」

後人遂以「柳下惠三黜」，作為罷官免職或官場失意的典故。

原載《粵劇曲藝月刊》一九九九年七月（第六十五期）

禍起蕭牆

題目是句常常可以聽到的成語，而粵曲《獅吼記》就有兩句曲詞：「單單一雙碧玉環，禍起蕭牆便臨大難」。

「蕭牆」指門屏，古代宮室用以分隔內外的當門小牆，也就以此作為內與外的分界線，後常以「蕭牆之患」來比喻內部潛在的禍害。

宮室小牆為甚有「蕭牆」的稱謂呢？

原來，「蕭」猶言「肅」，「牆」則謂「屏」，古時君臣相見之禮，至屏而加蕭敬，是以稱之「蕭牆」。

「蕭牆」一詞出自《論語‧季氏》，話說春秋後期，孟孫氏、叔孫氏和季孫氏三個家族，一起掌管魯國朝政，此中又以季孫氏的權勢最大。

當時有個附屬於魯國的小國，叫顓臾（音磚）臾，季孫氏家族的季孫子，恐怕魯哀公會借助外來力量，奪回權力，於是準備派兵攻打顓臾。孔子的學生冉有（求）和子路（由），正在季孫門下為家臣，便將這個消息告知老師。

孔子說：「今由與求也，相夫子，遠人不服，而不能來也，邦分崩離析，而不能守也，而謀動干戈邦內，吾恐季氏之憂，不在顓臾，而在蕭牆之內也！」

孔子責備他們沒有盡到職責去輔助主人，致使不能招致遠方歸附，反而要在本國動武。他並且指出，季孫氏的用心，不在顓臾，只在宮庭之內罷了。

這就是「禍起蕭牆」一語的由來。

隋末的魏徵（也就是善於進諫李世民的那一位），曾經寫過一篇《為李密檄滎陽守郇王慶書》，有「正恐禍生肘腋，釁發蕭牆」之句，前者的圖窮匕現，指荊軻刺秦王故事；與後者含義相若，比喻有災禍臨頭。

此外，有句成語叫「肘腋之患」，肘腋是胳膊肘和胳肢窩，喻意關係密切，多指禍患發生之處，典出《三國志·蜀書》：「主公之在公安也，北畏曹公之強，東憚孫權之逼，近則懼孫夫人生變於肘腋之下」；至於《水滸傳》第三回，也有「這是肘腋之患，不若我們先下手驅除了他」，此處的「肘腋之患」，同樣是稱內部禍患的意思。

原載《粵劇曲藝月刊》一九九九年十一月（第六十九期）

洪喬

中華非物質文化叢書・文學類・戲曲系列

郵件傳遞或托人捎信，每每音訊全無者，皆稱「洪喬之誤」；而「洪喬」一詞，粵曲亦常見，例如

《沈三白與芸娘》中，有：「大抵是洪喬所誤，我半年來只收到一封書信」這幾句；又如《金枝玉葉》

裡，也出現了「恐付洪喬，難寄斷腸詩」的曲詞。

「洪喬」是東晉人，姓殷名羨，「洪喬」只是他的別字。

有年，他出任為豫章郡（今江西南昌）太守，去職之時，郡人托他代帶百多封書函，轉遞給京城的親

友。可是，當他到了南昌之北的「石頭渚（音煮）」地方，卻把書信全部投入水裡，並且說出：「沉者自

沉，浮者自浮，殷洪喬不為致書郵。」因此，別人托他所捎的信件，石沉大海，不知所終了。

按理，受人之托，忠人之事，承諾必須重諾，若否，不止於聲名受損，也是極其缺德的行為。

這等事情，設若以今人眼光來看，定要嚴加譴責；不過處於魏晉南北朝，當時的士大夫都崇尚玄學，

提倡放浪和蔑視禮法，也講究隨隨便便的「通脫」風氣，因而社會人士對於此類缺德行為均不以為忤，還

會得到某些人的讚賞呢！

從輕諾以至毀諾，令到殷洪喬個人聲名大噪，到是意外收穫，這個故事流傳到後世，南昌故郡附近的

「石頭渚」，據說是殷洪喬當年拋下書函之處，後人也因此就改了個「投書浦」的地名。

回頭再說殷洪喬，他個人雖然放浪形骸，自詡曠達，但有時候有些地方則頗為值得斟酌，在《世說新語》中，有以下一段記載：

元帝皇子生，普賜群臣。殷洪喬謝曰：「皇子誕育，普天同慶，臣無勳焉，而猥頒厚賚（音賴，賞賜之意）！」中宗笑曰：「此事豈可令卿有勳邪（耶）？」

晉元帝司馬睿的后妃生了個皇子，群臣都得到賞賜，謝恩不已，但殷洪喬卻如斯斗膽，對皇帝說出一番無功不受賞賜之類的迂腐說話，設若對方龍顏大怒，肯定人頭落地，可幸晉元帝也是個講究「解脱」的人，只一笑置之。

今人看殷洪喬，他是雙重性格了。

原載《粵劇曲藝月刊》一九九九年十一月（第六十九期）

火鳳凰

一九九九年的九月和十月，報上載有兩宗與「火鳳凰」有關的新聞。

首先是政府推行「火鳳凰社區支援服務計劃」，對象是針對干犯輕微罪行的邊緣青少年，冀望彼等能經輔導，有如「火鳳凰」般重獲新生；其次是報章標題，出現了「生命還須繼續，奮發圖強讀書，失婚『蠢師奶』蛻變火鳳凰」字樣。

粵曲《夢會太湖》的曲詞，亦有「范蠡西施，好一雙火鳳凰」這兩句。

「火鳳凰」的來歷，得追查埃及古代神話，此中有種不死的火鳥，名叫「菲尼克司」，滿五百歲，便集香木（肉桂、乳香）自焚，之後，從死灰中復獲新生，顏色鮮艷美麗，也不再死，正因由於不死，遂有神鳥稱號，更被譽之為「火鳳凰」。

「菲尼克司」（Phoenix）是希臘文字，但「菲尼克司」並非希臘的鳥，牠只是埃及人想像出來的東西吧了。

一九二零年元月，中國文豪郭沫若，就曾以「鳳凰涅槃」為題，寫下了《鳳凰更生歌》等抒情詩篇，對雄的鳳鳥和雌的鳳鳥從死灰中復生，之後變為「火鳳凰」的過程，都有詳盡描述；至於題目的「涅槃」

中華非物質文化叢書・文學類・戲曲系列

兩字，為佛教用語，指長期修行，拋卻所有煩惱，具備一切圓滿的最高境界。

走筆至此，想起了已故日本漫畫家「手塚治蟲」，他的作品，除了《小飛俠》、《小白獅》和《藍寶石王子》等為人所熟悉之外，更有一共十四集的《火之鳥》漫畫，千禧年會在香港作巡迴展出。《火之鳥》乃以鳳凰浴火重生作主題，示意生命從完結到再現，也代表人類面對困難時，有不屈不撓的精神。

再說《夢會太湖》箇中曲詞。

「范蠡西施，好一雙火鳳凰」是《漢宮秋月》小曲的末兩句，說他們今後遁跡五湖，重新居於另外的水雲鄉世界，如此而已。

不過問題來了，佛教在公元五十八年的漢明帝時候才傳入中國，但在公元前四百七十三年吳越春秋時代，范蠡和西施已懂得唱出「火鳳凰」的曲詞，憑空提早了五百多年，這些時空差距，顯然未卜先知矣！

原載《粵劇曲藝月刊》二零零零年一月（第七十期）

膺（音英）、贋（音雁）

報上新聞，常可讀到一個「膺」字，例如「前中文大學校長高錕膺本世紀亞洲五大人物」；「拳王阿里再膺本世紀最佳運動員」；「印度小姐榮膺九九年世界小姐冠軍」等等。

此處的「膺」解作擔當或承受，但這字還有解法，指胸部或胸骨凹位部份，例如粵曲《倩女回生》中，有一句「撫膺長嘆淚沾衣」，而《鐵掌拒柔情》裡，也有「撫膺自念，忠君保國衛民志本堅」的曲詞。

兩闋粵曲中的「膺」字，同指心胸。「撫膺」等於「拊膺」，含意與「搯膺」、「撫膺」一樣，都是搥胸的動作，亦即今人之所謂「揉心」，表示憤慨和哀痛。

「膺」字在其他詞語的用途，「膺天承命」是皇帝承受天命；「膺服」或「服膺」俱指牢記於心、衷心信服；「膺懲」乃討伐；而「驟膺」則是迅速接受的意思。

中國歷代名人，用「膺」作為名字的也有，東漢時代的大臣李膺，官從司隸校尉以至長安少府；鼎鼎大名。以擅長畫竹、畫梅的清代畫家李方膺，乃是「揚州八怪」之一（其他七位分別是金農、羅聘、黃慎、高翔、李鱓、鄭燮和汪士慎等），畫壇的表表者。

此外，由於「贋」與「贗」形似，許多人都容易把兩字混淆，後者下端多了兩隻腳，假的意思，例如「贗品」是假貨，「贗幣」指偽幣，作假的名人字畫稱為「贗本」等。

至於「贗鼎」，則有如下的故事。

春秋時，齊國進攻魯國，向魯索取「讒鼎」，（「讒鼎」是魯國貴重的青銅器），魯君以「贗鼎」送往，但遭齊人識破，說「贗也」，魯君卻以「真也」作回答。

相持不下，齊人說要請「樂正子春」（樂官名），求他分辨真偽。「樂正子春」來到，看過之後對魯君說：「為甚麼不以真的鼎送給齊國呢？」魯君說：「我愛真鼎」，「樂正子春」答道：「我也愛我的信譽，總不能以偽作真的呀！」

後以「贗鼎」泛指偽造或假托之物。

上述故事，出自《韓非子・說林下》，原文作「雁」，「贗」字的下端，是後來文字分工而加上去的。

原載《粵劇曲藝月刊》二零零零年一月（第七十期）

迥、迴

當環境不同，又或意見相左的時候，報紙標題每出現「迥異」這個語詞，例如「講師任議員，扣薪法迥異」；「公民公決，兩市局立場迥異」等等。

「迥異」的「迥」字與「迴」字相似，兩者僅差一筆，容易使人混淆甚至錯用。常見的例子，是「迥異」寫成「迴異」，而將「迥然不同」誤作「迴然不同」者，亦大有人在。

粵曲《易水送別》有句「情懷迥異，愁對鴛鴦散」的曲詞。

「迥」音「炯」，戶頂切，陰上聲，人名之中常見。唐代有詩人、「初唐四傑」之一楊炯，唐末有「吳迥」（？至八六九），是個起義軍首領；而詞語方面，除卻上述的「迥異」之外，「迥野」是指遙遠的荒野，「迥過」是遠遠超過，「迥出」是截然超出，「迥別」比喻差別很大，「迥護」則是袒護，護短的含意，而「迥異凡儔」有與普通人完全不同的解釋。

至於與「回」字相通的「迴」字，就較為人們所熟悉。

「迴」字戶恢切，陽平聲。「迴響」指反應，「千迴百轉」乃迴旋反復、縈繞不斷，「輪迴」則是佛學名詞，佛家認為世界眾生，莫不輾轉生死於六道之中，如車輪旋轉，故稱。而粵曲《重台泣別》，亦有

「午夜夢迴」一句。

「傷心哭斷九迴腸」曲詞，見諸《摘纓會》上卷，「九迴腸」也者，指肝腸屢次回轉，形容憂思之甚。談到粵劇曲藝有「迴龍腔」，這是屬於二黃慢板中一種腔調，與「教子腔」、「祭塔腔」和「武二歸家腔」等，常常可以聽到。

《白龍關》下卷的一段「迴龍腔」，曲調怨憤中見激昂；而由任姐獨唱的《情淚浸袈裟》，亦有一段「迴龍三變腔」，為陳冠卿先生製譜。詞與典俱顯深沉，聽來有如怨如慕感覺，是訴情佳作。

「迴龍腔」京劇也有，是在散板上句之後接着的下句唱腔所用。換言之，此腔專用於倒板後面的唱句；同時在結尾處，總有二字、三字以至七字所組合而成的串字，是所謂「垛字句」的短語組別，然後拉上較長的拖腔，作為「慢長槌」的結束部份。

原載《粵劇曲藝月刊》二零零零年二月（第七十一期）

齊大非耦

古時婚姻，講求門當戶對，於是有「齊大非耦」的故事。

在《琴心記之一曲鳳求凰》中，卓文君唱出了「齊大非耦古有講，烏鵲未敢配鳳凰」這兩句。曲詞含意，非說卓家富甲一方而對方身世寒微，相反，只謂自己是個孀居婦，不配面前這位才華橫溢的少年郎，如此而已。

「齊大非耦」成語，出自《左傳‧桓公六年》，原文是這樣的：

「公之未昏（婚）於齊也，齊侯欲以文姜妻鄭大（太）子忽，大子忽辭，人問其故，大子曰：『人各有耦（偶），齊大，非吾耦也。《詩》云：自求多福，在我而已，大國何為？』君子曰：『善自為謀』。

乃其敗戎師也，齊侯又請妻之，固辭，人問其故，大子：『無事於齊，吾猶不取，今以君命奔齊之急，而受室以歸，是以師昏也，民其謂我何？』，遂辭諸鄭伯。」

將之譯成白話文：「魯桓公在沒有向齊國求婚以前，齊僖公想把女兒文姜嫁給鄭國的太子忽，太子忽辭謝，別人詢及原因，太子忽道：『人人都有合適對象，齊國到底強大，不是我的配偶，如《詩經》上所說的求於自己，反而多受福德，一切靠自己就可以，要大國又有甚麼用處呢？』。君子曰：『太子忽善於

中華非物質文化叢書‧文學類‧戲曲系列

為自己打算呢！」

等到太子忽打敗戎軍，齊僖公又想用本國的女子嫁給他，太子忽再三辭謝，別人問為甚麼，太子忽說：「我從沒為齊國做過甚麼事情，尚且不敢娶妻，現在由於國君命令，須要到齊國解救危急，反而娶妻子回國，這種利用戰爭而成就婚姻的行為，百姓對我，又會有怎樣的議論呢？」於是就用鄭莊公的名義辭謝了。」

春秋時，北戎伐齊，齊使乞師於鄭，鄭太子忽班師救齊，時齊侯有女欲妻之。太子忽所回答的，是

「門不當戶不對，婚姻不可為的意思。」

「齊大非耦」是古人之言，揆諸今日，顯然迂腐和不合時宜，蓋能娶富家女兒或嫁得金龜婿，幾許人夢寐以求者也！

原載《粵劇曲藝月刊》二零零零年二月（第七十一期）

虢（音隙）

演唱會中，聽到了一闋《周瑜寫表》，有「自從勞師遠動眾，假途滅虢也相同」的曲詞。

此中的「虢」字由於與號字相似，所以有人將之讀成浩音，這當然是錯的。「虢」音「隙」，陰入聲，所謂「假途滅虢」，就是歷史上著名的「借道滅虢」故事，同時也是「唇亡齒寒」這句成語的由來。

話說春秋時代，同為姬姓的虞、虢兩國，毗鄰而處，一向相安無事。

魯僖公二年（公元前六五八年），晉獻公為了私怨而有意攻打虢國，但從晉到虢，中間隔了個虞國，因此，若要攻虢，一定要向虞國借道。

大臣荀息獻計，把產於屈地的良馬和垂棘出產的玉璧，送給虞國國君，要求對方同意借出通道。等待滅虢之後，回頭順便再攻虞國，那麼，不費吹灰之力，就可以將良馬和玉璧取回。

晉獻公聽罷，大讚這是好計謀。

虞君收到了兩件稀世奇珍的禮物，十分滿意，亦同意借出通道，但大臣宮之奇則出言勸諫，說虢國是虞國的外圍，猶似唇齒相依，假如虢國被消滅了，唇亡則齒寒，虞國以後還能安枕嗎？

虞君貪圖良馬玉璧，就是不聽忠言，宮之奇知道無望，只好帶領自己宗族人馬，逃去遠方避禍；於

中華非物質文化叢書・文學類・戲曲系列

是，虞國大開方便之門，讓晉軍亡了虢國，而且轉過頭來，也把虞國一起消滅，虞君與大夫百里奚及井百等，都成了階下之囚，至於當初送給虞國的禮物，都原封不動的交還給晉獻公了。

「假途滅虢」也者，如此而已。

而與「虢」字有關的「虢國夫人」，則較為人所熟知，她是楊貴妃的三姊，得唐玄宗寵遇，封為「虢國夫人」。

唐天寶十五年（公元七五六年），安祿山進攻長安，她隨玄宗西走至馬嵬驛，貴妃被縊死，她逃至陳倉後自盡身亡。

她生前之深得玄宗憐愛，是以樸素自然美態來打動君王，詩人張祜曾有詩句詠之：「虢國夫人承主恩，平明騎馬入朝門。卻嫌脂粉污顏色，淡掃蛾眉朝至尊。」

原載《粵劇曲藝月刊》二零零零年七月（第七十六期）

胡同

旅遊北京，有「胡同遊」項目，來客乘坐着三輪車，漫遊當地的大街小巷，名人故居之餘，更可藉此機會，從北京文化遺跡來探索此地舊日的古樸民風；而「胡同遊」的範圍，環繞前海和後海所組成的什刹海，以及三泓碧水襟帶相連的北海公園等等。

粵曲《蔡鍔與小鳳仙》中，有「琵琶深巷賣花聲，穿過衚衕，把鳳仙探訪」這幾句，按時間推算，該是公元一九一三至一九一五年，蔡鍔（松坡）被袁世凱軟禁於北京期間所發生的事情。

「衚衕」是古時的寫法，今人則省作「胡同」，也就是香港人所指的街與巷；而上海和紹興人對於「胡同」，又有「里弄」的叫法。

小型的街道稱作「胡同」，也是北京城市特色，此中既有東西走向，亦有南北走向的。弧形曲尺，交錯縱橫，種種形狀不一而定，外人來此若無方向感者，迷茫前路，不辨首尾，如入八陣圖焉。

勿論寬闊又或狹窄的「胡同」，當穿插於樓房大宅人家又或別有氣勢的四合院當中，比起南方的橫街和陋巷來，處身其間，除了有不同感受之外，對於前者，顯然體會出一定的氣度與胸襟。

有些「胡同」命名，別饒趣味，例如「熟肉胡同」（今為受壁胡同）、「燒酒胡同」（今為韶九胡

同）、「劈柴胡同」（今為闢才胡同）、「油炸鬼胡同」（今為有果胡同）、「追賊胡同」（今為垂則胡同）、「褲子胡同」（今為庫資胡同）、「褲襠胡同」（今為庫藏胡同）和「王寡婦胡同」（今為王廣福胡同）等。

不過，有些經過改換名字的，看來也有深意，例如「揚威胡同」（舊稱羊尾巴胡同）、「甘雨胡同」（舊稱乾魚胡同）、「爛縵胡同」（舊稱爛面胡同）、「敎子胡同」（舊稱轎子胡同）、「燕代胡同」（舊稱煙袋胡同）、「官場胡同」（舊稱灌腸胡同）、「醉芭胡同」（舊稱嘴巴胡同）和「洋溢胡同」（舊稱羊肉胡同）等等。

至於許多人口中及筆下常常提及的「死胡同」一詞，是「築底巷」及「實窒胡同」的不同叫法，屬於倔頭路的「窮巷」了。

原載《粵劇曲藝月刊》二零零零年七月（第七十六期）

清君側

七月下旬，報章引述一位雲姓政協委員的説話，內頁分別有以下的標題和副題：

「倒董不如『清君側』」、「籲特首改組行會，收拾殘局挽民望。」

標題內的「清君側」三字，粵曲《艷曲醉周郎》中也有含意類似曲詞，是「難任奸雄執國柄，但願掃除君側國重興」這兩句。

「君側」也者，指昔日帝王左右的親信紅人，向來擾亂朝綱，為禍於世，消滅這些奸黨佞臣，成語有句「清君側」，與上述曲詞中的「掃除君側」，意思完全相同。

「清君側」也就是「君側之惡」，版本有三，其一出自《公羊傳‧定公十三年》，故事是這樣的：

春秋末期，晉頃公有兩寵臣，叫荀寅和士吉射，他倆對本國的正卿趙鞅不滿，視之為眼中釘，亟欲除之而後快，怎料趙鞅先下手為強，動用晉陽兵馬，聲討二人，將之逐出國境，並説出對他們的評語：「荀寅與士吉射曷為者也，君側之惡人也！」

故事之二出自《晉書‧謝鯤傳》：「及敦（王敦）將為逆，謂鯤曰：劉隗奸逆，將危社稷，吾欲除君側之惡，匡主濟時，何如？」

中華非物質文化叢書‧文學類‧戲曲系列

王敦是晉武帝司馬炎的女婿，東晉初建，因鎮壓荊湘流民起義有功，官拜鎮東大將軍，並擁重兵屯駐武昌，權傾一時。

另一方面，晉元帝司馬睿鑑於王敦權力過大，為了抗衡他的勢力，遂引入劉隗（音癸）及刁協等作心腹；王敦聞知，為此而深感不平，終於在永昌元年（公元三二二年），自武昌舉兵東下，攻入建康（今南京），殺刁協，驅劉隗，這一切一切，都是上述所謂「除君側」的表現。

版本之三，見《左傳·成公十六年》，內有「子在君側，敗者壹大」的記載。晉、鄭兩國交鋒，鄭國不敵，鄭成公落荒而逃，晉國大將韓厥和郤（音隙）至尾追不捨，不過到了後來，兩人都有感於「敵國經已戰敗，不能再次羞辱國君」，於是就停止追趕了。鄭成公稍延殘喘，將軍唐荀對另一位大臣石首說：「你在國君身邊，戰敗者應該一心保護國君，我不如你，你帶着國君逃走，我則請求留下。」唐荀再戰，也就戰死了。

這裡的「君側」，同樣是指國君身邊的親信。

原載《粵劇曲藝月刊》二零零零年八月（第七十七期）

豎、二豎

「君王城上豎降旗，妾在深宮那得知。十四萬人齊解甲，寧無一個是男兒」。這是宋太祖滅後蜀孟昶，奪得花蕊夫人，並且令其作詩，花蕊奉命，詩成。

夫人有感而寫出此《述亡國詩》；而粵曲《去國題詞》也有上述幾句，本文且從「豎」字說起。

人體雙腳朝天，頭顧着地，叫「倒豎蔥」；馬兒「豎尾」如旗，顯出心火旺盛，是第二春的表現；「耳豎垂肩」乃兩耳長垂及肩，相術家認為是貴壽之相了。

「豎」同時也是姓氏，春秋初期，有名「豎刁」者，他曾自閹為太監，以便藉此機會親近齊桓公。管仲死後，「豎刁」、易牙和開方三個奸臣，立即受到齊桓公的重用。

樂器方面，古時西域有「豎箜篌」，《孔雀東南飛》中的女角劉蘭芝，述及「十五彈箜篌」，就是這種作豎起狀的彈撥樂器。

「豎」字令人印象深刻的，有「豎子」一詞。

話説項羽和劉邦宴飲於鴻門，項羽使項莊舞劍，欲殺沛公，劉邦得手下樊噲相助，用計脱身。項羽的軍師范增嘆曰：「豎子不足與謀！」

范增口中的「豎子」，是罵項羽優柔寡斷，失機不殺劉邦。

「豎子」即小子，乃罵人語，但「二豎」卻另有所指。粵曲《合兵破曹》描寫周瑜詐病，導致孔明到訪，因而有「裝成二豎纏身，好待他前來探訪」這兩句曲詞。

《左傳・成公十年》：晉景公病重，使人往秦國請醫生。秦桓公派遣醫緩前來替他治病，當醫緩還不曾來到，晉景公作夢，夢見自己的病，變成兩個豎子（兒童），一個說：「我們躲在肓之上和膏之下，他能奈何我們嗎！」另一個說：「他是一個好醫生啊！他來了會傷害我們的，怎辦呢？」醫生來了，看過說：「病在肓的上邊和膏的下邊，針不抵，灸不到，藥物的力量也不能直達，不可治了。」

之後，晉景公果然肚子發脹以至身亡，後人遂以「二豎」作為疾病的代稱了。

原載《粵劇曲藝月刊》二零零零年八月（第七十七期）

貔貅（音皮休）

新紀年仲夏，香港政黨「民建聯」主席曾鈺成，打算將一隻購自上海的石製貔貅，送給已退休之前政務司長陳方安生，希望這份禮物能替她帶來幸福云云。

「貔貅」能否為陳太帶來幸福，非在本文討論之列，不過，愛哼幾句的朋友，對「貔貅」兩字定然不會陌生，因為「十萬貔貅臨戰陣，隋朝一統定乾坤」；「令嚴鐘鼓三更月，野宿貔貅萬眾煙」等曲詞，都曾在《隋宮十載菱花夢》以及《信陵君義葬金釵》這些粵曲中聽過。

「貔貅」和語詞中的「貔虎」、「皋貔」一樣，泛稱勇猛的軍隊；而「貔貅帳」則指軍營；至於廣東民間俗語中，有成人或小童被冠以花名曰「貔貅蘇」及「貔貅仔」者，是比喻此君臉存煞氣，每每令人望而生畏；又或是有些頑皮的幼孩，愛搗蛋及不服從的代名詞。

「貔貅」，是虎與熊的綜合體，乃勇猛象徵。傳說此獸只能進食而不會排洩，縱有洩物，亦只從汗水中排走，所以予人印象是「有入冇出」，營商者心理認為「有賺冇蝕」，旺財得很，因而用作案頭擺設；昔日賭場攤館，更視之為吉祥物，場內除書有「青蚨（金錢）飛入」之外，「貔貅坐鎮、大殺三方」的條幅，牆壁上隨時可見。

中華非物質文化叢書・文學類・戲曲系列

111

記得二十年前，香港旅遊協會合辦過「舞貔貅」的演出，地點為中區愛丁堡廣場。當時，該紙紮之「貔貅頭」，體積雖較「獅頭」細小，但舞動時，那高仰及低俯的舞姿難度則高。「舞貔貅」的人，非有深厚武術根基，不易施展出「手橋力」和「腰馬力」，所以，當時的「舞貔貅」者，舞起來蹁躚有度，跌宕有致，襯以青猴及大頭佛共舞，再配上鑼鼓聲響，既賞心悅目，亦有詼諧感呢！

從「舞貔貅」以至管絃樂的《貔貅舞曲》，後者成譜於一九五四年，為王義平先生作品。內容取材自廣東民間的「舞貔貅」習俗，描寫春節期間，眾多「貔貅」共賀歡樂新年。

此曲開始時，節奏零碎，音樂顯得疲弱，有若隱若現的敲擊樂器襯托，加上斷斷續續的笛子鳴聲，自遠而近。這恍似舞動着「貔貅」的人群，從遠處的隴上走來，鑼鼓聲隨風飄送，之後擊樂愈來愈見強烈，是「貔貅」進村的時候了。

原載《粵劇曲藝月刊》二零零一年五月（第八十五期）

薜蘿

乘車經過深圳住宅區的蓮花二村，只見沿路多座樓房的牆面、樓頂及陽台花槽位置，有大片綠油油而又成垂線形狀的牽藤植物，繞着防盜欄攀附而上，加以星點紅白花襯托其間，外表看來，十分美觀。

打聽之下，得知剛才所見的就是「薜蘿」，而這些垂直式的牽藤植物，是該村管理處曾於九六年歲初，為了綠化環境，先後購置七千株分贈予各伙住戶。到了五年後的今天，「薜蘿」成海，蓮花二村已是深圳市「園林綠化處」的模範單位了。

俗稱「五角星花」的「薜蘿」，也曾出現在多闋粵曲之中，例如《紫釵記之花院盟香》裡，霍小玉語及李十郎，先有「今以色愛，託其仁賢」這一句，然後再說「但慮一旦色衰，恩移情替，使薜蘿無託」，是憂心個李郎他日另戀別人，而自己會遭遺棄，無所依靠的意思；又例如《洞庭十送》那「化作薜蘿依附，長伴天上人間」的曲詞，是龍女三娘因仰慕書生柳毅，有意委身下嫁而說出上述兩句話來。

從粵曲中扯到近代文豪郁達夫，他有小說作品集《薜蘿集》，封面繪圖畫出那出壯的樹枝，有藤狀植物纏繞其上，是故集子取名曰「薜蘿」。

「薜蘿」屬旋花科，一年生蔓莖草本，莖細長，羽狀複葉，葉片幼細如絲，互生。花作紅色或白色，有藤狀植

中華非物質文化叢書・文學類・戲曲系列

花柄長，花冠合冠則呈長筒形，與牽牛花類似。這是常見的一種。

另有葉掌深裂端尖，一如葵花形狀，夏日開赤色花和白色花的，是為「葵葉蔦蘿」；而「圓葉蔦蘿」的葉塊則呈卵形，花冠色作胭紅；又有「槭葉蔦蘿」，葉身呈闊三角卵形掌狀分裂，看來一如披針，花冠色為深紅。

「槭葉蔦蘿」品種，為「蔦蘿」與「圓葉蔦蘿」雜交所得，所以又被稱為「雜種蔦蘿」。

不過另一方面，「蔦草」與「女蘿」又是兩種截然不同的植物，粵曲《嚙臂盟心》有曲詞曰「蔦與女蘿，施於松柏」，是出於《詩經‧小雅》中的詩句。

「蔦草」為柔軟小灌木，莖具蔓性，常纏繞於其他樹木之上；「女蘿」又名「菟絲」，是一種捲絡於地面上的「地衣類」野草，兩者經常纏綿依附。上述《詩經》中詩句，是比喻為親戚關係了。

原載《粵劇曲藝月刊》二零零一年五月（第八十五期）

轆轤

新紀年仲夏，浙江杭州市老虎洞瓷窰遺址考古發掘，清理出大批重要的古代製瓷遺跡，此中有用於製瓷拉坯的「轆轤坑」在。

「轆轤」是發明於周朝的一種汲水工具，係架置在水井之上的圓形木，木成軸狀，頂上嵌以曲柄，人在其側且把曲柄搖動，經繫以繩綆的水桶，從而把井水汲取上來。

使用時由於不停轉動，所以粵曲中出現的「轆轤」一詞，都與此拉上關係。例如《客途秋恨》的「心似轆轤千百轉」；《鵲橋仙》的「良宵苦短，心似轆轤」及《沈園會》的「心似井中轆轤轉」等等。

「轆轤」是古物，今人仍然可以得睹，在北京西郊門頭溝山村，有明清時代的「轆轤」與水井遺跡，外國遊客來此，每每用手將「轆轤」轉動，雖然不能汲水，亦深感興趣。

古時候的北方，水井深逾百尺，非賴「轆轤」，難以把井水汲取上來，假若沒有了「轆轤」的話，用短繩子去汲取深井裡的水，正應了成語中的「綆短汲深」這一句，比喻能力有限，無法勝任艱巨任務的意思。

（編者註：綆讀梗，水桶上的繩子）

不過在南方，水井的深度較淺，古人汲水的器具：並非「轆轤」而是「桔槔」，後者的做法，是將一

中華非物質文化叢書・文學類・戲曲系列

柄橫長桿，從豎立的物體（如樹木）中間懸掛，一頭用繩索繫上容器，另端則縛以石頭，不用時，石頭下墜，容器則向上升高；而汲水的時候，用者把繩索下拉，等待容器進入井中載滿水，俟後則漸次收取繩索，把容器拉上，就可成功汲水了。

「桔橰」這種汲水器具，兩千年前的春秋時代已經存在，在當時來說，是偉大的發明（編者註：桔橰讀作吉高）。

再說「轆轤」，有句「轆轤卧嬰」成語，喻意處境極為危險，故事出於《世說新語‧排調》。晉時，南郡公桓玄和荊州刺史殷仲堪，以及參軍顧愷之等閒聊，以危險事情作詩句：

桓玄說：「矛頭淅米劍頭炊」（在矛頭上淘米，在劍尖上煮飯）；殷仲堪說：「百歲老翁攀枯枝」；輪到顧愷之說：「井上轆轤卧嬰兒」。

此時有另一參軍搭訕說：「盲人騎瞎馬，夜半臨深池」。殷仲堪聽了說：「咄咄逼人！」

這是因為殷仲堪瞎了一隻眼睛之故。

原載《粵劇曲藝月刊》二零零一年八月（第八十七期）

恙、無恙

《合兵破曹》的曲詞裡，曾先後出現過「染恙」、「抱恙」以及「小恙」等幾個語詞。

解釋恙字，除了疾病之外，也有憂慮和災禍的含意。上古時代有恙，是善食人心的噬人蟲。古人草居露宿，深以遇上恙蟲為苦，所以每每見面而相問：「無恙乎」，這裡的恙，乃指憂心，詢及君之「無恙」，即是君之無憂，人心不曾遭恙蟲所噬也！

時至今日的恙，則是一種類似蚊子，且能致人於病的小昆蟲，引申開去，就成為了疾病的代名詞。

新紀年盛夏，羊城出現「恙蟲病」高危期，有許多人席地談心，身體長時間消磨於草坪之上，遂為草叢中的恙蟲所感染；而「恙蟲病」則是這些恙蟎蟲為媒介一種自然疫源性疾病。恙蟲叮人後，會傳播名為「立克次體」的病菌，人患上了，皮膚開始紅腫，繼且發燒，體內器官如肝、脾及淋巴出現腫大等，倘若延遲診治，隨時有性命之虞。

從恙說到「無恙」，好友碰頭寒暄，多有「別來無恙」的問候語。粵曲《蘇東坡夢會朝雲》，第一句就是「別來無恙」；《紅梅記之放裴》有「你無恙，慧娘仍在人間世」及「我無恙，我是知君你被囚，深夜特來將你探」這幾句對白；而《西河會妻》中，也有句「今日絕處逢生，喜見個郎無恙」的曲詞。

中華非物質文化叢書・文學類・戲曲系列

117

這裡的「無恙」，喻身體平安。

同樣，成語中的「布帆無恙」，倒是有些來歷。

晉朝的顧愷之，為荊州刺史殷仲堪之參軍，有次請假回家，按照慣例，並不供給帆船，在他極力懇求之下，對方深為所動，於是答允下來。

到了破冢（今湖北江陵縣長江東岸）這處地方，遇到狂風，船被吹翻，桅上的布帆也毀壞不堪。之後，顧寫信給殷說：「地名叫破冢，我們竟能破冢而出，從墳墓裡站了起來，果真是行人安穩，布帆無恙呀！」

顧愷之信中，是說旅途平安，並不因船翻帆毀而有所損傷，請官長放心的意思。

後人遂以此作為旅客平安之典。

唐朝李白曾有《秋下荊門》詩：「霜落荊門江樹空，布帆無恙掛秋風。此行不為鱸魚膾，自愛名山入剡中。」（編者註：膾讀潰、剡讀染）

破甌（音贈）

今曲《隋宮十載菱花夢》下卷，有「自愧是破甌身，花開花落碎難完」句；而舊曲《一吻續前歡》（黃千歲、羅麗娟合唱）中，亦有「象以齒焚，妹已身成破甌」，以及「誤春光，鴛夢冷，難圓破甌」的曲詞。

這裡的「破甌」，只是一個形容詞，借喻婚前經已失身的女性，又或女性於重婚時因為已非處子，從而愧對新人，《隋》曲中樂昌公主所感到內疚的，正是如此。

不過，「破甌」一詞原意，卻完全不是這回事，典故見諸《世說新語·黜免》：

後漢時的孟敏，鉅鹿人，字叔達，客居太原，由於為人率直，加上不善鑽營，所以只是寂寂半生，談不上甚麼名氣。

某天他往墟市購買炊器，選了一個陶甌，挑擔時，擔子不慎摔在地上，甌給摔破了，孟敏看也不看的逕自前行。這時恰巧遇見名士好友郭林宗，對方感到奇怪，忙問是何緣故，孟回答說：「甌已破矣，視之何益！」

郭覺得孟是個果斷的人，知道此人他日決非池中物，於是勸彼讀書。孟敏經過十年努力，終於游學成名。

中華非物質文化叢書·文學類·戲曲系列

這個故事名為「孟敏墮甑」，除了形容一個人豁達大度，做事從不後悔。亦比喻有些事物，失去了也不值得再提的意思。

甑是附屬於一種名為甗（音染）之中的配件：上為甑，下為鬲（音歷）。古時候有種炊器名甗，是由甑和鬲兩部份所組合而成。

新石器時代晚期開始有甗，不過，當時卻是無分上下，整體相連，後來逐漸變成分體。下端的鬲，一如今日的蒸鏵，用以盛水，鬲的三足俱空心，與腹部相通，原因是可以藉此提高火力，腹內的水份容易受熱，直達上層甑的位置，加快了蒸煮食物的速度。

上端的甑，既有圓形，亦有方形，初時只是陶製，其後改良成為銅甑，木甑以至鐵甑俱有之。甑的底部有許多藉以透氣的小孔，其上覆以竹蓆曰箄（音悲），以防飯粒漏落，這甑的形狀及功用，有如今日的蒸籠。

到了漢代，隨着鬲的消失，甑再與釜組合，從而發展成為日後的蒸鍋了。

迄今羊城光孝寺前及韶關南華寺內，同有徑丈大，深五尺餘之大甑各一口，昔日均作「飯僧」（以齋食施於僧人）用途：今則供遊人瀏覽，亦可一睹而發思古之幽情。

原載《粵劇曲藝月刊》二零零一年九月（第八十八期）

喜鵲噪

一九九九年初秋，山東濟南的趵突泉畔，在每天清晨時份，總有千多隻喜鵲飛來此地：或遊走藤架，或覓食尋蟲，又或叼葉嬉戲，吱吱喳喳叫個不停。

此等罕見現象，當地人士都無法理解箇中原因，只能以「喜鵲噪，喜訊來」這句老話，視為一種良好的預兆。

《西樓記之西樓訂盟》開始，有「夢初回，燈未盡，喜鵲噪曉窗」曲詞。

古時候所謂「燈花報，喜鵲噪」，前者指燈芯餘燼爆成花狀，後者形容喜鵲鳥的鳴叫聲音：兩者均意味將有喜事降臨；而按今人的看法，則是上佳的意頭。

喜鵲屬鴉科，留鳥，以啄食植物漿果、樹籽以及田間害蟲為主，體長約四十厘米，尾長且作灰白，頭頂、面頰和枕部具黑色藍光，但頦與喉則為白色。此鳥飛行速度不快，高飛時呈淺波狀，體態輕盈，「咤、咤、咤」的鳴聲，單調而悅耳。舊時社會，每有此鳥出現，正因兆頭良好，所以深受歡迎。

喜鵲的外表，黑白分明，不過也有全身皆白的，這並非色種上的差異，純因後者曾患「白化病」羽毛轉為白色之外，只餘喙部和眼睛都是粉紅。

中華非物質文化叢書・文學類・戲曲系列

喜鵲這種鳥類，最為人所熟悉的，當然是牛郎織女的故事。

織女是天帝的孫女，為織女星，與彼岸的牽牛星，各處銀河一旁，遙遙相對。織女每天織錦，織成雲錦天衣，非常辛勞，玉帝心生憐惜，將之許配於河西的牛郎，織女嫁得如意郎君，於是不再織錦了。

玉帝聞知大為不悦，又再將織女發回河東，並且規定，織女與牛郎每年只能於七月初七相見，以作懲罰；不過，重逢有日，欲渡無橋，幸得喜鵲相助，銜接為橋以渡銀河。

「眾鵲銜接成橋」，這是《鵲橋會》及《鵲橋仙》的出處，粵劇曲目亦有之；至於《銀河會》這闋廣東音樂譜子，則是已故粵樂大師呂文成先生的作品。

原載《粵劇曲藝月刊》二零零一年九月（第八十八期）

蕤、葳蕤

一九九八年夏，美國國務院招聘翻譯員，一位中國姑娘以出色的翻譯才幹，得到考官賞識而破格錄用。之後，此間報章在報導這宗新聞的時候，出現了「她為中國人贏得尊嚴」的標題。

這位姑娘的名字，叫做「王蕤」。

「蕤」是「銳」的陽平聲，儒錐切，接近「垂」字讀音。單就一個「蕤」字，是植物花朵或葉端下垂的樣子，之外亦有其他不同解釋，例如粵曲《杜十娘之七夕喜圓情》中，有「掃葉烹茶蟹眼沸，銀瓶紅蕤泊絳帷」句，「紅蕤」指紅色裝飾物，「絳帷」則是紅色的帳帷。

其二是嵇康的《琴賦》，有「鬱紛紛以獨茂兮，飛英蕤於昊蒼」句，次句的「英蕤」喻花，「昊蒼」指天空；其三形容玉的精華，例如「玉蕤」，是道家所傳的神仙之食。

「蕤」字與曆法和音律拉上關係，是因為古時有「十二月律」和「十二律」，前者是以十二樂律配上十二月份的名稱，依次序為：「正月太簇、二月夾鐘、三月姑洗、四月仲呂、五月蕤賓、六月林鐘、七月夷則、八月南呂、九月無射、十月應鐘、十一月黃鐘及十二月大呂」等，農曆五月稱為「蕤賓」，其故在此。

後者的「十二律」是古代律制，以「黃鐘」作起點，至「應鐘」為止，用「三分損益法，」將一個八度分為十二個音律，每相鄰兩律間成為半音。單數稱「律」（陽律），雙數為「呂」（陰律），合稱「律呂」。上文所述的「蕤賓」屬「陽律」，是「十二律」中的第七律了。

題目另詞的「葳蕤」，在《西樓訂盟》中，有「夢鎖葳蕤，怕逐東風浪」這兩句。

「葳蕤」本意是花木下垂貌，不過，司馬相如《子虛賦》中的「上拂羽蓋，錯翡翠之葳蕤」句，則是「美姬們頭上雜綴着各色鳥羽以為裝飾」的意思。

《西》曲中「葳蕤」一詞，亦可作「繽紛多姿」解釋；而中藥材店裡的「葳蕤」，就是「清補涼」中的玉竹這一味了。

原載《粵劇曲藝月刊》二零零一年十二月（第九十一期）

城狐社鼠

報章標題，又或副刊專欄文字，當描述到一些作奸犯科、惡績昭彰的壞人時，每每會用「城狐社鼠」來作形容詞。

粵曲《大團圓》，就有「哀此忠義英雄罹劫運：一般城狐社鼠卻橫行」的曲詞；而《關公月下釋貂蟬》裡，亦有「偃月龍刀空自響，城狐社鼠尚披猖」這兩句。

從字面看，「城狐」是城牆上的狐狸，「社鼠」即廟堂間的老鼠，兩者令人見而生厭。不過，曲詞裡的「城狐社鼠」，實係暗喻為禍國家的貪官污吏，以及作惡多端的流氓小人等。

人們對狐鼠生厭，必欲除之而後快，不過，當要拆毀城牆殺狐和直搗廟穴滅鼠，代價顯然太大。正因有了種種顧忌而不敢傷及它們，狐鼠因此而有恃無恐的肆意為患了。

將物比人，亦有同樣看法。

「城狐社鼠」典故，出自《晉書・謝鯤傳》：話說晉朝時候有王敦其人，官居左將軍、咸亭侯，他擁有強兵，但卻不滿安於現狀，因而生了叛逆朝廷的念頭。

王敦有好朋友叫謝鯤，能歌善樂，是當代名士，也為時人所敬仰。他知道權傾一時的王敦有意謀反，

中華非物質文化叢書・文學類・戲曲系列

更知道自己不能用道理來將之說服，只好借言諷刺，希望對方有所領悟而作罷。

一天，王敦向謝鯤說：「劉隗奸邪，將危社稷，吾欲除君側之惡，匡主濟時，何如？」

謝鯤知其用意，答道：「隗誠始禍，然城狐社鼠也！」

王敦怒曰：「君庸才，豈達大理！」

王敦以大臣劉隗擾亂朝綱為藉口，巫欲將之剷除，問計於謝鯤，謝鯤雖然看穿他的詭計，但也不欲明言，遂以劉隗只不過是狐鼠小人之輩，非大逆不道。

再者，謝鯤以劉隗比喻為「城狐社鼠」，若攻之，則需拆城牆、毀社廟，這樣的勞師動眾去內鬨，必然塗炭生靈：殃及無辜，況且「城狐」和「社鼠」，因為有了「城」和「社」的依附，要消滅並不容易，縱然要做，也不易言勝。

原載《粵劇曲藝月刊》二零零一年十二月（第九十一期）

少艾、艾蕭

報章上的專欄文字，曾見有「年輕的少艾」和「年方少艾」語句，讀來為之莞爾。蓋「少」已是「年輕」，「艾」則指色，合成「少艾」一詞，則喻年青貌美；後者的「年方少艾」，雖然不能說錯，但亦難言正確，倘若改作「時方」或「時當」，相信合適得多。

「少艾」一詞，粵曲常見，例如《紅樓夢之葬花》有「春懷濃似酒，少艾不知愁」句；而《楊乃武與小白菜之送別》中，亦有「蓬門少艾，幾曾慕富嫌貧」的曲詞。

「少艾」這詞出自《孟子‧孟章》：「人少，則慕父母，知好色則慕少艾」。意思是說：「人在幼小的時候，就懷戀父母；到長大成人，有了情欲，就懂得去喜歡年青貌美的人。」

「少艾」從字面看，不單稱於女子，亦可形容男性，現今男女平等，把「慕少艾」的含義倒過來，成為男對女，換言之，有女士心儀小白臉，亦無不可。不過傳統上，「少艾」俱指女性，所以上述曲詞中的「少艾」，都是對女角的稱謂和女主角的自稱而已。

在年齡方面，《禮記‧曲禮》有載：「人生十年曰幼、學；二十曰弱、冠；三十曰壯、有室；四十曰強、而仕；五十曰艾、服官政……」等。

中華非物質文化叢書‧文學類‧戲曲系列

五十曰艾，服官政」，是說人滿五十歲時，頭髮白得一如會開白色花朵的艾草，是適合為官的年齡。頭髮轉白，故稱「艾老」，同樣，「哲艾」則是明智的老人。

「艾」字的含義多，如「正未有艾」和「方興未艾」等，都是沒有止境；「期期艾艾」形容口吃的人吐辭重複，説話不流利；「經艾」是拿鐮刀割草；「創艾」則是因受懲罰而畏懼的意思。而「艾蕭」分別是艾草和臭草的合稱。

粵劇套曲《桃花扇》中有幾句曲詞，取材於孔尚任原著的《桃花扇·北尾聲》：「白骨青灰長艾蕭，桃花扇底送南朝。不因重做興亡夢，兒女濃情何處消」，這裡的「艾蕭」，概指明末奸佞，如馬士英、阮大鋮之流。

「艾、蕭」都是賤草，新界田野常見，而民間飲食醫療，「艾」的用途正多。嫩葉釀酒名為「苦艾酒」，榨汁是製作「艾糍」（茶果）的材料；醫療中的針灸，是針刺和「艾灸」的合稱。「艾灸」亦即「灼艾」，是將艾絨置於人體穴位上燒灼、溫熨，借助艾火熱力透入肌膚，達到溫通經絡和調理臟腑的作用。

從「灼艾」而及古人，北宋歐陽修曾經寫過帖子，向門生焦千之推薦針灸，針灸就是「灼艾」，所以這張帖子，就稱為「灼艾帖」了。

原載《粵劇曲藝月刊》二零零二年一月（第九十二期）

粵曲詞中詞二集

128

崢嶸

「此子頭角崢嶸，日後必成大器」，兩句是《潞安州》的曲詞。

「崢嶸」二字，專欄文字又或報章標題，隨時可見，例如「千峰競秀，萬壑崢嶸」及「崢嶸歲月」等。

以下是引用「崢嶸」一詞的多個例子。

（一）：新聞時人之中，俄羅斯總統普京，由於相貌奇特，被人形容為「眼細身扁薄嘴唇，本身並不起眼，勝在頭角崢嶸。」後一句與上述曲詞的意思完全一樣。只是說某人超群出眾，並非說他額頭起角而顯得嚴巉形狀，讀者或唱者勿誤會之。

（二）：今人梁耀明君有《落葉》詩，頭兩句是：「忍孤素願竟辭林，應自崢嶸拒雪侵。」詩人寫葉落，帶有強烈的主觀意願，以為葉不當落，該向霜雪抗爭到底，這裡的「崢嶸」，作「賦予落葉以頑強生命力」的解釋。

（三）：報章娛樂版介紹電台節目，對彼有「三十三年崢嶸歲月」的形容，這裡的「崢嶸」加上「歲月」，固然可稱長壽，亦有「難得」的含意。

（四）：宋代文豪歐陽修，在他的作品《祭石曼卿文》中，有這樣的一段：「其軒昂磊落，突兀崢

嶸，而埋藏於地下者，意其不化為朽壤，而為金玉之精。」

意思是說：「那昂揚的氣度和磊落的胸襟；崇高的品德和不尋常的才能，儘管埋藏於地下，想來它們不會化為腐爛的土壤，而會變成金玉的精英。」

「突兀崢嶸」四字，解作「不尋常」。

（五）：報章專題報導上海「豫園」，有介紹該園的「龍牆」景色。這「龍牆」，可謂江南建築中的一絕，那尊蹲立牆頭，欲騰雲而去的磚雕巨龍，有泰山壓頂的氣勢，有栩栩如生的神情。中外遊客睹此，莫不為之感到驚嘆！

報章介紹「龍牆」時的評語，有「崢嶸威嚴」字樣。

（六）：「家家掩映渠流水，樓閣崢嶸出翠微」，這是關漢卿所寫的元曲《杭州景》。

後一句的意思，是說樓閣高峻矗立在青綠色的山上，這裡的「翠微」，是山氣青縹之色，而「崢嶸」就是山勢高峻的樣子了。

此外，在浙江衢州市南有「崢嶸嶺」，唐朝詩人孟郊有同名詩詠之；而歷史上亦有地名曰「崢嶸洲」，位於湖北黃岡縣西，接武昌縣交界處。晉安帝元興三年（公元四零四年）「冠軍將軍」劉毅就在洲上大敗桓玄，於是桓玄就脅持皇帝，向西逃到江陵去。

原載《粵劇曲藝月刊》二零零二年一月（第九十二）

遽（音巨）、蘧（音渠）

新紀年歲杪，台灣政客發生風化醜聞，女主角「璩」姓。

「璩」字音「渠」，解釋有二：其一是耳環，其二是姓氏。不過，這字用途不多，歷史上姓「璩」的人更少。

從「璩」字而引申到另外一個「遽」字，在粵曲《天姬送子》裡，出現「牽衣不忍遽離懷，恩愛夫妻何淒慘」句；而《金枝玉葉》中，亦見句有「曇花一現，遽賦別離詞」，這「遽」字作突然的解釋了。

「急遽」是倉卒，加人成「遽人」，是古時驛卒（郵差）；「遽車」是郵車；「遽容」猶今日之變臉；「邊遽」是來自邊境的警報；「几遽」則是傳說中的帝王名字。

和「遽」字形似，有草花頭的「蘧」字，讀法和「璩」同是「渠」音，一闋以小明星為內容的《星韻心影》，中有「撫今追昔，難遣愁懷，皆由我蘧蘧迷夢」幾句。

這裡的「蘧蘧」，原曲誤作「遽遽」。「遽遽」欠通，亦與曲詞不叶；「蘧蘧」則唸作「渠渠」，是驚動的含意。

「蘧」字也是姓氏，古代春秋有衛國大夫「蘧伯玉」，他曾說出傳誦千古的名句：「行年五十，方知

四十九年之非」。換句話説，他能時刻檢討從前種種錯處，是勇於改過和急於求進的君子呢！

「蘧蘧迷夢」原作「蘧蘧夢」，亦即「蝴蝶夢」，是「莊周曉夢迷蝴蝶」的故事，敍述莊周作夢做了蝴蝶，翩翩飛翔，以為自己就是蝴蝶，難免得意洋洋，可是夢醒之後，才猛然驚覺自己仍舊是莊周：「俄然覺，則蘧蘧然周也」，見《莊子·齊物論》。

正因不知是莊周夢為蝴蝶，還是蝴蝶化作莊周，兩者之間，各有不同領域而有所區別，亦容易互相混淆，這就叫做「物化」。後以「蝴蝶夢」代稱「蘧蘧」，有「迷夢、幻夢」的意思。

有個與「蘧」字形似而實異的「邃」字，音讀如「遂」，字形是「遂」字頭上加「穴」。「深邃」作深遠、綿長解釋；「邃古」是遠古，「邃密」即幽深或精細，「邃養」則是精深的修養了。

原載《粵劇曲藝月刊》年月（第九十三期）

暗室不欺

《焙衣情》中，有「亂世欣逢好少年，暗室不欺殊罕見」這兩句。

「暗室不欺」也作「不欺暗室」，暗室指隱蔽而不為人所窺見的地方。成語是說雖然處於沒有人看見的暗室中，但也不會做出見不得人的事情。

典故出自《漢‧古烈女傳‧衛靈夫人》，內容是述及蘧瑗的故事。

蘧瑗（音渠瑗）字伯玉，春秋時衛國大夫，為人正直無私。正因為他能進能退，吳國公子季札去衛國觀光，稱讚他為君子。孔子也很佩服他力求寡過，過衛國時曾寄住在他的家中。

又相傳衛靈公與夫人夜坐，聽聞門外車聲轔轔，其聲至公門門闕而止，過闕，車聲又起，靈公問道是誰？夫人答曰：此人乃蘧伯玉無疑。

公問何以知之？

夫人再答：妾聞禮儀所規，過公門而下車，以及於路上扶軾行禮，有尊敬之意。自古忠臣孝子，不因顯明而炫耀自己，也不因在黑暗中而有乖操行，蘧伯玉乃國之賢大夫，仁而有智，敬於事上，必不因暗昧而廢禮，是以知之。

中華非物質文化叢書‧文學類‧戲曲系列

靈公派人出去查看，果然。

後指遵守禮節而並無越軌行為者，都會用上「不欺暗室」來作形容；另外有句「不愧屋漏」的成語，含意與前者相同。

「屋漏」也者，古時候的居室西北角，必然開有天窗，日光從此照射進來，故稱「屋漏」，典出《詩經‧大雅‧抑》：「視爾友君子，輯柔爾顏，不避有愆，相在爾室，尚不愧於屋漏，無曰『不顯』，莫予云覯（音構），神之格思，不可度思，矧（音引）可射思！」

意思是說：「對待你的朋友，要和顏悅色，就不會有甚麼過錯。你雖獨處幽室，也要恭謹，在陰暗處也要光明磊落，莫說『暗室可欺，是非難分』，不要以為人所不見，便生邪念，神的來臨，是不可猜度的，怎能玩忽不敬，蔑視禮法呢！」

原載《粵劇曲藝月刊》二零零二年二月（第九十三期）

輦、輦路

題目的「輦」字，粵曲比較少見，惟是在《金枝玉葉》中，卻有「送行人，輦路迷春，誰會銷魂此意」這幾句。

「輦」讀「年」字的陽上聲，接近「念」音，可作人力推動的車子以及皇帝的車駕等解釋。而與此有關的火紅話題，是二零零二年春，內地國家郵政局曾發行一套小型張郵票，票上有著名的「步輦圖」。

「步輦圖」乃唐朝宮廷畫師閻立本所繪，整幅圖像為一組人物故事畫卷，描述公元七世紀時，唐天子在宮內接見番邦使臣的場面。此中的「輦」一如坐榻，形似今日所見的「坐兜」。由於用人抬着行走，故稱「步輦」。

「輦」字用作動詞，是搬運和乘車，前者見清鄭板橋的《偶然作》，有「輦碑刻石臨大道」句，這裡的「輦碑刻石」就是搬石刻碑的意思；後者見唐杜牧的《阿房宮賦》：「王子王孫，辭樓下殿，輦來於秦」，是「被秦國俘虜的六國宮妃和貴族，辭別了本國宮殿，乘車來到秦國」的解釋了。

成語有「輦邊貴人」，出自宋朝劉克莊的《明皇按樂圖》詩句：「輦邊貴人亦何罪，禍胎似在偃月堂。」

「輦」即皇帝車駕；貴人是女官名，泛稱受寵的妃子；偃月堂則喻唐奸相李林甫，他築居室似偃月形，號月堂，常在此設計陷害忠良輩，整句成語乃指楊貴妃本人。

另外有「止輦受言」的故事。

漢文帝每次上朝又或出巡，當遇到有人向他呈遞書函及攔途告狀，他都會着令隨從把車子停下來，親自聽取意見。

對方無理取鬧的，文帝僅是敷衍了事，而言之成理的，會認真考慮和接納，甚至對呈交建議者加以表揚，這種以民為本的治國態度，可說是開明一面。

至於「輦路」，又名「輦道」，是稱皇帝車駕所經之路。南宋詞人姜白石的《鷓鴣天》詞，有：「輦路珠簾兩行垂，千般銀燭舞微微」（微音希，搖擺貌）句；「輦路」是對曲中女角身份的形容。

原載《粵劇曲藝月刊》二零零二年四月（第九十五期）

文成公主

由陳冠卿先生撰曲的《文成公主》，內容是描述唐朝時候一段「和番」事件，箇中情節，一如王昭君之出塞，不過，後者哭哭啼啼，恍似生離死別；唯前者則否。這一段兩國交好的婚姻，從曲詞中看文成公主，思想開放，心情是愉快的。

話說公元七世紀時，地處西南地區的吐蕃國（今之西藏），開始強大興盛，其三十二世「贊普」（國王）松贊幹布在位時候，曾先後兼併西藏地區諸部，立都於拉薩，也制定法律和創造文字，建立官制和軍制，建成吐蕃奴隸制政權，是西藏歷史上一位出色的政治家和軍事家。

唐貞觀八年（公元六三四），松贊幹布派遣使者到來天朝進貢，之後，唐太宗李世民也派令大臣隨同使者回到吐蕃去，作為禮貌上的答謝。松贊幹布在接待大臣的同時，也為天朝的「漢官禮儀」而加深了認識，心儀於對方的文化風尚，於是決定向天朝求婚。這時候的吐蕃「贊普」，年齡僅十七歲。

稍後吐蕃使者朗日論政到來長安，向天朝求婚聯姻，唐太宗李世民，得悉松贊幹布是個英明神武的領袖人才，心中甚為喜愛，於是答應對方要求，以宗室女文成公主許之。

貞觀十四年（公元六四零）春，松贊幹布派遣相國祿東贊到長安迎娶，唐太宗則令禮部尚書李道宗陪

中華非物質文化叢書・文學類・戲曲系列

同。與此同時，中國的曆算、醫學和生產技術，開始傳入吐蕃。

以上種種，《文成公主》有如下曲詞：「唐主深情，贈我妝奩豐厚，有兩萬匹絲綢，有千箱茶葉和美酒，有蘇州名刺繡，有京都磨輾冠同儔，糧種蠶桑耕具有，醫士農師第一流，詩歌書籍滿車滿斗，百工技藝隨我西遊。」

不同種族的婚姻結合，使漢人文化和西藏文化在高原地帶融合發展，也憑着文成公主的入藏，吐蕃從此逐漸擺脫了刻木結繩的原始狀態，百姓生活得到明顯改善。

公元六五零年，松贊幹布死，終年三十三歲。這時候的文成公主，並未因丈夫逝世而要求返回唐朝，相反，她更致力於推動傳播中原文化，繼續在當地生活了三十年。

原載《粵劇曲藝月刊》二零零二年四月（第九十五期）

辛夷

在《桃花扇之訪翠》這闋粵曲中，侯方域曾於扇上題詩：「夾道朱樓一徑斜，王孫初御富平車。滿溪盡是辛夷樹，不及東風桃李花。」

群雌粥粥的秦淮諸艷，以花喻人，滿溪辛夷不及一株桃李，後者指李香君。

二零零二年初夏，香港醫學博物館籌建中藥園，從外處引進培植的數百種中藥，其中有項邀請歌星陳美齡主持的「根植健康」儀式，所栽種的植物，就是「辛夷」。

「辛夷」是樹、花，也是藥物，名字叫紫玉蘭，屬於木蘭科的落葉性灌木，當不曾開花之前，芯蕾長於樹梢，點點壓枝繁，形狀酷似筆頭，故又有「木筆花」的稱謂。

紫玉蘭的花蕾，淺褐色澤，毛茸茸且呈倒卵形，看來一如銀柳，將之摘下曬乾，就成為具有發散風寒，宣通鼻竅作用的中藥「辛夷」。

假若花蕾仍懸枝端，含苞待放，及至開花而花又先出於葉，這時候的辛夷樹，整株不着一葉，滿樹全掛紫色花朵，顯然好看。正因紫玉蘭花開美艷，迄今北京天安門廣場以及人民大會堂面前的秀麗燈盞，名為「玉蘭燈」，就是仿照紫玉蘭的花形而設計出來的。

中華非物質文化叢書・文學類・戲曲系列

古籍《楚辭》，內有若干關於「辛夷」的記載，試錄如下：

（一）：「桂棟兮蘭橑，辛夷楣兮藥房」。意思是說：「桂木做棟樑，木蘭做屋橡，辛夷做門楣，白芷鋪臥房。」

（二）：「乘赤豹兮從文狸，辛夷車兮結桂旗」，是「我乘駕着赤豹也帶着小文狸，坐着辛夷木做的車子，並以桂枝作旗」的解釋。

（三）：「露申辛夷，死林薄兮」這兩句，譯成白話文就是：「露申和辛夷這兩種比喻為賢人的香草植物，都已枯死在林間」（叢木為林，草木交錯稱薄）。

以上三段文字，分別出現於《楚辭》的《湘夫人》、《山鬼》及《涉江》等篇章內，可以證明，於二千三百多年前的戰國時代，人們已經認識到「辛夷」這種植物。

原載《粵劇曲藝月刊》二零零二年五月（第九十六期）

欄檻、門檻

友人説出，《沈園會》有「欄檻頻哭擁」句，看詞解字，「欄」為「欄干」，但「檻」字會否就是「門檻」呢？若然，設於門下的「檻」，人又怎能與之「相擁」呢？對方以此詢及，筆者且來胡謅幾句。

按「菱花貯淚潮，欄檻頻哭擁」曲詞，是「對鏡垂淚，擁欄干而痛哭」的描寫。友人顯然不明白，「欄」與「檻」合成一詞，固然同樣解作「欄干」，但這詞經分拆之後，「檻」的含義也多，而其中「門檻」一詞已深入民心，更是廣東民間俗語的「門燦」（「燦」字唸「殘」字的陽上聲），所以友人才有上述話題。

「門檻」既為「門限」，也稱「閾」和「閫」，乃「門下橫木，為內外之限」之意，《論語》中有「行不履閾」句，引申為阻隔的意思。

粵曲《張文貴踐約臨安》的一句「羞愧相府門廬」，係「相府門檻夠高，閒人不得輕進」之意；溯諸明朝萬曆年間，「門檻人家」即指殷商大戶，當時就有「門檻稅」之設。

方今關於「門檻」的俗語，褒貶有之。上海人口中的「翻門檻」和「門檻精」，俱指取巧者，亦即粵

中華非物質文化叢書·文學類·戲曲系列

人所謂「走精面」之徒；但潮州人的「潮州門檻」一語，則謂當地人有辦法，懂竅門，是「食腦」一族）。

上文的所謂「門燦」，乃新界圍村土談。本來，「門燦」一詞，除了與「門檻」的唸法有異，並無特別之處，但於圍村嫁娶，則箇中大有學問焉。圍村習俗，當新娘進門，剛步入「門燦」之際，只可直跨而過，不能「丁一腳」或「踏一腳」，蓋前者會被認為尅死家婆；後者則害死家公，非常不吉利，視作禁忌云云。

同時，「門燦」也是祠堂以及郡屬的代表，當有人問「你哋『門燦』喺邊呀？」則對以哪條圍村又或甚麼郡屬（如陳姓曰「穎川」，李姓為「隴西」，張姓叫「清河」，黃姓乃「江夏」，何姓是「廬江」等），若然不能據實回答，又或應以「冇門燦」者，會予人感覺不夠面光。

見有婦人吵架，相嗌唔好口，給對方罵曰「冇門燦」者，定是水上人，而圍村中被指「有門燦」者，係豪門大戶了。

原載《粵劇曲藝月刊》二零零二年五月（第九十六期）

弭（音敉）兵

天下太平，人人共禱，但世界風雲莫測，祝禱也僅止於希望而已，際此「美伊」開戰前夕，本文以

「弭兵」作為話題，也許存有其特殊意義。

「弭」讀作彌字陽去聲，粵曲《朱弁回朝之送別》中，就有「願兄早日渡河我為內應，不滅狼煙不弭

兵」這兩句。

「弭兵」即息兵，也就是停止戰爭。《左傳・襄公二十七年》有一段記載：

「宋向戌善於趙文子（趙武），又善於令尹小木（屈建），欲弭諸侯之兵以為名，如晉，告趙孟，趙

孟謀於諸大夫。韓宣子曰：兵，民之殘也，財用之蠹，小國之大災也，將或弭之，雖曰不可，必將許之，

弗許，楚將許之，以召諸侯，則我失為盟主矣！」

又：「弭兵以召諸侯，而稱兵以害我，吾庸多矣，非所患也！」

以上文字用在今天，仍然適合，是說：「宋國的向戌，和趙文子、令尹子木同樣友好，想消除諸侯之

間的戰爭，以博取名聲。他來到晉國，告訴了趙文子，對方和大夫們商量，韓宣子說：戰爭殘害人民百

姓，是財貨的蛀蟲，更是小國的災難，有人想消除它，雖說不能辦到，但一定要答應他。若否，楚國或會

答應而藉此號召諸侯，到時我國就會失去盟主的地位了……聲稱消除戰爭以召集諸侯，反而發動戰爭危害我們，我們的好處多得很呢，不用擔心。」

這裡的「弭」字，意謂消除，宋國有大夫名向戌，往來晉楚齊秦諸國，同盟「弭兵」，息除了諸國的戰爭，所以就有「弭兵息禍」這句成語來。

詩句中出現「弭」字，清朝詩人王士禎的《詠滕王閣詩》，有「曾來弭棹悲殘勢，未許題詩在上頭」之句，這裡的「弭」喻停止；但南朝梁·任昉詩：「客心幸自弭，中道遇心期」，此處的「弭」字係安定的意思了。

又有「執鞭弭」一詞，是為人駕馭車馬，充當保鏢的稱謂，這裡的「弭」乃弓末的轉彎處，泛指弓箭；而「弭節坊」為地名，在今四川奉節縣城內。「弭節」兩字分別是停止和行車進退之節，亦可指馬鞭。屈原的《離騷》以及司馬相如的《子虛賦》，同樣出現「弭節」一詞，至於宋代王十朋，也曾寫過一首《弭節坊》詩呢！

原載《粵劇曲藝月刊》二零零三年二月（第一百零四期）

剮（碗、陰平）

電視劇《偷龍轉鳳》剛播完，此劇常常出現一「千刀萬剮」一語，這裡的「剮」字古瓦切，唸「蛙」字的陰上聲，屬於古代一種分割人體的酷刑，即將犯人的皮肉一塊塊切下，不讓其速死，叫做「凌遲」。

粵曲《沈園會》中有「好比千刀剮盡」句，原曲唱「抓」，人皆隨之，聽起來就成了「千刀抓盡」；不過，《沈園會》的另一關群瑛版本，卻唱為「千刀碗盡」，兩者孰是孰非，友人遂以此作話題。

「剮」的漢語拼音為wan，是「彎」字第一聲，所以就有「彎」而近乎「碗」的唸法，但《辭源》的切音乃「一丸切」，是陰平聲。

「剮」字正讀應為「彎」與「冤」，從而變調成「碗」，上述曲詞當然唱「碗」，但唸之成「抓」音則顯然錯誤。

「剜」有刻和挖的解釋，與「掊」（音括）字相通，同樣有挖取的意思。

且看《三國演義》第五十回：「韓當急為脫去溫衣，用刀剜出箭頭」；《金瓶梅》第十回：「況即剜皮見骨，剜肉醫瘡，終不能以一杯而投輿薪，取精衛而填東海也。」

「剜肉醫瘡」是句成語，形容不惜採用有害方法，來應付眼前的急務。《唐·聶夷中詠田家》詩：

「二月賣新絲，五月糶新穀，醫得眼前瘡，剜卻心頭肉」，蓋二月賣絲和五月糶穀，均非其時，詩人訴說農家受到租稅盤剝的痛苦，不得不忍痛預售絲穀，藉解燃眉之急。後以此比喻只顧眼前，不管後患的急救方法，是近乎「飲鴆止渴」了。

「剜肉醫瘡」如此，但「好肉剜瘡」這句成語就有不同解釋，是無事生非，自尋煩惱的意思。

此外，在其他省份的東北地區，對「剜」字又另有含意。

「剜」也是「睜」，「睜了他一眼」可以說成是「剜了他一眼」；「剜弄」是「想盡辦法弄到手」，至於「剜門子」，引申為「走後門」；而「剜門盜洞」這一句，則是鼠摸狗偷，相等於「誰叫你們兩人存着親戚關係呢，要幫忙的話，不好剜弄也得剜弄呀！」

跡近倚賴和寄托，例如「剜窟窿，掏地溝」，全屬見不得光，是用不正當手段找尋門路的形容詞。

原載《粵劇曲藝月刊》二零零三年二月（第一百零四期）

粵曲詞中詞二集

天作孽

電視臺的《萬家燈火》連續劇中，有男角因為兒子豪賭，要將家產頂讓與人，因而說出一句「天作孽，猶可恕；自作孽，不可活」的說話來。

這句成語，大意是「天公作孽哪能管得，只可以用饒恕的心理看待；但人們自己所惹的災禍，顯然係屬於活該的了。」

粵曲《胭脂巷口故人來》，有「天作孽，猶可為；自作孽，不可活」句，這裡的「為」字乃抄寫之誤，原文實係「違」字，作「避免」解釋，典故出自《尚書·太甲》。

公元前約十一世紀期間，夏桀無道，伊尹輔助成湯，大敗夏桀於鳴條（今河南封丘東），桀死，商滅夏後還都於亳（音博，今河南商丘東南）。

伊尹是商朝的開國功臣，成湯封之為「河衡」（官名，即宰相），繼續輔助朝政。湯死，後傳位於嫡孫太甲，太甲即位後不理朝政，縱慾敗度，伊尹不值他的所為，將他放逐於桐宮（湯的墓葬地）。

三年之後，太甲願意改過自新，伊尹於十二月初一日，用帝王的禮帽禮服，迎接太甲復位於亳都，並且作《太甲》三篇，以記其事。

中華非物質文化叢書 · 文學類 · 戲曲系列

在《太甲·中》其中有一段是這樣寫的：

「王拜手稽首曰：予小子不明于德，自底不類，欲敗度，縱敗禮，以速戾於厥躬，『天作孽，猶可違，自作孽，不可逭』，既往背師保之訓，弗克於厥初，尚賴匡救之德，圖惟厥終。」

將之譯作白話文：「太甲下跪叩頭說：我昏庸糊塗，不修品德，以致自己造成不好的後果，而放縱情慾，也敗壞了禮儀和法度，給自己帶來罪過。『上天所造成的災禍還可以避開；但自己造成的災禍就不能逃脫了』，過去我違背您的教導，未能從開始就注重品德修養，今後還希望倚仗您匡扶救助的恩德，能夠達到有個美滿結局，那就好了。」

上文的「拜手」和「稽首」，都是古代的跪拜禮，前者是下跪時雙手合拱於地，頭低至手；後者亦然，不過頭部則低垂及地了。

「孽」為災禍，「違」乃避免，「逭」（音換、挽）係逃避，而「師保」一詞，是古代對輔助君皇施政官員的尊稱。

今人將「自作孽，不可逭」，變為「自作孽，不可活」，是受了《孟子·公孫丑》引用《太甲》內文的影響，因為字音相近之故，這裡的「活」字是借用，意思完全一樣。

原載《粵劇曲藝月刊》二零零三年四月（第一百零五期）

檀板、紅牙

粵樂的「查篤撐」崗位，司其職者名為「掌板」，涵義包括板眼、板路以至叮板等；本文所說的「檀板」，又稱「拍板」，是敲擊樂器一種，用檀木、紅木又或黃楊木所製。粵曲《魂斷水繪園》有「如此說，愚夫為賢妻奉板」句；而《桃花扇之雪地尋香》中，亦見「當日檀板清歌，聲徹樓台」的曲詞。

所謂「奉板」，是指雙手將「拍板」合擊而發聲，亦可稱為「擊節」。自魏晉始，「拍板」由九塊或六塊長方形木板所組成，及至宋朝，木板經演變成為三塊，前面兩塊以幼絲細繫，另一則為單塊，前後用繩帶相連。

擊奏時左手持後板，使其下端凸起位置撞擊前兩塊木板的背面，從而發出聲音；當用於戲曲伴奏或樂器拍和，也配合單皮鼓、鑼鼓點子以至指揮其他樂器，合稱「鼓板」，這時候的「拍板」，多由鼓手兼任之。

從「檀板」到「鐵板銅琶」，以至「紅牙板」，此中有關蘇東坡的故事，見宋俞文豹《吹劍續錄》：

話說東坡在「玉堂」（翰林院）日，有幕士善謳（唱歌），因問：「我詞比柳（永）詞如何？」

答道：「柳郎中詞，只好比十七八女兒執紅牙拍板，唱『楊柳岸曉風殘月』，學士（指東坡）詞須

關西大漢執鐵板，唱「大江東去」。」公為之絕倒。後《歷代詩餘》衍為「須關西大漢，銅琵琶，鐵綽板，唱大江東去。」

上文大意：柳詞的「楊柳岸曉風殘月」之類，只適宜坊間妙齡少女手執紅牙拍板去吟詠；但如「大江東去」的蘇詞，則須關西大漢抱銅琵琶，執鐵綽板而唱之，才可顯出蘇詞的豪放之處。

故事也是說，用「鐵板銅琶」來用作伴唱，每每是形容雄壯高昂的音樂，又或是瀟灑激越的文詞；粵曲《夢斷延州路》有「戎馬記半生，攜鐵板，挾銅琶」句，倍見壯懷激烈豪情。

至於「紅牙板」又是甚麼東西呢？

《水滸傳》第五十一回：「笛吹紫竹篇篇錦，板拍紅牙字字新」，這裡的「紫竹」是簫，「紅牙」係用象牙製成的「拍板」，因為飾以紅色，故名。

愛唱粵曲的朋友，對《洞庭十送》其中的「絃斷歌殘，淚灑紅牙板」句，當有深刻印象。

原載《粵劇曲藝月刊》二零零三年四月（第一百零五期）

瘴嵐

今人當作瘟疫的「非典型肺炎」，蔓延之下，弄至風雨滿城。

與瘟疫含意相關的有「瘴嵐」一詞，也迭見於《金葉菊之夢會梅花澗》中，而「瘴嵐」出現的季節，從春寒以至秋日一段時間，中國南方一帶有之。

「瘴」是氣，「嵐」即霧，「瘴嵐」亦稱「瘴癘」，俗語的「烏煙瘴氣」，庶幾近之。唐人陳去疾的《送人謫幽州》詩，有「莫言塞北春風少，還勝炎荒入瘴嵐」句，這裡的「瘴嵐」，和上述的曲詞一樣，是指山林間的「瘴氣」了。

古時的廣東以至海南，都被視為蠻瘴之區，朝廷官員每因開罪皇帝，又或遭貶謫南來者，均視此為危險地域，死路一條；事實上，山林環境濕氣太重，因而鬱結成瘴，每每似霞霧，若雲煙，之中常夾雜有花朵的異香味道，氤氳不散，置身其間的行旅人等，倘誤以為是花香而未加防範，輒易中招者也！

這裡且說兩則關於韓愈的故事。

唐德宗貞元十九年（公元八零三），關中地區大旱失收，民不聊生，這時韓愈身為監察御史，立即上書為民請命，但德宗堅持不肯減免人民的田租和稅項，遷怒之下，將他貶謫廣東連州的陽山為縣令。

中華非物質文化叢書・文學類・戲曲系列

韓愈重臨粵北（十歲時，其兄韓會被貶為韶州刺史，愈有隨行），曾寫過一封《答竇秀才書》，其中有

「今又以罪黜於朝廷，遠宰（治）蠻縣，憂愁無聊，瘴癘侵加（染），惴惴（音聚聚）焉無以冀朝夕。」

此處的「蠻縣」指陽山縣，「惴惴然」乃心有不安，「冀朝夕」是朝不保夕，隨時有性命之虞了。

元和十四年（公元八一九）一月，韓愈又因再上《諫迎佛骨表》，惹怒龍顏，被唐憲宗貶為潮州刺

史，他在距離長安不遠的途中，給侄孫韓湘（即後來傳說為有異術的八仙之一的韓湘子）寫了一首詩，最

後四句為：「雲橫秦嶺家何在，雪擁藍關馬不前。知汝遠來應有意，好修吾骨瘴江邊。」

這詩末句的「瘴江」，即今日之韓江，在唐代，那兒是山林「瘴癘」之地，當時的謫宦者視為畏途。

「瘴嵐」可怕，亦有「跕鳶（音蝶原）墮水」這句成語，是說山林「瘴嵐」之盛，雖鳶鳥遇之，亦會

因此而墮於水中，無法飛越者也！

故事見《後漢書·馬援傳》，漢代伏波將軍自述南征交趾（今五嶺以南）時，曾經遇到毒薰飛鳶的惡

劣環境：「當吾在浪泊、西里間，虜（敵人）未滅時，下潦（積水）上霧（瘴嵐），毒氣薰蒸，仰視飛鳶

砧砧墮水中。」

後以此為處境險惡之典。

原載《粵劇曲藝月刊》二零零三年五月（第一百零六期）

桐花鳳

三月中旬讀報，得知台灣的桃園、新竹以及苗栗諸地，有「二零零三年客家桐花祭」活動；從而使人想起了《重吻桐花鳳》這闋粵曲來。

由鍾雲山及鍾麗蓉合唱，曲成於六十年代中期。描述愛侶重逢，說不盡千言萬語，純是一般的情愛歌曲；不過，值得留意是「桐花鳳」這一名詞。

用「桐花鳳」一詞入曲，《蘇三贈別》可見，《鳳釵記》亦有之，而在點題的《重吻桐花鳳》中，同樣出現「郎是桐花，卿是桐花鳳」兩句。

「桐花」指梧桐樹的花朵，勿論是紅色蝶形花的「刺桐」，作喇叭形狀而花色外白內紫的「泡桐」，又或花朵分成六瓣，色如粉白的「油桐」（千年桐）等，都是「桐花」，屬曲詞裡男角自稱；而「桐花鳳」也者，既係比喻女角，亦為受愛護於「桐花」蔭下的鳥兒了。

「郎是桐花，卿是桐花鳳」，詞句源自清代詩人王士禎一闋《蝶戀花》，全詞如下：

「涼夜沉沉花漏（刻有蓮花的銅漏）凍，欹枕無眠，漸聽荒雞（三更前的雞鳴）動，此際閒愁郎不共，月移窗罅春寒重；憶共錦裯無半縫（音奉），郎似桐花，妾似桐花鳳，往事迢迢徒入夢，銀箏斷絕連

珠弄。」

「桐花鳳」典故，出於唐朝李德裕的《畫桐花鳳扇賦》所載：「成都夾岷江磯，岸多植紫桐，每至暮春，有靈禽五色，小於玄鳥（燕子），來集桐花，以飲朝露。及花落則煙飛羽散，不知其所往。」

上文用「桐花」和「桐花鳳」比喻熱愛中的情侶，形容彼等在春季的日子裡，正是郎情妾意，繾綣難分；而又名「漁洋山人」的王士禎，二十七歲赴揚州做官時，與結婚十年的張氏夫人離別，依依之際，寫下了這闋新鮮別緻，刻骨銘心的香艷詞句，之後在當時的士林中傳誦開去，還贏得了一個「王桐花」的美名。

翻閱清人屈大均所著的《廣東新語》，對這種別名「探花使」的鳥類，有以下描述：「有曰桐花鳳者，丹碧成文（花紋），羽毛珍異。其居不離桐花，飲不離露，桐花開則出，收則藏。蓋以桐花為胎，以露為命者也。兒女子捕之，飲以蜜水，用相傳玩，漁洋有詞云：『郎似桐花，妾似桐花鳳』，謂此也。」

另外，「桐花鳳」因為體積細小，故有「么鳳」的別稱。

原載《粵劇曲藝月刊》二零零三年五月（第一百零六期）

五月中旬新界會堂一個演唱會中，出現平喉獨唱《有情活把鴛鴦葬》，而曲詞裡較為惹人注意的，是「欸乃聲聲」這一句。

當年，正因為原唱者在灌錄唱片時，把「欸乃」誤為「款乃」，於是原碟出街而傳入聽眾耳朵中，正是「款乃」讀音，說起來，對於原唱者「唸白字」，不宜苛責，要負責的，該在撰曲人身上。

若然撰曲者對於一些生僻詞句而未有闡釋和加以指導，歌者把字音唸錯，後人不知就裡而依樣畫葫蘆的照唱下去，既以訛傳訛，亦以此奉為圭臬，影響實在深遠者也！

不過，今次得見這位女平喉在演唱《有》曲時，氣定神閒，把「欸乃」清晰的唸為「襖靄」，正確讀出，完全沒有受到原唱者的誤導，是可喜現象。

由於「款、欸、欵」三字形似，這裡得要將之說個明白。

款項的「款」字，左上端為「士」，這和左上端作「七」的「欵」字相通，因此，「款、欵」兩字完全一樣，只是寫法稍有不同。

而「欸」字的左上角為「厶」，讀音有四，將之與「乃」字連成一詞，是「矮奶」的字音，但因柳宗

元一句詩而經後人加以註解，於是有了「襖靄」這明確的讀法。

唐宋八大家之一的柳宗元，當被貶永州時，借吟詠而作排遣，他曾寫有《漁翁》詩，全詩六句如下：

「漁翁夜傍西岩宿，曉汲清湘（汲水）燃楚竹（炊食）。煙銷日出不見人，欸乃一聲山水綠。回看天際下中流，巖上無心雲相逐。」

漁翁生活，簡樸而純美，最特出是中間兩句。煙銷日出，人影不見，反而在那清幽寥寂的境界中，忽聞搖櫓者前呼後應，道出「欸乃」之聲，這時，漁翁才醒覺自己人處舟中，而綠水青山也逐漸顯現出原來的風貌。

上文的註解指宋朝黃庭堅，在《柳詩集註》中指出，「欸乃」實為「襖靄」讀法，是以後人循之。

「欸乃」的解釋，指船夫勞動時口中所哼出的一種信號，也是形容搖櫓者在操作時發出的聲音，是象聲詞，近乎生活中的「奧、唉」，略有嘆息及辛勞意味；與之類似的，是碼頭苦力在搬運貨物時，每有「杭育」之聲，這裡借喻「嗨喲」，也屬象聲詞，當然，「嗨喲」之後，彼等每每衝口而出的，會是「頂硬上，鬼叫你窮，膊頭痛」之類的口頭禪了。

再說「欸乃」，新紀年的十一月，香港大會堂也曾舉行過一場古琴演奏會、由名家紀志群先生用宋琴「坐忘」演奏，十闋曲目之中的第四首，就叫「欸乃」。

原載《粵劇曲藝月刊》二零零三年六月（第一百零七期）

箕帚（音基爪）

今人聞「沙士」色變，對周遭環境勤加打掃，清潔家居，掃把不能少，君不見衛官落區做秀，照例拿起掃把作狀一番，意思意思；不過本文題目的

「箕帚」之中，雖然有個屬於掃把的「帚」字，所談內容，卻是另一回事了。

「箕帚」是兩種不同器物名稱，在其上冠以一個「執」字而成「執箕帚」，則有「委身下嫁，為人作妾」含意，這與本欄之前談過的「侍巾櫛」這個名詞，意思完全一樣。

記得《別館盟心》裡，有「願執箕帚，長為奴婢也視等閒」句，這是曲中的女主角西施，因為不願前往吳邦獻媚，但又鍾情於范蠡，故而向對方說出了上述說話來。

「箕帚」的「箕」，是「簸（音破）箕」，一種可以揚去穀物中糠粃的器具，亦即俗稱之「窩籃（音欄）」。使用時，穀物置於其間，分左右手把圓形的「窩籃」捧着，前端隨即上揚，穀物凌空拋起，雙手伸前送出，但跟着又將「窩籃」稍為縮後，在這一伸一退之間，穀物的碎屑灰塵，已隨同這等動作而向外飄出，這樣再次重複，碎屑盡除，穀物得以保持潔淨。

「箕」係代表民間婦女所應嫻熟的農務工作；而「帚」字則較為簡單，藉此灑掃庭除，是為妻為婢的

份內事幹；將「執箕帚」三字合成一詞，女性而向男人宣之於口，有「以身相許」用意。

且看清人小說《睢陽忠毅錄》第六回：「俺要將舍姪女奉執箕帚，郎君休得推卻」；《三國演義》第三十三回：「願獻甄氏為世子執箕帚。」

成語「敝帚自珍」，比喻珍惜其所有，而不知其敝惡之意。「敝」是破敗，「帚」乃用苕（音條）草稈經細紮而成的掃地工具，故稱「苕帚」；破敗了的條帚，粗賤可知，本來就不值得怎樣珍而重之，可是有人以「敝帚」為珍貴之物，每每將之誇耀於人前，顯然自視過高，遭人取笑實在所難免。

與之相反，卻有「敝帚千金」典故，出自漢班固《東觀漢記》，後漢光武帝的部將吳漢和鄧禹等人，攻城門破公孫述，之後縱兵放火，擄掠民居。光武帝得知，下詔書責備他們，認為城中百姓家居，任何一切都是百姓所珍惜的，實在不應這樣殘暴對待。

「家有敝帚，享之千金」，光武帝如此說。

「敝帚」係破舊的「苕帚」，「千金」指很多錢，比喻貴重，後因以「敝帚千金」，用為「本無價值的東西，自己卻珍而重之的去愛惜」，說起來，又是另外一番含意了。

原載《粵劇曲藝月刊》二零零三年六月（第一百零七期）

雕翎

清裝劇大行其道，之前的《和珅傳奇》與《孝莊秘史》才落畫，而《鐵齒銅牙紀曉嵐》仍在重播中，加上內地的《末代皇妃——婉容》又告籌備開拍，看來這些宮闈劇目還是大有市場。

勿論任何一套清裝劇，甚至在此之前的《新帝女花》，當述及朝臣參見清帝時，他們頭上的冠飾，多斜插一條向後下垂的孔雀翎羽，而冠額前端亦見有一粒頂起的珠子，這分別叫「花翎」和「頂戴」，倘若留意，在看劇情和聽對清朝官員的冠頂飾物，加深了認知程度。

同樣，聽過又或唱過《桃花扇之雪地尋香》這闋粵曲的朋友們，對於「雕翎頂戴，踏雪而來」這兩句曲詞，當然存有印象。

上述兩句指明末的侯朝宗變節，歸順清廷，得到一個「內廷供奉」的官銜後，也就到處找尋李香君下落，這裡的「雕翎頂戴」，是蒙清皇封賞，得到一官半職的意思。

「雕翎」是「雕飾花翎」的簡稱，也指經過雕刻的翎管，像個煙嘴模樣，緊緊於形如覆碗的官帽之上，翎管向後下垂，倒插上孔雀的翎羽，而翎管的材料，有以象牙、銀器、珐瑯或白玉製之。

通常能具備佩戴「花翎」資格者有五：一是爵位規定，二是接近皇帝的侍臣和王府護衛人員，三是武

中華非物質文化叢書・文學類・戲曲系列

官，四乃有軍功之臣，五為特賜者。

皇帝賞給有功之臣，第一步多是「藍翎」，純係鶡（音合）鳥的羽毛，此鳥好鬥，每每鬥死方休，用

之作為賞物，有「勇」意在。

之後大臣或軍官再次建功，會升級而「賞換花翎」，是「單眼」的一種。所謂有功，不外乎殺匪剿

敵，治理河道又或平定戰亂之類；倘若功勞再建，「翎眼」添換，是為「雙眼花翎」，繼後再碰上皇帝大

婚或皇太后壽辰，同時更能獲得彼等歡心的話，皇恩浩蕩，三眼花翎有厚望焉。

這裡的「翎眼」，又稱「目暈」，是在孔雀羽看尾端嵌上活像眼睛形狀的花紋，以「三眼」最為矜

貴。

漢人中，曾獲「雙眼花翎」的有很多，如曾國藩、曾國荃、左宗棠、鮑超、左寶貴……等等，但獲

「三眼」的絕少，僅有李蓮英與李鴻章二人。本來，太監並無佩戴「花翎」資格，只是李蓮英深得慈禧寵

愛，能有此例外賞賜，這是異數。

清朝後期國庫空虛，可以捐納「花翎」，換言之，花上七千兩銀就可買來一個「單眼花翎」，「藍

翎」則需銀四千兩，可藉之風光炫耀，所以自咸豐後，「花翎」的地位也就日益低下了。

原載《粵劇曲藝月刊》二零零三年七月（第一百零八期）

粵曲詞中詞二集

160

頂戴

許多時，「頂戴」常與「花翎」聯繫在一起，每見清裝劇的劇中人所道及「頂戴花翎」一語，係指官位；而當官員遭朝廷降罪，以前所賞賜的「花翎」固然需拔去，同樣「頂戴」亦給摘了下來，是革職的代號。

「頂戴」又名「頂子」，亦稱「頂珠」，是親王世子及文武百官的「朝冠」（上朝用）和「吉服冠」（祭祀用）那冠上的一顆珠子，按質地不同而分出官階等級來。（編者註：東珠是產於松花江下游的珍珠，晶瑩光潤，重二三錢。亦稱北珠。）

皇太子頂三層，飾東珠十三，上銜一顆大東珠；皇子、親王頂作二層，飾東珠十顆，上銜紅寶石；而世子、郡王、貝勒、貝子、鎮國公以至輔國公等，同樣是頂作二層和上銜紅寶石，不過東珠數目就按序遞減，從九顆到四顆不等。

而一品官員的「頂戴」，是鏤花金座，中飾東珠一，上銜紅寶石；二品鏤花金座，中飾一小紅寶石，上銜鏤花珊瑚；三品鏤花金座，中飾小紅寶石一，上銜藍寶石；四品鏤花金座，中飾一小藍寶石，上銜青金石；五品鏤花金座，中飾小藍寶石一，上銜水晶；六品鏤花金座，中飾一小藍寶石一，上銜一硨磲巨（貝）；七品鏤花金座，中飾一小水晶，上銜素金；八品陰紋鏤花金座，上銜花金；九品和未入流則陽紋鏤花金座，上銜花銀。

至於狀元以至進士則鏤花金座，頂作金三枝九葉，舉人、貢生和監生等俱為鏤花銀座，頂銜金雀；而作鏤花銀座，上銜銀雀則是生員的冠飾了。

從紅寶石以至紅珊瑚，都屬雍、乾時期的冠飾，乾隆以後，寶石逐漸已為紅、藍、白色玻璃所替代，例如將紅色玻璃代上紅寶石，稱為「亮紅頂」，用紅色涅玻璃代替紅珊瑚，叫「涅紅頂」，而「素紅頂」則為黃銅所代替。

繼後的道光及咸豐年間，清廷政府財政緊絀，實行捐官納餉，換言之，捐上一萬幾千兩銀，就可捐個「頂戴」又或「花翎」來裝點門楣；於是乎，一些本無官職的富人或鄉紳，不惜動用巨資，捐個「頂戴」來把玩把玩，既可抬高身份，亦可榮耀鄉間，從而得到了心理和體面的滿足。

談起捐官，在同治帝十一年（公元一八七二），清廷收回伊犁，其時陝豫各省亦遭旱災，關內外需餉極殷；富商胡光墉（雪巖）以「杭州胡慶餘堂藥舖」名義，捐出華洋商款一千二百五十餘萬，義助左宗棠出關，後蒙朝廷嘉獎，賞黃馬褂與賜紫禁城騎馬之外，亦賞以「頭品頂戴」，所以，這位胡富商因為得到「一品頂戴」的殊榮，而給冠以一個「紅頂商人」的外號。

不過，正因「頂戴」由捐官可得，清朝後期按「頂珠」而分品級的制度，也就遠遠不如以前那麼嚴格了。

原載《粵劇曲藝月刊》二零零三年七月（第一百零八期）

彀（音夠）

二零零三年十一月中旬，報章出現了「麻雀王騙局有二千人中招，騙徒覷準以小博大心理設圈套」的標題。

這裡的「圈套」文字上簡稱作「彀」，當「墮入圈套」又或「跌進了陷阱而蒙受損失」，就稱之為「入彀」；粵曲《碧血寫春秋之驚變》中，有「卻愁國老中奸謀，糊塗入彀」這兩句，相等於遭受奸人所害的意思。

「彀」、「夠」相通，單就一個「彀」字，可以解作「弓弩經張滿後，所代表事與物的範圍」；而上述曲詞的「入彀」，則係表示「進入了弓箭射程之內」，用以比喻接受籠絡，只好乖乖就範，亦換言之，是為人羈囚而身陷牢籠了。

清朝吳趼人著《二十年目睹之怪現狀》一書的第五回，有人擺下一尊玉佛，托珠寶店寄寶，掌櫃一時不察而為騙徒所乘：「（作者）細想掌櫃所說的那椿事，真是無奇不有，這等騙徒，任是甚麼聰明人，都要入彀。」

這「彀」是指騙局；但「入彀」又另有含意，《鏡花緣》六十三回：「秦小香正聽得入彀出神」；

中華非物質文化叢書・文學類・戲曲系列

《老殘遊記》第十回：「（瑟音蒼蒼涼涼，磊磊落落）子平本會彈十幾調琴，所以聽得入彀」；這裡的「入彀」，作入迷的解釋了。

「彀」既指弓箭射程範圍，「羿彀」則為后羿弓矢所及，在《莊子．德充符》裡，就有「遊於羿之彀中，中央者，中地也，然而不中者，命也！」戰國時候的莊子，言及后羿善射，箭無虛發，凡身處於彀中者，必為所傷，人們遊蕩於其射程內，更是容易中箭之處；但當身處其間而並未遭其射中者，那只是天命罷了。莊子的學說，謂汲汲於名利的人，盡在「彀中」，當然有給射中的危險，所以「羿彀」除了喻意世網，亦指人間危機。

還有一個關於「彀中」的故事，唐朝太宗嘗私幸「端門」（宮殿南面正門），見新進士綴行（跟隨）而出。喜曰：「天下英雄入吾彀中矣」，此處的「彀中」，並非指圈套與牢籠，實有「為我掌握，歸國所有」的含意。

上文既有墮入人家圈套的「入彀」，相對亦有「出彀」這個名詞，後者的例子，可見於清人小說《綠野仙踪》第九回：「我去了留下你，倘被他們找着，那時我也不能隱藏，你也不能出彀，事體犯了，咱弟兄兩個難保不死一處。」這裡的「出彀」，是擺脫了羈絆，逃出牢籠的意思。

原載《粵劇曲藝月刊》二零零四年一月（第一百一十三期）

蜉蝣

二零零三年九月抄，此間某份優質報章，曾以整版篇幅，專題介紹昆蟲，其中有「天地一日，蜉蝣一生」題目，圖文並茂介紹這種蟲類的出處。

筆者從題目而產生聯想，其一是《花蕊夫人之劫後描容》中，有「色空能湛（勘）破，人生是蜉蝣」，和《絕色蛾眉別漢家》裡的「誰知宮中事，人生若蜉蝣」這些曲詞。

聯想之二實是回憶，於是翻查資料，在一九九六年六月二十五日那天，本港報章曾有「蜉蝣入侵，電廠大亂」的標題，內容是這樣的：

「據外電美國俄亥俄州托萊多二十五日消息：這是一個仿似恐怖電影的場面，數以百萬計的蜉蝣佔領一家電力廠，導致二十九萬個家庭和公司電力不足，並在整個托萊多市觸發數以百計的警報。

「托萊多愛迪生電力廠的設備，星期日晚上爬滿蜉蝣，牠們並把電力從一個機件傳往另外一個機件。

「這時，四個變壓器無法運轉，電壓下降十五至二十秒，燈光變暗，警報響起，數以百計受影響的居民報警。

「愛迪生發言人說：從來沒人見過，廠裡有那麼大群的蜉蝣，牠們從來沒有這樣導致設施失靈。

中華非物質文化叢書・文學類・戲曲系列

165

「工人後來用水龍頭沖掉那些蜉蝣，電力廠也於星期一才恢復正常供電。」

這是七年多前的舊事，今天翻看起來仍有恐懼感；上文所錄的，當係「虮（音皮）蜉」之誤，這些同樣屬於「蜉蝣」一類的昆蟲，亦即今人居於鄉間，每在暴風雨前夕所見的大水蟻是也，成語的「虮蜉撼樹」，語出唐朝韓愈《調張籍》詩，內有「虮蜉撼大樹，可笑不自量」句，是形容一個人每以螳臂擋車，不自量力的意思。

話說回頭，「蜉蝣」是一種體形柔軟，觸角短而複眼發達的飛蟲，幼蟲生存於水中時，生命有長達二至三年之久，但當蛻變成蟲，出水能飛而再經蛻變後，僅有數小時以至一、兩天的生命；正因成蟲後每每朝生暮死，遂被古人用作人生短促的比喻。

在古籍《詩經·曹風》中，有三章關於「蜉蝣」的記載：「蜉蝣之羽，衣裳楚楚，心之憂矣，於我歸處」；「蜉蝣之翼，采采衣服，心我歸息」；「蜉蝣掘閱，麻衣如雪，心之憂矣，於我歸說。」

語譯如下：「蜉蝣的一雙翅膀，像衣裳鮮潔漂亮，我心多麼的憂愁，擔心自己的歸宿」；「蜉蝣的一雙羽翼，像華麗絢彩的衣飾，我心多麼的憂愁，擔心自己的末日」；「蜉蝣突然的蛻變，擔上了雪白麻衣，我心多麼的憂愁，擔心自己的歸宿。」

原載《粵劇曲藝月刊》二零零四年一月（第一百一十三期）

霰（音扇）

二零零四年二月上旬，報章新聞有「仿古房車起自製鳥槍，檢三發霰彈，拘兩男女」的標題。「霰彈」是甚麼呢？這兒暫止按下，先談一個「霰」字。

今值農曆新春期間，此間最為流行的一闋曲目，是《半生緣》，而曲中有詞句曰：「弱柳怕韶華漸褪，春殆盡，勁草不禁風霜霰。」

所謂「霰」，當雨點下降時遇到冷空氣，遂凝結而成微小的冰粒；它又有「米雪」、「稷雪」、「粒雪」和「花雪」的別名，正因其色如銀，故此又稱作「銀霰」。而「霰」就是一般人所稱的雪珠了。

在《楚辭·九章·哀郢》裡，有「望長楸而太息兮，涕淫淫其若霰」之句，內容說及屈原遭楚王流放的故事；話說公元前二七八年，屈原放逐且佇立於江上船頭，遠眺郢都（今湖北江陵），望見故園的喬木，不禁長聲嘆息，眼淚就像滾滾的雪珠流下來。

而之後的農曆五月初五日，他就跳下汨羅江去。至於「楸樹」乃落葉喬木，果實呈長形而極幼身，垂條如線，古人以這種喬木作為國家的象徵。

「霰」字從雨從散，有消散含意，原來大凡雨雪之前，寒氣未盛，天上縱然降下雪珠，都很容易消

中華非物質文化叢書·文學類·戲曲系列

散，正因下雪即消，故有稱之為「消雪」。在《詩經‧小雅》中的「如彼雨雪，先集維霰」，是「人生猶如下了一場雪，冰花雪珠不會久長」，亦慨嘆人生如雪如霰般短暫，好景不常。

不過，天氣倘然持續寒冷的話，雪珠不單止未曾消失，之後還會下雪，換言之，「降霰」是下雪之前的先兆了。

回頭再說「霰彈」，這是一種以鉛珠群組成的子彈，在射發過程中，「散布面」會隨着距離增加而迅即擴大，在約為十米的近距離，鉛珠群的威力，使命中目標得成為圓錐形狀，甚至爆發開去，其殺傷力足以撕裂人體，強勁之至。

從「霰彈」而至「霰彈器」，過去本港曾經有人使用的防狼噴霧器，實在就是「霰彈器」，內裡含有強力的辣椒素，人體若經接觸，會有暫時性的熾熱、劇痛以至紅腫感覺。

「霰彈器」在本港受到軍械條例監管，市面不曾發售，在美國則有之；一九九七年八月，一名女子以此物噴向他人，遭警拘控，判五千元簽保，罰三千元堂費及守行為三年。

她所持的「霰彈器」是從美國購回來的。

原載《粵劇曲藝月刊》二零零四年（第一百一十五期）

細君

友人語我，他見同事某君，每遇飲宴場合，必然將一些剩餘餸菜「帶走」，說是「歸遺細君」云云。

對於這句說話，他當時不甚了了，也未曾作出深究，到了今天，得見《金石緣》裡有曲詞曰「細君」，是趙明誠對妻子李清照的稱謂，於是從粵曲中，也就明白了上述這句說話的涵義，是「把食物攜回家中給妻子品嚐」的意思。

回應友人，這句已為成語的說話是有出處的。

話說西漢時候，有大臣名東方朔者，既精於辭賦，人也善辯諧諧，屬於「死都拗番生」一類。某天，武帝賜肉給一眾官員，但負責分肉的「太官丞」遲遲未見，東方朔等候等不甚耐煩，於是拿起佩劍，將自己應得的一份切割下來，逕自回家去了。

其後武帝知道這事，認為他自把自為，十分無禮，於是召見責之；豈料東方朔雖然被責，但仍不脫諧諧本色，口中唸唸有詞說：「朔來！朔來！受賜不待詔，何無禮也；拔劍割肉，一何壯也；割之不多，又何廉也；歸遺細君，又何仁也！」

武帝本意乃令此人自知無禮而感到內疚，但對方並不作如此想法，反而語語自誇，武帝因而啼笑皆

中華非物質文化叢書・文學類・戲曲系列

非，但也頗為佩服他的急才，於是再「賜酒一石，肉百斤，歸遺細君。」

從此得知，「細君」乃當時男人對妻子的稱謂。也從一些古籍中，述及有關「細君」這詞的記載，例如《金瓶梅詩詞賞析》，談到西門慶與潘金蓮勾搭成奸時，有詩評曰：「好事從來不出門，惡言醜行便增聞。可憐武大親妻子，暗與西門作細君。」

這裡的「細君」，代指小妾。

明清小說，「細君」為妻與妾的通稱，《醒世姻緣傳》第二十四回，談及鄉中游秀才的家庭和睦安聞：「凡有百事，都是他的細君照管，那日間，他的細君除一面料理家事，一面教導女兒學習針黹，到了日斜的時候，游秀才也住了工，細君也歇了手。」

文中的「細君」乃游秀才妻了駱氏。

此外，歷史上的「細君」也是人名，公元前一零五年，漢武帝元封六年，以江都王劉建之女「細君」為公主，遠適與烏孫國「昆莫」（王號）獵驕靡為右夫人，獵驕靡年老，「細君」從烏孫婚俗，下嫁「昆莫」孫岑陬軍須靡，在政洽聯姻的同時，漢時與烏孫國的經濟及文化交流亦獲得加強。

原載《粵劇曲藝月刊》二零零四年（第一百一十五期）

玳瑁筵

四月秒，新界大埔元洲仔對開石灘，發現了玳瑁屍體，報章圖文並茂的廣為報導，使人對這種海洋生物加深了認識。

六十年代，有關「社團粵曲」叫《海燕雙棲玳瑁樑》，末三字是指嵌上或雕繪有玳瑁外殼及花紋的樑柱，這和《花染狀元紅之楚館試情》中的「玳瑁雕樑」曲詞，含意完全一樣。

玳瑁是爬行動物，屬海龜科，那「角質板」的外殼，除具深褐色與淡黃色的斑駁花紋外，且有多枚堅硬鱗甲，是製作鈕扣、眼鏡框又或其他裝飾品的名貴材料。

「玳瑁樑」是指雕繪有玳瑁花紋的屋樑，而「玳瑁筵」一語，亦常見於撰曲人筆下，例如《魂夢繞山河》有「冠蓋滿宮庭，玳瑁筵開珠吐艷」，及《李香君之訪翠》的「才陪玳瑁筵，未入芙蓉帳」等曲詞。

「玳瑁筵」也者，純指用玳瑁外殼所製飾的坐具，亦稱豪華的筵席，且看《隋唐演義》第二十二回：「筵開玳瑁皆知己，酒泛葡萄醉故人」；《金瓶梅》第一回：「東家歡笑醉紅顏，又向西鄰開玳瑁」。

「玳瑁筵」簡稱「玳筵」，此中有「東閣玳筵」成語，是款待賢士的宴席，內容述及西漢時丞相公孫弘（公元前二零零至前一二一），建客館，開「東閣」以納賢人，與參謀議，故後人稱禮賢下士之處為

「東閣」；而「玳筵」即喻筵中坐具都以玳瑁鱗甲嵌上，花紋盡見其間，顯得名貴而且隆重，這裡代指豐盛的筵席了。

玳瑁肉質和海龜有接近處，雖可食但有微毒，屬於不宜進食一類，反而外殼的「角質板」，表面光滑，紋理斑駁而又呈現半透明，其質厚而且韌，用之入藥，具清熱解毒和鎮驚作用；同時，取之作飾物而佩於身，有人認為可辟去魔邪，還會為自己帶來幸運，所以玳瑁飾物歷來深受歡迎，市場價值極高。

不過，玳瑁鱗片難求，這種生物連年遭人濫捕，中國沿海一帶的產區，產量顯然急劇下降，瀕於滅絕邊緣，現已成為國家二級重點保護野生動物，捕捉甚或宰食，均屬違法。

一八六九年，有美國人發明了一種玳瑁的替代品，譯之為「賽璐珞」，這種用化學材料所造的製成品，外表看來與象牙無異，所以又被稱為「人造象牙」。根據《辭海》所載，「賽璐珞」的製成品，透明無色，冷時堅硬而遇熱則呈柔軟，經磨擦後會發光，用酒精潤之則極富彈性，且染諸顏料於其上而不易脫色，具多種優點，絕對適合於作為雕刻用途。

原載《粵劇曲藝月刊》二零零四年六月（第一百一十七期）

博山失香

「博山」位於山東省淄（音知）博市東南，此地以前曾盛產香爐。漢朝時候諸王「出閣」（皇子或大臣出就藩封），每有「博山爐」作賞賜，這是皇恩浩蕩的一面。而「博山」就是香爐的借用詞。

關於「博山爐」，相傳為漢時有叫丁緩的巧工所創，這種藉以焚香而用青銅所製的薰爐，有作九層狀者，亦有形如高腳杯，上為蓋，蓋經雕鏤而成山形，山上雲嵐滿佈，並雕上走獸飛禽、山川人物等，此爐流行於漢晉，天下馳名。

從「博山」以至「失香」，是《一曲鳳求凰》曲裡的卓文君，有感懷身世的自我描述，因為她年方十七時已許字於竇家，但未過門而夫婿早亡，是為「望門寡」，即如廣東俗語的「打瀉茶」，有「不祥人」的心理在焉。

所謂「失香」，在《樂府詩集·楊叛兒》中，有「歡作沉水香，儂作博山爐」句，這裡的「歡」字，古時男女相愛，女子稱男為「歡」，換言之，沉香與「博山爐」同被視作相親相愛，永不分離的比喻，其後沿用此為典故。只是，《一》曲的「更深裡博山失香，是誰令儂冷落紅緞枕、銷金帳」，卓文君以「失香」自比，喻意空房獨守而鴛夢難圓之意。

中華非物質文化叢書·文學類·戲曲系列

時至今日，尚存世間而又廣為人知的「博山爐」有二，其一是出土於河北滿城漢墓的青銅器，名為「錯金博山爐」，此爐通體鎏金，裝飾華美，在鑄成爐蓋的山巒上，既現雲霧飄渺，亦見虎豹齊奔，充分表現了古時以「博山」為海上仙宮的不凡境界。

同時在爐蓋之下，那爐盤及爐座之間的承接處，分明雕有三尾蛟龍，看來恍似浮出於水面，而與爐盤整體連接，體現出工匠的精湛製作和巧妙設計，是物象自然結合的箇中典範。

其二是「青瓷博山爐」，屬於東晉文物，全身光滑明亮，作竹笋狀的九節外形，似拔節而起，頗具氣勢；當焚香於爐內，煙從爐體上多個小孔飄出，煙霧繚繞，一如蒸蒸日上，營造出一派人間天上的仙山氣勢。

原載《粵劇曲藝月刊》二零零四年六月（第一百一十七期）

刀圭

以前聽人唱星腔曲，少看詞而辨字，有《秋墳》最後滾花，聽來每是「都歸藥誤，才有一現曇花」句，覺得並無異樣，及至按詞唱讀之時，「都歸」卻變了「刀圭」，因為同音之誤，方知後者才是正確，於是也為以前所得出的認知不足了。

「刀圭」是啥？這要從曲詞中的「藥」字帶出了啟示。

歷來中藥店負責執藥的掌櫃先生，多精通醫理，對於一般感冒風寒，驅除濕熱之類的藥性，每每了然於胸，因此，客人來中藥店，只須約略說出一下患者病情，對方即可憑經驗執藥，「百子櫃」中信手拈來，就是一服完整的「湯頭」了。

所以，家中成員偶感涼熱，又或傷風流涕，老人家多會告之後生輩曰：「去藥材舖搵個『藥圭』執番幾味啦」；中藥店的掌櫃先生，由於懂藥性，知份量，是以被人稱為「藥圭」。

圭字，是個制衡名稱，《後漢書·律曆志》：「量以輕重，平以權衡」，並有「十粟重一圭，十圭重一銖，二十四銖重一兩」的注釋；換言之，圭的份量有限，也是古時最少的容量單位之一。

話入正題，報壇才子韓翁曾在專欄提及，他說：「『刀圭』也者，即刀頭左右兩邊各有一個四位，古

之遊俠帶刀行走江湖，常備藥散作救急扶危用，或服或敷不等，用藥多少，就以『刀圭』為度量衡單位，以免用藥過多」云云。

按照曲詞字面含意，上述說法顯然成立，從刀上見圭，亦可使人了解到「刀圭」的份量，是如何稀少而細微者也；事實上，當日淪陷時期的廣州，炎炎夏日，小明星（一九一一至一九四三）因患肺病，在積弱多年而又欠缺藥物的環境底下，唱出一曲《秋墳》：「嘆今日紅粉成灰，還說甚碧玉年華，你睇素壁樓塵，已無遺掛⋯⋯」當唱至此，已是滿面淚痕，幾聲乾咳之後，吐血倒在歌台，玉殞香消去矣！

曲詞裡的「刀圭」，當指藥物的份量，且看南朝梁．陶弘景在《名醫別錄》有這樣的引述：「凡散藥有云刀圭者，十分方寸匕之一，准如梧桐子大也，方寸匕者，作匕正方一寸，抄散取不落為度。」

釋義：「刀圭」為古代秤藥的量具，後常用作藥物的代稱，而「方寸匕」亦古之盛藥量器，猶今之藥匙是也。

原載《粵劇曲藝月刊》二零零四年十月（第一百二十一期）

手頭有卷錄音帶，由梁醒波、羅艷卿及梁無相等合唱的《鸞鳳盟》，內容描述一個落魄書生，窮途潦倒，幸得以賴乞食維生之父女援手，既招贅為婿，亦助金赴試京華，得中探花郎，後嫌妻卑賤，於是攀豪門，戀新歡，最後招遭棒打薄情郎，這是翻版京劇《金玉奴》的情節。

「鸞鳳」一詞借喻男女，是雄性與雌性的解釋，所以粵曲《樓台會之映紅霞》中，梁山伯探訪祝英台時唱出：「到此方知鸞為鳳，天賜結鳳鸞，唱咗鸞鳳曲，彩鳳伴癡鸞」這幾句，道出了對方女扮男裝的身份呢！

成語「鞭鸞笞鳳」這一句，是仙人鞭策「鸞鳳」，並乘之以行；在古代名劇《西廂記‧五劇二折》中，有「跨鳳乘鸞客」的稱謂，是蕭史與秦穆公女弄玉的故事，喻美滿夫妻；又六十年代曾有由周聰、呂紅合唱的粵語流行曲《鸞鳳和鳴》，此曲既形容樂聲美妙，也比喻夫妻和諧。

今人對「鸞鳳」一詞最有深刻印象的，首推羅家寶與李寶瑩合唱之《鸞鳳分飛》，是陸游與唐琬的人間悲劇；再者，以此作為夫妻離散的成語也多，《一江春水向東流》有「分巢鸞鳳」句，「枕冷衾寒，鳳隻鸞孤」則係《西廂記‧五劇四折》的曲詞；而《三夕恩情廿載仇》中的「新婚片刻嘆難離，不慣鸞孤鳳和

中華非物質文化叢書‧文學類‧戲曲系列

「鳳另」等都是。

而「鳳泊鸞飄」和「單鸞隻鳳」這兩句，前者既是清朝詩人龔定庵那「鳳泊鸞飄別有愁，三生花鳥夢蘇州」箇中名句，也見刊於《祭玉河》和《李清照之驛館秋燈》的曲詞裡，形容飄泊無定所，人生不如意；後者也曾出現於《星韻心影》中，是鄧曼薇（小明星）與王心帆夢會時的私語了。

「似鸞唱歌，似鳳跳舞」，是為「鸞歌鳳舞」，典出《山海經‧大荒南經》：「鸞鳥自歌，鳳鳥自舞」；而「舞鳳翔鸞勢絕妙」句，則出自元人盍西村的《小桃紅‧江岸水燈》，意謂鳳鳥飛舞和翱翔的鸞鳥精彩絕妙，同時，「舞鳳翔鸞」也指元宵燈會中那紙紮燈籠的活動姿態；而「鳳翥鸞迴」是形容書法家在書法時，筆勢飛舞多姿；至於「檻鸞笯鳳」成語，這裡的「檻」即獸柙，「笯」係鳥籠，表示夫妻被囚，失卻自由的意思。

另外有兩句甚為冷僻的用詞，首先是宋人詞作的「鞶鳳迷歸，破鸞慵舞」，「鞶」音「躲」，下垂貌，「鞶鳳」是指受到傷害而翅翼下垂的鳳鳥，「破鸞」即「孤鸞」，這裡是說夫妻離失；而另句「鳳靡鸞吪」，據春秋晉‧師曠撰寫之《禽經》所載：「鳳靡鸞吪（音俄），百鳥瘞（音意，埋葬）之」，晉‧張華注：「鳳死曰靡，鸞死曰吪」，後用以為哀輓之詞。

原載《粵劇曲藝月刊》二零零四年十月（第一百二十一期）

雁翎

粵劇劇目有《雁翎緣》，是一齣因拾雁、奪雁而引起糾紛的故事，此劇由龔平章根據上海越劇院演出本改編，分為「思郎」、「劫郎」與「洞房」三部份，廣西梧州粵劇團擔綱，主演者乃鍾冬梅、李林、劉飛及何淑珍等。

而粵曲《三夕恩情廿載仇》中，亦有「青鋒不索冤家命，父兄他日喪雁翎」兩句：這是元末義士范文謙和宇文淑嫻夫妻間的家族情仇了。

所謂「雁翎」，前者係指鴻雁的羽毛，亦是雁隻代稱，後者實為武器，寶刀一種。不過，當翻閱清人允祿所著的《皇朝禮器圖式・武備》時，發覺有種槍支叫「綠營雁翎槍」：內文解說：「本朝定制，綠營雁翎槍，煉鐵為之，通長七尺二寸，刃長八寸，圭首下平，兩旁刃闊：一如雙鉤鐮槍，徑五寸，柄如蛇鐮槍之製。」

這裡的綠營：是清朝的「綠營兵」；槍以「雁翎」作稱，槍尖兩側有「倒U形」圓鉤，遂以為名。

回說「雁翎刀」，它是一種短刀：以形似雁隻的翎毛而得名，古籍《玉海》曾有這樣的記載：「乾道元年（公元一一六五）十一月二日，命軍器所造雁翎刀，以三千柄為一料。」這裡的「乾道」是南宋孝宗

趙眘年號，而「料」則係當時的計算單位，每「料」重為一石。

「雁翎刀」也是京劇武器道具，寬而闊的刀面，刀圭（柄位凹處）貼錫，金漆長桿，紅纓，如京劇《伐子都》的惠南王，以及《打登州》中的靠山王楊林等均用。

在清人文康著作的傳奇小說《兒女英雄傳》第六回，有兩段精彩內容，係「十三妹大鬧能仁寺」的情節，姑且錄之，其一是：

「背兒厚，刃兒薄，尖兒長，靶兒短，削鐵無聲，吹毛過刃，殺人不見血。」

這是對十三妹所用那一柄「纏鋼折鐵雁翎寶刀」的描寫。其二是：

「紅衣女子（十三妹）見他來勢兇惡，先就單刀直入取那和尚，那和尚也舉棍相迎，他兩個人，一個使雁翎寶刀，一個使龍尾襌杖。一個棍起處似泰山壓頂，打下來舉手無情；一個刀擺處如大海揚波，觸着它抬頭便死，刀光棍勢，撇開萬點寒星；棍豎刀橫，聚作一團殺氣。一個莽和尚，一個俏佳人：一個穿紅，一個穿黑，彼此在冷月昏燈之下，來來往往，吆吆喝喝，這場惡鬥，鬥來十分好看。」

粵曲詞中詞二集

180

墮溷（音混）

據內地《深圳商報》報導，二零零四年十月份最後三天，「國家話劇院」同人在深圳會堂連演三場，劇名就叫《廁所》。

該劇由林兆華導演，過士行編劇，演員有劉金山、陶虹、趙亮等。故事佈景從七十年代北京胡同的灰牆蹲坑開始，到八十年代那雕梁畫棟的仿古公廁，以至九十年代的五星級豪華建築作結，內容環繞着三個不同年代，發生於廁所裡的黑色幽默，極盡搞笑之能事，為現場觀眾平添不少歡樂氣氛。

對於這齣話劇名字，粵曲有個文雅的稱謂叫「溷」，「墮溷」就是跌落廁坑，又或火坑，甚至於此之外的為人坑陷，誤墮人家的圈套，以至處於萬劫不復之境等等，這個詞語都可派上用場。

例如《碧血灑經堂》的「花謝人亡愁墮溷」句，《薄命人憐花命薄》的「墮溷沾泥，說甚麼金鈴十萬」等。這裡的「墮溷」，前者當指陷於苦惱深淵；而後者則有謂「淪落風塵，回天乏力」之意。

勿論是「陷於痛苦深淵」，抑或是「淪落風塵」，這裡的「溷」字，同指濁水，借喻為污穢的地方。

「墮溷」一詞有「既無人援手，亦難以自拔」的含意；此之所以十一月初，本港電視台在珠海拍攝新劇，有楊姓女藝員墮下淤泥處處的污河，這種環境，當然可以用「墮溷」稱之。

在於文字書寫，「涽」本來就是「混」字的異體，兩者讀音相同：所以「涽濁」寫成「混濁」，「涽

淆」改為「混淆」，絕對沒有問題：不過這兩字雖然相通，卻非完全可以互易，「墮涽」已是既定名詞，

萬萬不能寫成「墮混」者也！

成語之中，有句「玟璵涽形」，這裡的「玟」及「珷玟」（音武夫），是一種外形似玉的石頭，而

「璵」（音魚）係美玉，加上了「涽形」兩字，一如粵人口語的「撈亂咗」，整句意為「玉石難分」。

另有「好涽高躅」成語，指喜歡混跡於高人之列。且看清人俞萬春所著的《蕩寇誌》第一百一拾回：

「魏先生，非李應好涽高躅，此時（陳）希真必深恨於先生，甑山孤懸城外，萬一希真偏師（移動部份軍

力）直犯尊府，先生危矣！」

這是外號「撲天雕」，身為梁山泊駐守兖州的頭領李應，對因避禍而舉家徙居兖州甑山的魏輔良一封

書函，魏當時係北宋杭州學士，十八散仙之一（道教稱未授職務的仙人為「散仙」）。

原載《粵劇曲藝月刊》二零零四年十一月（第一百二十二期）

風入松

二零零四年耶誕日，前往粉嶺觀看「花鳥蟲魚展」，廣場攤位中置有一棵樹積細小的羅漢松在，正因

近年屢成新聞話題，蓋不少內陸客越港前來偷盜，藉斬罕有樹種以圖巨利，即此松也！

羅漢松名來有自，是那結在樹上的種子，其底端部份，形狀有如一個羅漢正在打坐，這類似是羅漢外

形的肉質，起幫助種子發芽作用，從而供應所需的營養和水份，因此，當種子在樹上發芽，其後掉落於

地，根部才鑽入泥土中。

該日天朗氣清，陽光普照，遊人每感衣單；看松樹而遇強風，很容易教人想起「風入

松」一詞。

憑字釋義，這詞是「風入松林」之謂，粵曲《白龍關》有「這一廂，風入松林，搖動刀光血影」

句，是兵凶戰危，力弱勢孤。

《風入松》既是戲曲中的「演奏牌子」，又是一闋詞牌名字，先說前者。

在京劇劇目中，每當遇有某些軍事場面，如行軍、回操、攀路及回山等，又例如武將領兵過場、番王

發兵施令等，正因曲調昂揚，節奏明快，《風入松》這闋屬於嗩吶曲牌，都可派上用場。

劇目之中，曹操吩咐放箭的《草船借箭》、有圍莊場面的《岳家莊》、岳飛領兵行軍的《八大錘》以

及周瑜舞劍的《群英會》等，《風入松》同樣可以用上。

另一方面，以《風入松》入曲，此曲屬「雙調」，南曲屬「仙呂入雙調」，字格定數是「七、六、

七、七、七、六」，全曲六句，字數與詞牌前半闋大致相同，一般用在套曲之內，例如《長生殿》一劇第

十三齣〈權鬨〉，楊國忠與安祿山對答，就有多段《風入松》的唱詞，以下只摘一段（括號內為唸白）：

楊：「（你本是）刀頭活鬼罪難逃，（那時節）長跪階前哀告，（我）封章入奏機關巧，才把你身軀

全保。」

安：「（赦罪復官，出自聖恩，與你何涉？）」

楊：「（好，倒說得乾淨！）恩和義（付與）水萍飄。」

而詞牌《風入松》，宋朝的俞國寶及晏幾道都有詞賦及，但以南宋吳文英所寫的一闋《春情》最為有

名，現錄於後：

「聽風聽雨過清明，愁草（草寫）瘞（音意）花銘，樓前綠暗分攜路，一絲柳、一寸柔情，料峭春寒

中酒（酒醉），迷離曉夢啼鶯；西園日日掃林亭，依舊賞新晴，黃蜂頻撲秋千索，有當時、纖手香凝，惆

悵雙鴛（鞋繡鴛鴦，代指女足）不到，幽階一夜苔生。」

原載《粵劇曲藝月刊》二零零五年一月（第一百二十四期）

雎（音追）、睢（音雖）

題目兩字外形神似，但部首不同，讀音有異，含意亦相逕庭，應用起來，完全是兩回事了。

先從讀作「追」音的「雎」字說起，這裡從且、從佳（音錐）；單就一個「佳」字，是飛禽的泛稱，也可作「短尾巴鳥」解釋，但加上了「且」字在旁而成「雎」字，則是一種類似鷦雁的水鳥。此鳥別名「王鳩」，由於情意專一，古人常用以形容女性，《詩經·周南》開頭有「關關雎鳩，在河之洲，窈窕淑女，君子好逑」幾句，這裡的「關關」是象聲詞，形容雌雄兩鳥和鳴的聲音，同時此鳥也常棲身於江河渚邊啄食魚類，所以也被人稱為魚鷹。

粵曲以「關雎」入詞者常見，例如《三夕恩情廿載仇》中，就有「三日關雎同賦詠，遠勝天仙百日情」兩句，後者是董永天仙配的故事了。

「雎」除了是鳥類之外，古時有作人名，是戰國時代的范雎和昭雎，前者又名范叔，曾任秦國丞相，後者為楚國貴族大臣。

至於從目旁作部首的「睢」字，本義為「仰視」；這個「睢」字較為生僻，不過，曾經讀過唐朝歷史的人，當然知道張巡與許遠抵抗安祿山的故事，當時彼等死守河南那座城池，就叫「睢陽」。

粵曲《張巡殺妾饗三軍》所描述的，正係這番事跡。

「睢陽」是唐初所設郡名，故城在今河南商丘縣南面，安史之亂時，遇到敵軍圍攻，張巡堅守城池，毫不退讓，傳說他每次督戰，都要破口罵人，罵到牙齒也咬碎，聽來令人感動。後來宋朝文天祥在《正氣歌》裡，也曾列舉歷朝忠臣烈士，其中有「為張睢陽齒」句，說的就是這一回事了。當時的張巡，寫下一首以《守睢陽作》為題而流傳於後世的詩句。

原載《粵劇曲藝月刊》二零零五年一月（第一百二十四期）

復（音服、阜）

朋友每當欣賞任、白戲寶《再世紅梅記》時，對於箇中一個「復」字，倍易產生迷惑，正因字面既屬

同一含意，男角唱「服」還是唱「阜」，但女角卻唸成「阜」，到底哪一種讀法才是正確的呢？

唱「服」還是唱「阜」，今人倒有方法，就是按聲帶為準，原唱者作啥，依樣葫蘆可也，例如《再世

紅梅記》的蓋鳴暉、吳美英版本便如此（反正若然有人挑剔，便逕說有原聲帶可證）；另外有些則完全不

予理會，一概唱成「服」音，例如尹光、劉艷華版本的《脫阱救裴》和《觀柳還琴》，就出現這種情況。

從字面看，如復興、復辟、光復和康復等詞彙，字音為「服」；但當到了含有作「次序」及「又再」

解釋的時，這個「復」字該要唸成「阜」音，關於這一點，讀者可從《孟子·盡心下》看出端倪：

「齊饑，陳臻（孟子弟子）曰：國人皆以夫子將復為發棠，殆不可復。」（齊國鬧饑荒，陳臻向孟子

说，齊國人民認為，夫子又將去請求齊王，把在蔡邑棠地的米糧發出來賑災，恐怕是不能再行這樣做的

了。）

這裡先後兩個「復」字，都含有「再次」的意思，所以應該唸為「阜」音，準此就可明白，為甚唐朝

崔顥《黃鶴樓》詩的「黃鶴一去不復返」；司馬遷《渡易水歌》的「風蕭蕭兮易水寒，壯士一去兮不復

還」；以及《木蘭辭》的「織織復織織」和春聯的「一元復始」等，讀音是「阜」而非「服」了。

不過也有關鍵處，例如上文的「黃鶴一去不復返」句，這裡的「不復」，因為之前有「一去」兩字，所以前後呼應；揆諸於粵曲《關公月下釋貂蟬》中，關羽詢及貂蟬：「何以你去而復返」，道理完全一樣。

即是之故，按照《再世紅梅記》裡面與「復」字有關的曲詞，全部應該唸成「阜」音，不存在於男角和女角的差異，因為箇中相關詞語，分別是「難復再」、「復再來」、「誰復愛」、「偎鬟復貼香腮」、「再復來」、「驚復恐」以及「再復尋」等等，都存有「再次」與「重複」的意思。

明乎此，當可知道「服」和「阜」兩音的不同唸法，以下試列舉一些該唸「服」音的曲詞：「免我憂懷國運，復為兒女事傷神」（見《鸞鳳分飛》）；「復興家邦，此志今已遂」（見《傾國名花》）。

亦有該唱成「阜」音的，如「悲復悲」（見《魂夢繞山河》）；「花訊年復年」（見《倚鞍韉》）；「痛哉復痛哉」（見《錦江詩侶》）。

原載《粵劇曲藝月刊》二零零五年三月（第一百二十五期）

請纓

二零零五年二月初，報章有「請纓駛出窄巷，拖鞋翁釀六車相撞」的新聞，是腳穿拖鞋的老漢，為義助人家而駕車駛離窄巷，在踏車掣時跣腳，因而引發出一宗橫掃千軍的嚴重車禍。

上述標題的「請纓」，僅是借用，有自告奮勇而代人效勞的譬喻，實際上，它的真正含意並非如此。

這裡的「纓」，指用絲線做成的穗狀飾物，加繫於槍頭之上，是為「紅纓槍」。換言之，「請纓」就是提起「紅纓槍」，自行請求從軍殺敵的意思。

粵曲《沈園題壁》，陸游唱出「才難展，馬難前，獻策平戎官數貶，請纓無路又三年」句，是懷才不遇，滿腔抑憤之詞了。

「請纓」同為京劇及粵劇其中一折，前者出現於著名演員譚鑫培的首本戲《定軍山》，分別有「請纓」、「舞刀」和「交鋒」等片段。鑑於演出成功，北京豐泰照相館將之拍成紀錄片，合演者有余叔岩，該片也是中國人在本國拍攝的第一部戲曲電影，時維公元一九零五年。

京劇裡「請纓」的情節，取材於《三國演義》七十回，述及東漢建安二十四年（公元二一九年），魏將張郃（音合）攻打葭萌關（今四川廣元縣南嘉陵江岸）。當時張飛遠在閬中（今四川閬中縣西），諸葛

亮卻訛稱要將張飛調回迎戰，老將黃忠不甘投閒置散，於是「請纓」候命。諸葛亮用激將法，故意說他一把年紀，不堪大用，老黃忠果然中計，激動之下，取架上大刀，掄動如飛，壁上硬弓，一連拽折兩張，顯示出個人實力，證明寶刀未老。諸葛亮遂委他為主將，攻打張郃，並以老將嚴顏助之。

這是京劇《定軍山》中「請纓」的內容。

另齣粵劇《楊門女將》，亦有「請纓」、「巡營」及「探谷」等唱段，故事敘述宋仁宗年間，西夏國王進犯宋境，導致楊宗保於葫蘆谷中箭身亡，孟懷元及焦廷貴回京報訊，斯時楊府正設下華筵，張燈結綵，為慶祝宗保五十生辰，各人聆此噩耗，悲痛莫名。

消息傳至朝廷，上下震驚，宰相寇準則力勸仁宗親赴楊府弔唁，以示關懷；而佘太君及穆桂英等，面斥主和派王輝之餘，一同「請纓」出征。

這就是《楊門女將》之「請纓」箇中情節。

原載《粵劇曲藝月刊》二零零五年三月（第一百二十五期）

勘

二零零五年三月十八日，新界邊境中英街，舉行了一個名為「沙頭角勘界一百零六年」的紀念日，事緣在百年前，滿清政府根據《展拓香港界地專條》而完成沙頭角地區的「勘界」，被迫將當時新安縣範圍九百七十七點四平方公里租借給予英國；到了而今，由二零零二年起，深圳中英街博物館將此日訂為「中英三一八警示日」，當日上午十時，在博物館廣場的警世鐘亭鳴鐘十八響，以資紀念。

而「勘界」也者，是指在兩個國家的陸地邊界樹立界碑之謂。

上文中一個「勘」字，許多朋友當遇到《花蕊夫人之劫後描容》那一句「色空能勘破」的時候，每將「勘破」唱為「湛破」，這本是「堪」字的陰去聲，變成了湛江的「湛」音，想來當是抄曲者有誤，一般曲社導師更不予以改正，積非成是之過。

「勘破」一詞解作破除，也含了解得很透徹的意思，清代小說家吳趼人所著的《劫餘灰》第十一回：「他是勘破欲關，但情關如何能破得呢！」既有「勘破」，當然也有「勘不破」。後者的簡單解釋為「執著」又或「睇唔開」，也就是廣府人口語中的「唔化」了。

中華非物質文化叢書・文學類・戲曲系列

在古代來說，問罪為「勘」，元朝雜劇作家孟漢卿所撰《張孔目智勘魔合羅》（「魔合羅」係木雕的兒童神像，宋元間迷信習俗），箇中的「勘」字，就是調查和審訊了。

衙門官府中的「打勘」和「拷勘」，都是刑訊及拷問；而官職方面有「磨勘」一詞，是宋朝時候為了「勘察」官員的勞績得失，一種決定官階遷轉的制度，比如某州某縣的官吏有改任京官，得先進行「磨勘」；而南宋時有名趙希光者，曾經說過「出仕二十餘年，僅一磨勘」，換言之，他做了二十多年地方官，只得過一次提升機會罷了。

同樣，科舉取士，那複核鄉試、會試試卷的官員，就叫「磨勘官」。

現今日常生活中，現場考察觀看，稱為「踏勘」，查問和核對，都叫「契勘」，而內地書籍出版，多有附頁「勘誤表」，當書籍印刷完畢，有專人重新校訂，又有用筆點於其間作記，倘若出現了錯誤，多詳細列明，這也是「點勘」一詞的含意。

原載《粵劇曲藝月刊》二零零五年四月（第一百二十六期）

簪花

關於書法，大凡見到某人筆迹，如欲加以褒詞，稱之作「有如美女簪花」即可，須知道，美女已然靚絕，加上了「簪花」，香花襯美人，筆墨再難形容矣！

《幽媾》有曲詞曰「衛夫人美女簪花」，是形容眼前之書法字體直迫衛夫人，美上美，好再更好；且看清人小說《平山冷燕》第四回：「眾官看了，見楷書有如美女簪花。」

又如粵曲《紅葉詩媒》其中幾句：「詩篇簪花秀筆翩翩，恰似衛夫人潑墨染，書法清麗，俗世罕見。」這和上文所述的意思完全一樣。

不過，在《紫鳳樓》中的「待抄經卷遣時光，簪花字倒不成行」，則是女角鳳兮在抄寫經卷時候，因為雙目失明，不能像普通人那麼便利，書寫起來，字不成字是意料中事。這裏的「簪花字倒不成行」，比喻字體難看，有點自謙甚而自憐的味道了。

所謂「簪花」，乃「插花上頭」之謂，唐代畫家周昉所作的《簪花仕女圖》，描寫宮廷貴族婦女閒逸生活，是歷代著名畫作之一；但本文所說的「簪花」，屬書法字體之一種，形容筆跡娟秀，猶如「美女簪（插戴）花」，戲曲《牡丹亭·閨塾》裏，開館執教的塾師陳最良，看到學生杜麗娘臨書寫字，感到驚

嘆，於是問：「我從不曾見過這樣好字，是甚麼格？」

杜答曰：「是衛夫人傳下美女簪花之格。」

「美女簪花之格」，表示書法娟秀多姿，梁朝袁昂曾經評點過衛恒所書，說他的筆法如「插花美女，舞笑鏡台」，這裡的衛夫人（西晉人，公元二七二至三四九，非粤劇《漢武帝夢會衛夫人》那一位），就是衛恒的姪女，名鑠，書法得到衛恒真傳，而「美女簪花格」，後來就給簡稱為「簪花格」了。

之外還有「簪花手」，見清人納蘭性德（公元一六五四至一六八五）《塞垣卻寄》詩中句：「絕塞山高次第登，陰崖時見隔年冰。還將妙寫簪花手，卻向雕鞍試臂鷹。」

意思是說，關塞山高只能朝天逐級登上；山崖北側時見隔年不化之冰，還用書寫「簪花格」之文士手筆，再向雕鞍上空試放臂上猛鷹。

正因為納蘭氏文武雙全，既善騎射，發無不中，亦工於書法，臨摹飛動，妙得「拔鐙之法」（即「雙鈎法」，一種運筆方法），此即「妙寫簪花手」之謂也！

原載《粤劇曲藝月刊》二零零五年四月（第一百二十六期）

南宮

六十年代，香港有位擅長撰寫歷史小說而馳名的專欄作家，姓馬名彬，一九二四年出生於浙江吳興縣，一九八三年十一月下旬因患癌症在香港瑪麗醫院逝世，一生著作宮闈小說六十多本，代表作有《圓圓曲》與《楊貴妃新傳》等，「南宮」就是他的筆名。

「南宮」這個名詞經常出現於曲詞，《蘇三贈別》中，男角王金龍安慰妻子蘇三說「他日步上青雲，折桂南宮，自有寶馬香車迎彩鳳」；而秦香蓮憶及夫婿陳世美，在《香蓮夜怨》中，也唱出了「一個折桂南宮金榜耀，一個釵分異地恨迢迢」兩句。

上述的「折桂」即登科，而「南宮」本為南方列宿，漢朝時用之比擬「尚書省」，所以「南省」亦名「南宮」。之後的宋朝，這既是皇室子弟的學塾，又是負責科舉取士的禮部別稱。清人小說《歧路燈》第十回：「以待次日放榜，南宮高發」；明人馮夢龍編《警世通言》第九卷：「今春南省試官，正是楊貴妃兄楊國忠太師。」

在歷史上，有對某人冠以「南宮」者，首推北宋時期的米芾（音肺，公元一零五一至一一零七），這位當代著名的書畫家，曾任禮部員外郎和書畫學博士，在「南宮」教授皇家子弟習畫，所以後來就有了

中華非物質文化叢書・文學類・戲曲系列

「米南宮」的稱號。

米芾為宋代四大書家之一，與當時的蘇軾、黃庭堅及蔡襄齊名，他著名的書法作品，有《蜀素帖》、《多景樓詩帖》和《米南宮十三帖》（草書）等；而二零零二年歲杪在北京的書畫拍賣會上，國家文物局以二千九百九十餘萬元，所投得僅有三十九個字的行書《研山帖》，即為米芾晚年之佳作。

有關「南宮」一詞，清代詩人袁枚有篇《寄嵇璜（音奚虎）相國》的尺牘，述及「兩年之內，一舉京兆，再捷南宮」幾句。

這封書信，乃係袁枚昔年二十餘歲時，在嵇璜處設帳作西賓，期間赴順天鄉試「中式」（科舉考試及格）舉人，是為「一舉京兆」，而「再捷南宮」也者，是應禮部試，稱「南宮試」，「捷」同樣是「中式」的意思。袁枚先中舉人和後捷進士，自覺有此榮耀而其後書函道謝，感知遇之恩。

此外，「南宮」也屬姓氏，明人小說《封神演義》中有名將「南宮适（音括），乃周文王之重臣，忠勇耿直，驍勇善戰，曾助姜子牙東征伐紂，屢立奇功。

原載《粵劇曲藝月刊》二零零五年八月（第一百三十期）

粵曲詞中詞二集

某家樂社接連多天，頭二三曲都是重唱《同是天涯淪落人》，此曲年前流行，今日仍然多人習唱，當是曲情幽怨，詩意纏綿，可聽性亦極高，所以長期受人歡迎。

對該曲要研究的，問題出自曲本口白之中，「聽在旁客人稱呼，原來係白居易先生」這一句，幾位女角先後都把「白居易」唸成「白居翼」，這既屬敗筆，而尤其令人感到詫異者，是負責揚琴拍和的女導師，對此竟然無動於中。

正確讀法，係「白居易」而非「白居翼」，唱錯了字，畢竟屬於瑕疵，學員因循下去，導師有責，演出時粵曲縱然唱得再好，打了折扣之餘，甚至整曲成績會遭拉低，說來當非始料所及矣！

他人聽到每曲都是如此，覺得刺耳，也感疑惑，她們的導師難道沒有這方面的常識嗎？

雖然骨鯁在喉，不吐不快，但回心一想，某些陌生環境，是否存在禁忌，假如認為替人家糾正字音而見成效，當然是件好事；但倘若人家不以為然，甚至以「原唱者都係咁」做擋箭牌的話，那豈非自討沒趣，所以，一些堆到了口唇邊的說話，旁人終於也嚥回肚中。

為甚麼說是「白居二」而非「白居翼」呢！

最有力的論據，當從《白居易初入長安》説起，此曲由蔡衍棻編撰，梁漢威與敖龍合唱，前者飾白居易，後者飾詩人顧況，是一闋雙平喉對答曲。

故事如下：白居易（公元七七二至八四六年）十六歲時，獨自離家前往長安，把一首《賦得古原草送別》的五言律詩，呈獻給當時頗有名氣的大詩人顧況（七二五至八一四）請他品評；怎知對方一見來者署名「居易」，於是不屑的説：「你到長安，想要安穩的生活下去，恐怕不大容易，因為此地物價實在昂貴呀！」

不過，當他把來人的律詩，從「離離原上草，一歲一枯榮」而看到「野火燒不盡，春風吹又生」這些句子的時候，立即感到驚嘆而另眼相看，也臉改溫容的説：「你能夠寫出這樣美好的詩句，相信走遍天下也是吃得開的。」

「居易」的原意是「安於平易」，語出《禮記・中庸》第十四章：「上不怨天，下不尤人，故君子居易以俟命，小人行險以徼幸」。白居易取字「樂天」，和名字又有關連。

原載《粵劇曲藝月刊》二零零五年八月（第一百三十期）

大風

二零零五年秋，風雨倍多，之後的「龍王」來襲，風勢強勁，直撲沿海福建，造成人命傷亡，是天災了。

本文題目雖然有個「風」字，卻與颶風無關，它純是一首既舞且歌的詩篇，因屬帝王親作，所以又稱「帝王之詩」。粵曲《血寫岳家旗》，就有「近日柳營多殺氣，猛士如雲唱大風」之句；而《靈台夜訪》亦有「豪唱大風非虛假，權臣誤國定根查」的曲詞。

《大風歌》的作者正是漢高祖劉邦，話說高祖十一年（公元前一九六）秋，自韓信及彭越死後，被封為淮南王的英布謀反，高祖親征擊之，十二年十月平亂，班師回朝，途經故鄉沛縣（今屬江蘇省），置酒於沛宮，盡召故人父老飲宴，亦聚沛中兒童一百二十人，授以歌唱。

美酒方酣，高祖擊筑（一種古代絃樂器，似箏）而歌：「大風起兮雲飛揚，威加海內兮歸故鄉，安得猛士兮守四方。」

歌的意思是說：「大風從平地而起，雲彩飛捲而來；這叱咤的風雲啊！要把人間的汙泥濁水滌蕩，憑我的威力，終於可以平定天下；到了今天榮歸故里，從那裡可以找得勇猛之士，捍衛這大漢江山，去鎮守四方呢！」

中華非物質文化叢書‧文學類‧戲曲系列

歌成，乃令兒童和而習唱，高祖亦憑歌起舞，慷慨傷懷，多次激動而流淚，他說：「遊子悲故鄉，吾雖設都關中，萬歲後吾魂魄猶樂思沛，且朕自沛公以誅暴逆，遂有天下。」

由於高祖當初從沛地起家（在沛縣是個驛亭亭長，人稱沛公），一呼百應遂誅滅暴秦，也擊敗項羽而取天下，今日得志不忘故里，因此酒酣耳熱之際，他同時宣佈將沛縣作為自己的「湯沐邑」（天子賜給諸侯的封邑，藉以齋戒自潔，又叫「朝宿邑」，意謂準備朝見天子時的食宿處），永遠免除了沛縣的「賦役」（田賦力役）。

於是當地的父老、故人，繼續飲酒作樂，講述過去的事情來緬懷一番，而詩句因開頭有「大風」兩字，也以之名為《大風歌》了。

其後，這《大風歌》和歌舞，就成為漢朝宮廷樂隊的前身，文帝與景帝時期，令民習吹樂，有缺輒補，而《大風歌》及項羽之《垓下歌》同為楚聲（南方音樂），漢初楚聲流行。

近代和現代的藝壇亦有《大風歌》，一九七九年內地劇作家陳白塵（一九零八至一九九四），編寫了同名的七幕歷史劇，藉「呂后專權」的故事來諷刺當年的「四人幫」；而九九年洪杉導演的舞台劇，以及二零零四年關是完導演的電視劇，內容根據《史記》和《漢書》改編，都同以《大風歌》為名。

原載《粵劇曲藝月刊》二零零五年十月（第一百三十二期）

衣（音意）錦

樂社有同學唱《金葉菊之夢會梅花澗》，其中兩句「金榜題名為仕宦，衣錦榮歸指日間」，她將次句唱成「依錦榮歸」；其後曲已唱完，樂社導師正之曰：此處「衣」字須以唸作「意」音為合。

對了，所以「衣錦榮歸」、「衣錦還鄉」又或「衣錦夜行」等，箇中的「衣」字，不能作陰平聲，同樣要唸「意」音，是陰去聲。

將「衣」調聲唸為「意」，作穿衣解釋；和一般「衣」字不同，後者乃衣服、衣裳、衣冠和衣缽等名詞，都是實物。粵曲《落霞孤鶩》中的「今日錦衣回」，同樣有異於前者，因「衣錦」的首字係動詞用法。

「富貴不還鄉，如衣繡（錦）夜行」，話是楚霸王說的，據《史記·項羽本紀》所載：「人或說項王曰：關中（今陝西省）阻山河四塞（東函谷、南武關、西散關及北蕭關等，四面有險可守），地肥饒，可都以霸（可建都於此以定霸業）。項王見秦宮室皆以燒殘破（項羽引兵西屠咸陽，火燒秦宮三月不滅），又心懷欲思東歸，曰：『富貴不歸故鄉，如衣繡夜行，誰知之者？』」（穿了錦繡衣袍而在黑夜中行走，雖然漂亮，但有誰能看見的呢？）」

中華非物質文化叢書·文學類·戲曲系列

元人戲曲之中，也有相關劇目，例如作者無名氏的《蘇秦衣錦榮歸》，以及張酷貧所撰寫的《薛仁貴衣錦還鄉》等，都是《元曲選》中的雜劇名字，這裡的「衣」字，當然一如上述，該唸「意」音了。

要將「衣」字改唸為「意」音的例子很多，《孟子‧梁惠王》：「五畝之宅，樹之以桑，五十者可以衣帛」矣！（在五畝大小的庭院裡種植桑樹，五十歲以上的人，就能夠穿上絲棉襖了。）

要留意的是「衣帛」兩字。

又如成語「衣被海內」，作「給全國都帶來好處」的解釋，這裡的「衣被」，是將衣服送給人家穿着，猶言惠及他人。清人小說《儒林外史》第十八回，幾位書生在座，有人介紹：「兩立先生是浙江二十年來的老選家，選的文章衣被海內。」

又例如「衣紫腰金」這句成語，是指身上穿着紫衣，腰間纏繫金帶的意思，比喻富貴榮華，高官厚祿。明人小說《石點頭》第五回：「文官做朝官宰相，武官做都督總兵，一般樣前呼後擁，衣紫腰金，何等軒昂，何等尊貴。」

這句成語中的「紫」字，是古代親王及三品官員身上穿着的紫色官服。

原載《粵劇曲藝月刊》二零零五年十月（第一百三十二期）

粵曲詞中詞二集

202

敖包

二零零五年頗為流行的兩闋粵曲，是《孝莊秘史之破鏡待重圓》，以及《孝莊皇后之情諫》，都同時列有「敖包」一詞，前者是「科爾沁（地名，內蒙古自治區）相逢，密約敖包會」；後者按譜填詞的《敖包相會》，係內地電影《草原上的人們》插曲，原曲由海默作詞，通福編曲，一九五六年，影片拍攝於蒙古海拉爾地區的「呼倫貝爾」草原。

「敖包」在蒙語中，讀音一如「鄂博」，意即堆子，是土堆或石堆的意思。古時蒙古人以游牧為生，在草原上為了辨別方向，於是壘石堆土，作為指定地點而有所辨識的標記。

同時，正因為牧民的思想單純，認為彼此所畜牧的牛馬駱駝諸等動物，同屬上天恩賜，於是將山川、河谷以至所有的地土，都視作存有神靈，從而奉為崇拜的偶像。

他們常常聚集於「敖包」之前，舉行一些祭祀活動，有感於族人身心康泰，諸畜平安，得賴神靈庇祐，拜神儀式虔誠，自然有酬謝神恩之意；之後此類活動漸多，牧民中的青年男女在互相接觸時，或有產生微妙感情，他（她）們常到此處相會，互訴心曲，彼此表達對於愛情的渴慕，祈求神靈作出見證，緣訂三生。

用石塊堆成的「敖包」，整體共作大、中、小三層，高度約八至九米，重疊為圓錐形，底層周圍直徑約十五米，高二米餘，頂層插上一柄繫上彩條的長柱，而底層旁邊則豎有一竿長約十呎的紅色柳桿，外表看來像是長矛之類的武器。

為了使之黏固，堆子四周石塊都塗上了白堊（音惡，泥土），在漫天雲海，風吹蕎麥牛羊見的環境底下，身處其間，「敖包」頗能予人以一種淳樸而又富於粗獷的大自然風貌。

蒙古語中的「敖包」名稱，各具不同含意，例如「查干敖包」中的「查干」，代表白色、善良和美好；「洪根」寓意輕鬆，是富裕人家自行築成的「家敖包」；「紅格爾」是緬懷已故軍人將士的地方；而稱為「伊和」及「巴格」的，是大敖包和「小敖包」的分別了。

在蒙古高原，從單獨個體以至組合而成的「敖包群」俱有之，後者每以七個並排，中間一個為主體，其餘分列兩旁；而另有中間一個作主體者，東南西北各置三個圍伴，是為「十三敖包群」。

位於內蒙自治區「錫林郭勒盟」（部落，舊蒙古六盟之一）貝子廟，就有著名的「十三敖包群」，建於該處的「額爾敦托羅海」山上。

原載《粵劇曲藝月刊》二零零五年十一月（第一百三十三期）

呼延

戲曲《白龍關》中，有女角曰呼延金定，「呼延」乃複姓，一般人對之頗為陌生，正因少見，拿出來談談倒有意思。

「呼延」亦作「呼衍」，是漢朝時候匈奴的貴族姓氏。據《漢書‧匈奴傳》所載：「其大臣皆世官，呼衍氏、蘭氏，其後有須卜氏，此三姓其貴種也。」

又據元人鄭樵的《通志》說：「匈奴有呼衍氏，入中國改為呼延氏。」這裡的中國，就是當日的中原。

《白龍關》是粵劇劇目，即京劇《下河東》，豫劇改名《老河東》，又稱《斬呼延壽廷》，而這個「壽廷」，則是呼延金定的兄長，亦即下文呼延贊的父親了。

劇情是這樣的，白龍太子名叫劉崇，兵困宋主趙匡胤於河東（黃河以東地區），趙修書求救，宋營以歐陽方為帥，呼延壽廷、金定兄妹作先鋒，戰勝對方的白龍太子，宋主得以脫險歸來。

不料歐陽方私通敵營，反誣壽廷出戰不力，將之棒打，趙匡胤聞訊前往探視，亦責歐陽方濫用私刑，歐陽懷恨，向兄妹營中放箭，呼延壽廷持箭前來追問，歐陽老羞成怒，藉故斬之，其後反宋，趙匡胤再次

中華非物質文化叢書‧文學類‧戲曲系列

被困河東。至於日後呼延贊殺歐陽方，為父報仇，則見諸於下卷《龍虎鬥》一劇的情節。

傳統戲曲有《肉丘墳》，「西河大鼓」（河北曲藝，一人站立及敲擊說唱，另三絃伴）長篇書目亦有《呼家將》，都是敘述宋朝仁宗時，幾代「呼延」武將的生平事迹。在曲目及書目中，除了將之簡作「呼」姓之外，對於整個「呼延」家族，一概稱為「老呼家」。

故事從第四代呼延慶開始，倒述「呼延」家族的功績，也談上一代呼延丕顯與奸黨太師龐文的種種鬥爭，之後身陷冤獄，全家三百餘口被殺，合葬為「肉丘墳」。

但呼延丕顯之子守用和守信，有幸得救且逃亡在外。守用生子呼延慶，受盡萬般劫磨，在包拯、寇準及楊家將諸人協助下，冤案得以獲得平反，也剷除了龐家餘孽勢力。「西河大鼓」的長篇書目，以說為主，以唱為輔。

另位為人熟知的人物，該是《水滸傳》一百零八將中的呼延灼，他是宋初名將呼延贊玄孫，亦即呼延慶之子，此人武藝超卓，嫻熟戰陣，擅用兩條鋼鞭，故號「雙鞭呼延灼」，有萬夫不擋之勇。

在梁山泊，他屬三十六罡星中的天威星，職位是「馬軍虎將」，座次僅居於「豹子頭林冲」和「霹靂火秦明」之後，排第八名。

原載《粵劇曲藝月刊》二零零五年十一月（第一百三十三期）

如何、何如

二零零五年歲杪，歌星陳奕迅有國語新碟曰「怎麼樣」，這是語體文的用法，文言文該作「如何」，而成語的「如之何」及「將如之何」，都可作同樣解釋。

有人詢及，說某女角唱《瀟安州》時，把其中一句「將軍意欲如何」的末兩字，顛倒而唸成了「何如」，敢情是否有誤呢？

對曰：按照兩詞用法，雖一字之易，但含意亦頗為接近，「如何」作「怎樣、奈何及怎麼辦」的解釋，而「何如」亦有「怎樣、甚麼以及何似」等用意，所以說起來，某程度上兩詞可以相通。

關於後者，試舉例以證之。

《史記·項羽本紀》其中一段，項羽戰敗於垓下，牽二十八騎（音冀）親兵奪圍，漢將灌嬰以五千騎追之，不敵。項羽謂其騎曰：「吾為公取一將……何如？」項王乃馳，復斬漢二都尉，殺數十百人，騎皆伏曰：「如大王言。」

項王於言語間，取敵人首級，親兵為之折服。這裡的「何如」就是「如何」，亦即廣東話所謂「點呀」和「點睇呀」的意思。

中華非物質文化叢書·文學類·戲曲系列

次例乃《史記‧張釋之傳》：「文帝（前一七九至一五七年在位）崩，景帝立，釋之恐，稱病，欲免去，懼大誅至，欲見謝，則未知何如。」

漢朝張釋之任廷尉職（掌刑法，當時最高執法之官），之前，他曾經喝止太子進入殿門，而今怕被新皇帝有所譴責，故托病請假；他想要辭官離去，又恐觸怒龍顏而惹殺身禍劫；欲要進見新皇帝當面謝罪，又不知怎樣做法才好。

這裡的「何如」亦即「如何」，同屬「怎麼樣」的解釋了。

所以，《泣血蝶雙飛》也好，《潞安州》的曲詞也好，把「如何」與「何如」互易唱出，無須感到困惑，因為兩者含意完全一樣。

不過話要說回來，時至今日，這詞顛倒而相通的用法，並不一定準確。舉例如《破鏡待重圓》這闋粵曲，女角唱出「自愧何如」，是「有甚麼例子使人感到更加慚愧呢」的詮釋；又如《梁紅玉擊鼓退金兵》中，男角唱「位高怎及智才高，權重何如聲價重」，次句的「何如」，解為「不比」和「怎及」，是相對前一句而言。

又再如《高山流水會知音》，出現「有意抱琴來，無歌自遺憾，何如當日，絃上通情」的曲詞，箇中「何如」用廣東話來表達，是「有乜野好得過」的演繹，但用「如何」就不通了。

原載《粵劇曲藝月刊》二零零五年十二月（第一百三十四期）

萇（音祥）弘血

清人傳奇劇本《一捧雪·十七齣·株逮》，見載「斷舌常山、丹心化碧」這句曲詞；再聽由梁漢威及區士賢合唱粵曲《泣血蝶雙飛》，其中亦有「只為了一曲竇娥冤，俺與她雙瀝萇弘血」這兩句。

《一捧雪》曲詞所指的「常山」，係指唐玄宗時，顏杲（音稿）卿為常山太守，安祿山反，攻六日陷常山，顏遭擒不屈，大罵不絕，被割舌而死；而「化碧」和後者的「萇弘血」，實二而為一，所描述的，都是從正面去形容同一人物與同一樁事情，因此就有了「丹心化碧」又或「萇弘化碧」這句成語來。

不過，正因為傳說對於人物亦有相反的評價，這裡先從負面的一方說起。

根據晉朝王嘉撰寫的《拾遺記》所載：「春秋時期周靈王二十三年（公元前五四九年），建昆昭臺，有大臣名萇弘者，能招致神異之術。王乃登台，忽見二人乘雲而至，一人能為雪霜，另一人能即席為炎，時有大臣容成予諫曰：『大王以天下為家而染異術，使變夏改寒，以誣百姓，文武、周公之所不取也。』王乃疎萇弘。

時異方貢玉人石鏡，石色白如雪，鏡有玉人，機戾（扭）自能轉動，萇弘私言於王曰：『聖德所招也。』周人以萇弘媚諂而殺之，流血成石，或言成碧，不見其屍。」

中華非物質文化叢書·文學類·戲曲系列

而對萇弘有正面評價的，則屬另一版本了。

萇弘（公元前？至前四九二年）是春秋時周室大夫，有學問，正因為孔子也曾向他請教過有關音樂的事情，所以後來唐朝的文學家韓愈寫《師說》，把他與郯（音談）子、師襄和老聃（老子）等，都列入為聖人老師。

而「萇弘化碧」這句成語，指一個人具有甘願為國家貢獻生命的忠貞品質。《莊子‧外物》有說：

「人主莫不欲其臣之忠，而忠未必信（信任），故伍員流於江（伍死後，屍體遭吳王投入江中），萇弘死於蜀，藏其血，三年而化為碧。」

萇弘是周室數朝元老（靈王、景王、敬王），也是周敬王大臣劉文公所屬的大夫。劉氏與晉范氏世代通婚，在晉卿內訌中，萇弘曾助范氏，晉卿趙鞅為此而對他聲討，晉定公姬午不滿周敬王，敬王便把萇弘殺死，「化碧」當係後人附會，喻精誠所至之義。

元朝關漢卿寫《感天動地竇娥冤》，被指為影射權貴，將之從大都（北京）放逐杭州，他自命存浩然正氣，無愧天地，以萇弘自比罷了。

原載《粵劇曲藝月刊》二零零五年十二月（第一百三十四期）

朦朧

去歲二零零五年一月份，大多日子受到煙霞影響，香港機場能見度低至視野少於八公里，時數達

四百八十四小時，是有紀錄以來的新高，所以，報章上就有了「朦朧一月，能見度低破紀錄」的標題。

到了二零零六年的一月初，氣溫雖曾低至十度以下，但大部份時間天朗氣清，霧罩香江的情形不復出

現，因此，天象毋再「朦朧」也矣！

《朦朧》是粵劇牌子曲，全曲分三節，以之入曲入詞的，多取僅得四句之首段，定絃取乎「正線」，

一般刊諸曲本的譜子（如《何文秀會妻》），都是「仜仜合尺工上士合仜仸，仜士合尺工上士合士上士

合士上士合士合，……。」

而另闋粵曲《孝莊秘史之破鏡待重圓》，雖同是以「正線」作調，但記譜卻完全不同，那是「士士上

六尺反、反士士合士上、士尺上六尺反、上尺反尺上尺反尺上尺上……。」

兩者的譜子有別，奏法自然迥異，這是《孝》曲較為特別之處。

在粵曲《李後主之勸藥》中，小周后唱出「往事已成空，還如一夢中，喜火宅人生能有托，樂令宵花

月正朦朧」。這裡的「火宅」乃指火海、苦海，佛家比喻煩惱的俗界，言人生有情愛糾纏，如居火海之

中，故名。

至於「朦朧」部首從「月」，乃「事物本身不明」之意，例如明月將落之際，光色暗淡幾不可辨，稱「月色朦朧」，紅日西墜，暮色蒼茫則曰「暮色朦朧」，而「物象模糊不清」也者，正是上述曲詞的「花月朦朧」。

另外，人於微醉時，又或睡意惺忪之際，「雙眼視物模糊」者，則曰「醉眼矇矓」及「睡眼矇矓」，前者見蘇軾《杜介送魚》詩結句：「醉眼矇矓覓歸路，松江煙雨晚疏疏」，這裡「矇矓」都是從「目」旁的部首了。

回說「朦朧」，不能不談「朦朧詩」，這些撲朔迷離，若隱若現，用表面象徵和超現實手法寫成的「現代詩」，赫赫有名的，首推戴望舒（一九零六至一九五零），代表作有《我思想》，全詩五句如下：「我思想，故我是蝴蝶，萬年後小花的輕呼，透過無夢無醒的雲霧，來震撼我斑爛的彩翼。」

而在七、八十年代，一度崛起於大陸的「朦朧派」詩人顧城（一九五六至一九九三），成名作是《一代人》，全詩只有兩句：「黑夜給了我黑色的眼睛，我卻用它找尋光明。」是傳誦一時的名句呢！

爨（音串）

一九九七年前的中英談判，政治詞語頗多，其中有人將之用作燈謎，謎面曰「分爨」，答案乃「另起爐灶」，釋之於謎面，就是「分開煮食」的意思。

「爨」意為爐竈，這字二十九筆，書寫費時，遂有簡寫作「灶」，一般人口中的「開爐煮飯，引申為吃飯的含義；正因「爨」就是「竈」，所以今日司廚的「炊事員」（伙頭將軍），古時就叫「執爨」；而「析爨」也者，是族人兄弟間各起爐竈，比喻分家，而這詞又有「析產、析煙及析箸」的別稱。

粵曲《平貴回窰》，有「留下三斗米糧，實不敷十八年飲爨」這兩句；而在古代的金、元期間，「爨」是宋雜劇，金院本中一些北方的流行戲劇，例如《鳥爨弄》、《諸院雜爨》及《五花爨弄》等。

後者是由「末泥」（發施號令）、「副末」（提場）、「引戲」（傳話）、「副淨」（插科打諢）和「裝孤」（扮演官員）等五種角色演出，稱為《五花爨弄》，這裡的「爨」字，純係雜劇之意。

從「爨」的字形看來，上面分左右雙手捧着器皿，中間兩個「木」字是作煮食用途的爐具，底端的「大」與「火」則象徵火焰，因此，「開爨」和「開火寸」同義，廣東人解作「開飯」了。

上文的「執爨」，一句「懿妻執爨」的成語，與三國時司馬懿有關的故事。

魏武帝（曹操）召見司馬懿，懿託詞患風痺病，拒絕命令。一日，他把書籍拿出來曝曬，忽遇暴雨，只好匆忙收拾，不料恰為家中侍婢看見，懿妻恐詐病事洩而得禍，便把侍婢殺了。正因婢死無人「開爨」，不得已，她只好親自下廚做飯。後遂用以作為妻賢之典，見《晉書‧宣穆張皇后傳》。

另外三國時有魏人應璩（音渠、公元一九零至二五二）致書好友曹長思，敘述個人困頓失意的處境，也怨恨自已懷才不遇，於是就有了「樵蘇不爨」這一句。「樵蘇」是柴草，「爨」係生火做飯，換言之，只有柴薪而無穀米為炊，喻達貧困之境了。

與貧困相反的是奢侈，有「蠟爨」這詞。

晉代石崇為富不仁，以敲詐甚至掠劫來斂財，成為當時首富，他曾與貴戚王愷競相鬥闊，對方表示用飴糖和米飯來洗擦鍋具，石崇則將蠟燭作柴薪，是為「蠟爨」這典的由來。

原載《粵劇曲藝月刊》二零零六年一月（第一百三十五期）

朱輪華轂（音谷）

二零零五年十一月中旬，廣州市曾舉辦過第三屆「華泰杯」的「鋁輪轂」設計大賽；而零六年一月份，在河北省東北部的秦皇島，有家製造「輪轂」的戴卡公司，正式成為美國福特汽車的ＱＩ（最高品質量認證，即香港Ｑ嘜）首選供應商，這是目前中國僅得一家「輪轂」企業獲此殊榮。

「輪轂」一詞，乃指汽車車輪的「轆令」，用鋁合金低壓鑄造，具質輕、防水及防銹功能，亦藉此而貫於車軸，鋪上輪胎，經充氣而旋轉，驅車前進。

粵曲《石門道別》中，因杜甫失意於科場，在仕途亦無發展機會，好友李白和他分手時慰之，從而說出「有麝自然香滿袖，朱輪華轂覓封侯」這兩句。

單就一個「轂」字，讀音如「菊」，處於車輪中心位置，加「華」字於其上，指飾絢麗花紋，是為「華轂」，配以「朱輪」，益見顯貴。

這裡的「朱輪」與「華轂」，前者乃紅漆車輪，後者係彩繪車轂，合之而為成語，泛指古代達官貴人所乘的車駕。在明末清初劇作家李玉（一六一一至一六七一）所撰的傳奇劇本《一捧雪》中，就有「朱輪華轂新恩沐，紫閣黃扉舊業光」的曲詞。

中華非物質文化叢書・文學類・戲曲系列

這裡的「紫閣」，乃魏晉時代已設置的「中書省」，以秉承君王意志，發佈政令為要務的官方機構，

「黃扉」則是漢朝丞相、太尉和以後的三公官署，因廳門都塗以黃色，故稱，「光」是光大了。

「朱輪華轂」這句成語，除了代表豪門顯貴之外，亦可比喻男女間的婚姻，清朝詩人姚燮（一八零五至一八六四）所撰的長詩《雙鳩篇》，描寫一雙少年戀人，因家人反對而不能結合，之後雙雙服鳩。故事中，出現了「郎心愛妾千黃金，妾身事郎無異心，郎年十七妾十六，圓轉朱輪得華轂」的詩句。

詩中的「朱輪得華轂」是對比，暗示妾意郎情，兩人是天造地設的一對，婚嫁十分得體相宜的意思；不過，話雖是如此說，結局顯然悲慘。

有關「轂」字的成語，「轂交蹄劙（音眉），是指「車轂交錯，馬蹄相磨」，猶言往來車馬眾多；亦有「長轂」一詞，是戰爭中對兵車的稱謂。

而今人行文，談及繁華城市那人山人海的盛況，許多時都有「肩摩轂擊」這一句，乃指人肩相摩，車轂互擊，多與「車水馬龍」一語聯用，形容道路上，行人和車輛都十分擠擁，語出《戰國策・齊一》。

原載《粵劇曲藝月刊》二零零六年三月（第一百三十六期）

梅開二度

粵劇劇目有《梅開二度》，章回小說有《二度梅全傳》；而粵曲合唱曲目亦有《重（叢）台泣別》以及《花亭會》等；另有與題目同名的獨唱曲，撰曲何建洪，歌者賴天涯，箇中所描述的，故事情節相同。

《二度梅全傳》為清代惜陰堂主人編著，內容是這樣的：

唐德宗時（公元七八零至八零五在位），山東歷城有縣令梅魁，愛民若子，任官清廉，獲提升為吏部尚書，但因開罪奸相盧杞，遭藉詞抄斬全家，僅得生還者，有子梅良玉逃離在外，為高僧香池（俗名陳日高）救回揚州壽庵寺中，易名喜童，權充下人度日。

日高有弟日升，乃朝廷命官，亦係往昔忠臣梅魁之好友，此刻到寺來探望其兄，寒暄之餘，見喜童年少標致，遂買之歸家，助己料理花園事務。

臘月初二日，乃梅魁周年忌辰，花園中梅花盛開，日升攜妻、子春生及女杏元等，擺案奠祭忠魂，是夜風雨交加，梅花盡落。翌晨花園中片片狼藉，陳日升睹此，不禁情緒低落，萬念俱灰；而良玉亦借機偷祭亡父，哭跪求拜，默禱上蒼，冀敗梅二度重開，則冤案能以昭雪。

良玉悲傷，哭泣出血，精神感動玉帝，遂令梅開二度，成全兩人忠孝節義；不過，良玉哭祭之時，為

婢女翠環窺見，稟報主人，在詢問之下，良玉道出真情，日升念及故人有後，憐彼身世，遂將女兒許之。

不料奸相盧杞繼續陷害忠良，除了罷免陳日升官職外，亦以彼有女貌美，唆使皇帝下旨將杏元選為貴人，賜昭君服飾，效明妃出塞，前往沙陀國和番，陳杏元難逃厄運。

良玉護送妻子，路經邯鄲（音寒單），同上叢台話別，杏元贈釵之後，到了昭君廟，一拜再拜，暗忖出關後尋個自盡，以保全家名節，於是從「落雁崖」跳下，了此殘生。

誰料王昭君在天顯靈，憑風護送，將杏元遷至河南節度使鄒伯符之故鄉定州花園，被鄒妻收為義女，而良玉亦恰在鄒府任職幕賓，並易名穆榮。

某日，鄒伯符差遣穆榮遠赴定州投遞家書，所懷之金釵失落而遭杏元拾取，心疑之餘，因思個郎而得病，夫人詢之，傳來良玉得悉一切，亦替二人撮合，劫後餘生，花燭重逢。

梅良玉努力攻書，泮宮折桂高中狀元，又值盧杞奸黨案發，德宗貶囚奸相，並追封梅魁為太子太保，陳日升復職，而皇帝以陳杏元忠義可嘉，封其為忠烈郡主，正一品夫人，與梅良玉擇吉完婚，結局大團圓。

原載《粵劇曲藝月刊》二零零六年三月（第一百三十六期）

雲錦

二零零六年初，一個名為「中國非物質文化遺產保護成果」的展覽會，在北京國家博物館舉行，箇中有二千多項堪稱中華文化瑰寶的藝術成果集中亮相，例如福建提線木偶、海南傳統紡織、北京風箏紮製、蘇州泥塑和江西剪紙等等，而除了「阿炳」（華彥鈞）的《二泉映月》原始錄音之外，也包括本文所談的「雲錦」在內。

聽唱粵曲而有「雲錦」一詞，當見《天姬送子》，身為織女的七姐唱出一句「雲錦十疋，織成一宵間」的曲詞。一宵之間，單人雙手如何能夠織出數達十疋「雲錦」來呢！當然這只是神話；以織造時間而言，一部織錦機每天能夠織出的成品，僅是三數吋的數字，而織造整件「雲錦」所需耗費的時間，動輒十年八年，所以古人才有「寸錦寸金」的說法。

「雲錦」是甚麼呢？

答案是織有雲紋圖案的絲織品，以織錦比喻天上雲霞之瑰美；而馳名的南京「雲錦」，有傳說是七仙女帶着金梭來到凡間，親授那種織雲鋪錦的技藝，故名。

中國屬於國寶的三大名錦，是以古樸見著的四川「蜀錦」，儒雅的蘇州「宋錦」和艷麗的南京「雲

錦」等，前二者分別是古代蜀地所出產的絲織物，以及宋朝時候流傳迄今的錦緞，而後者更是金線、銀線和蠶絲的製成品，可說馳名遐邇。

南京「雲錦」始創於元朝卻盛行於明清，為歷代皇帝御用貢品，正因用料考究，工藝精湛而名傳後世，至今已有七百多年歷史，可以分為「織金錦」和「妝花緞」兩類。前者的花紋，用金線或用銀線織出，成份佔百分之九十八的，叫「庫錦」，用幾種色彩絨線裝飾局部花紋的叫「彩花庫錦」；而用金線與銀線相間或混用的叫「二色金庫錦」了。

後者的所謂「妝花」，是用裝有許多不同色線的小梭織造，從「拋梭」以至「通梭」來配合使用，邊織邊配色，色線可達四至十餘，是織金裝彩的提花絲織物，正因花紋較大，織造時就有「走馬看妝花」的比喻。

織造「雲錦」的機件，稱為「斜織機」和「提花機」，每機由兩人配合操作，分為樓上與樓下兩部份。樓上一人根據「花本」（紙樣）要求而提起「經線」；樓下的依照程序，對織料上的花紋裝金敷彩，織緯「拋梭」，是屬於「緯線」部份。而一根「緯線」的完成，有賴機上每一節小緯管作多次交替穿織，自由換色，工藝顯然十分複雜。

織造「雲錦」的木機，在一片救亡聲中，從五十年代僅存四部而增至現今的三十多部，至於懂得織造的「挑花」技工，亦從四名而增至六十多名了。

原載《粵劇曲藝月刊》二零零六年四月（第一百三十七期）

墨瀋

二零零六年三月中旬，報上出現「美施辣招遏制中國墨盒」的標題，這是因為國產貨色價廉物美之故。美國繼紡織、鋼鐵等產品後，又將矛頭描向中國的墨盒，採用一切手段，停止中國「耗材」生產商的進口、銷售等行為，企圖將內地主要的打印機「耗材」企業一網打盡。

「墨盒」存有墨汁（水），墨汁就是「墨瀋」，「墨」是甚麼，人盡皆知，此處先談一個「瀋」字。

「瀋」是汁水，米瀾，亦即瀋（洗）米之汁，詞語中的「拾瀋」解釋有二，謂水之餘瀝不可拾也，言事之難成，且看《左傳‧哀公三年》：「無備而官辦者，猶拾瀋也。」大意是說：「有官員毫無準備而倉卒辦事，就好像要拾取地上的湯水一樣，根本難以成功。」

甚次，以「瀋」形容為硯池中的膡墨，「拾瀋」也相等於拾取他人的餘唾，即變相地承襲別人的成果了。

粵曲《碧血寫春秋之驚變》有句「枯腸搜適無從搜，墨瀋縱橫血淚浮」；《曲水流紅》亦見「依稀辦，葉上龍蛇筆走，墨瀋縱橫」的曲詞。

「墨瀋」亦即墨汁、墨水，又是墨迹，今人對這詞印象較為深刻的，當係讀到宋代陸游《初春書懷之

六》詩句：「半池墨瀋臨章草，一盌松肪讀隱書。」

此處的「章草」乃書法，指流行於東漢時期一種草書，「盌」即碗，「松肪」係松脂，作照明用，「隱書」是書名，《漢書·藝文志》有《隱書》十八篇。

明人袁伯修寫了一篇序文，給任官太原知縣的母舅龔仲敏，提到當地石室、風谷等景物時，有「幽巖絕壁，墨瀋淋漓」作形容，後一句指前人遺下的墨迹。

且看清人和邦額所著作的神怪小說《夜譚隨錄》，在卷六和卷十當中，分別有如下的描述：「鄉試二次，悉被墨瀋污卷。昨在棘（試院）中，文思頗湧，三更即脫稿」；「少小賈販（商人），胸無墨瀋。」

前者的「墨瀋」指墨汁，後者乃嘲笑人家欠缺文化，胸無點墨之意。

又清代袁枚寫給友人的信札中，曾有以下幾句：「蒙題隨園雅集圖，先之以近體，繼之以古風，深得古人一唱三歎之旨，雲箋墨瀋，盡作金光，當什襲藏之，永為珍寶。」

這裡近體係唐代興起的格律詩，而把物品鄭重的重疊包裹，稱作「什襲」，至於「墨瀋」，乃慨稱對方所書者為墨寶，是褒詞了。

原載《粵劇曲藝月刊》二零零六年四月（第一百三十七期）

鶺鴒（音隻零）

二零零五年歲杪，內地伶人白慶賢與胡涓涓兩位，錄製了一套粵曲影碟，叫《鶺鴒緣之認弟》，描述公元前一七九年，漢文帝劉恆的孝文竇皇后，辨認乃弟竇廣國（少君），其後大團圓結局的故事，本文要談的是「鶺鴒」兩字。

「鶺鴒」是屬於「鶺鴒科」一種夏季候鳥名字，多分佈於中國東北。牠的外表白額黑頂，嘴細尾長，由於頰旁有條穿越眼睛的「貫眼紋」，加上附近毛色恍若串連黑錢模樣，所以又有「連錢」的別號。

牠的種類很多：「山鶺鴒」、「黃鶺鴒」、「灰鶺鴒」以及「白鶺鴒」等。這種鳥類飛行時邊飛邊鳴，而且姿勢呈現波浪形狀；停留之際，尾羽多作上下搖動，並以昆蟲及其他無脊椎動物為食。

「鶺鴒」一詞，典出《詩經‧小雅‧棠棣》，全篇八章，每章四句四言，為首三章是這樣的：

「棠棣之華，鄂不韡韡。凡今之人，莫如兄弟？」

「死喪之威，兄弟孔懷。原隰裒矣，兄弟求矣。」

「脊令在原，兄弟急難。每有良朋，況也永嘆！」

將之譯成語體文：「棠棣花開，萼蒂相依，且見鮮明外貌。而今世上之人，有誰更能親如兄弟的

「當死亡逼近之時，關懷自己的只有兄弟輩，即使命喪荒原，兄弟也會尋踪而至。」

「鶺鴒在原野飛鳴，兄弟聞訊來相救。但平日的良朋好友，只有長嗟短嘆而已。」

上文的「鄂」是花萼，「不」（茯）為花蒂，「韡韡」（音偉）表示鮮明，「威」即可畏，「孔懷」係極度關懷，「原隰」（音習）是廣平低濕之地，「哀」（音環）乃聚土成墳，「每」解雖然，「況」喻增加，「永嘆」是長嘆了。

從第三章首句「脊令在原」，帶出了次句的「兄弟急難」，因此，成語的「脊令在原」，就代表「兄弟有難」的意思。

清人小說《夜譚隨錄》第五卷，述及某村有兄弟樵蘇（打柴割草）於山，二人失散，兄遍尋不獲，歸而告諸父，其父怒曰：「『不為雁序，而作鶺鴒』，汝明知弟體荏弱而不加以防護，任其獨行，不飽豺虎，必遭顛墜（險境）……」

這裡的「雁序」，指鴻雁飛行時整齊有序，借稱兄弟之間互相關照，而「鶺鴒」則一如前述，形容兄弟有難之意了。

原載《粵劇曲藝月刊》二零零六年八月（第一百四十一期）

呢？」

岐、歧

在《董小宛之江亭會》中，有「你不辭而別我苦追尋，聊盡臨岐一盞」的曲詞；而《別館盟心》亦見「她懷怨恨怨我情何淡，祇為臨岐在於夕旦」這兩句。

「臨岐」，指到達岔路之處，而岔路是正常途徑以外的道路，正因彼此所走方向不同，所以亦言分手離別。本文要談是箇中的「岐、歧」兩字。

「岐、歧」歷來相通，從人物、名詞以及形容詞等皆可互用，不過話雖如此，分別還是有的，否則，所有辭書就不會將兩者作出不同處理了。

廣東小曲有《岐山鳳》與《下西岐》，前者指周朝時候，見鸑鷟（音岳逐，鳳凰別名）鳴於「岐山」（今陝西鳳翔縣），鸑鷟為鳳屬，有鳳來儀，天間卿雲瑞氣，一片祥和；後者是商朝三眼太師聞仲，領紂王命出兵征討西岐（岐州，又名岐陽，今陝西鳳翔縣），和姜子牙決戰的故事。

這裡連同地名有關的「岐」字，及人名中的「岐伯」（古名醫，與黃帝合稱「岐黃」，指醫術），都以「山」字作為部首的寫法。

成語有「歧路亡羊」，一眾人等去追尋失羊，但因岔路太多而不知所從，是以人皆空手而返，這比喻

中華非物質文化叢書‧文學類‧戲曲系列

情理複雜多變，人們並無正確方向，難免誤入歧途，是警世的寓言。

「歧路」指分岔路途，但《歧路燈》卻是長篇小說，清代李海觀（一七零七至一七九零）所作，敘述河南祥符（今開封）地區，有青年早歲喪父，因母溺愛，管教無方以致誤入歧途，其後猛然醒悟，心存向善而終於成就功名，是浪子回頭的動人故事。

「歧路」倒寫為「路歧」，解釋有三：其一乃小路、荒徑；次為節外生枝，多找麻煩，其三係宋元期間，對經常作流動演出藝人的俗稱。且看《水滸傳》二十四回，王婆與西門慶談論擇偶對象時，這位大官人說出：「便是唱慢曲兒的張惜春，我見他是『路歧人』，不喜歡」這幾句，直言唱曲戲子之類，不是自己的意中人了。

關於「岐、歧」兩字，雖然可以互用，但明顯是有分別的。今人提出討論，當意見不合而出現「分歧」，是指各走極端。又例如「歧視」，指持不同眼光判斷事物，這詞每帶貶義。

不過，一九四零年在港逝世的首任北京大學校長蔡元培先生，之前曾有「多歧為貴，不須苟同」的箴言。先生鼓勵後學，不可隨波逐流，須勇於發表多元聲音，從而對事物作出嶄新看法和理性分析。前賢獨特見解，相當受人尊敬。

回說文首的「臨歧」，用「山」字偏旁雖說並無不妥，但改為「止」旁部首的「歧」字更為適合。

原載《粵劇曲藝月刊》二零零六年八月（第一百四十一期）

粵曲詞中詞二集

226

長房縮地

節屆重陽。

重陽節登高的歷史故事。在東漢時候，有名桓景者，隨同術士費長房修道，遊學多年，某日費對桓說：「九月九日汝府當有災難，宜令家人各作絳囊，盛茱萸以繫臂，登高山飲菊花酒，此禍可除。」

桓景如言，是日闔家登山，夕還，見後園雞犬牛羊悉暴死，長房見之曰：「此可代也！」

於是繼後的重九日，就有了登高飲酒，以紅色囊盛載茱萸的習俗，直至現在，流傳了差不多兩千年。

而粵曲《天宮拒情》，就有「費長房縮不短傷心地；女媧氏補不了離恨天」這兩句，先說前者。

費長房是河南汝南人，做過市椽（椽音全，市場管理）小官。一天，他從住處樓上看見有個自號壺公的賣藥翁，收市後跳入壺中，翌日又見他開舖營業，好奇之下，於是登門造訪。

話說這位壺公，是晉朝葛洪小說《神仙傳》中人物，不知來自何方，彼入汝南市賣藥，且能治病，來求診者莫不藥到病除，是故收入可觀。不過，壺公每日豐厚所得，並非私自收藏，而是悉數施贈飢寒貧戶，一錢不留，誠善心人也。

費長房既然來訪，壺公邀他一起跳入壺中，只見內裡樓台閣道，富麗堂皇，自是一番仙宮世界，而且

美酒紛陳，左右扈從齊齊勸飲，費嘆為觀止焉。

對飲之際，壺公自言本為天曹命官，因任事不勤而犯了天規，遂遭貶謫凡間，現屆期滿，該是歸去之時。他詢費願否同行，費長房本來捨不得家庭，但學道心切，允之。

壺公截取一根竹竿，變成費長房樣貌，懸在費家門前，親人得見，以為他上吊死去，舉家痛哭不已。

兩人同時入山修道，一去十餘年，期間，費受壺公指點，能醫百病，亦可驅鬼神，而最神奇者，得曉「縮短地脈」，千里宛在目前。換言之，在片刻間能出現於千里之外，但瞬間亦可還原，變回先前模樣，是為「縮地之術」。

費長房學有所成，壺公說他可活命數百年，贈送一卷靈符，返歸去也。

費回家後，憑着那卷靈符作法，收鬼治病無不着手回春，而「縮地術」更見靈驗；不過，最終他因失去了靈符而為眾鬼所殺，這都是後話了。

書接上文，《天》曲曲詞描寫白素貞思念遠在凡間的愛郎，正處傷心之地，因而說出：費長房縱然精通「縮地之術」，僅可施用於地面，但傷心之地不能丈量，亦無可估計，當然亦難以應用於癡情愛侶身上，說起來乃恨事一樁了。

原載《粵劇曲藝月刊》二零零六年十月（第一百四十三期）

女媧補天

二零零六年七月中旬，挖掘「女媧文化」在陝西啟動，此中的「尋根華夏、紀念女媧」一系列活動，在臨潼縣驪山市拉開序幕。

而同年的九月下旬，首批入選國家非物質文化遺產名錄的「女媧祭典」，二十七日在河北省邯鄲涉縣的「媧皇宮」補天廣場舉行。這項盛事舉辦至今，已是連續第三個年頭。

關於女媧，傳說為中國人的始祖，遠在盤古初開之時，天下尚未有其他人類，崑崙山上，只有她與兄長伏羲氏，都是人首蛇身。二人始因相配，其後感到羞耻，遂登崑崙之巔曰：「若然上天允許我與兄長結為夫婦，就讓眼底煙雲合攏；若否，就給煙雲散開好了。」話剛說完，天上的煙雲果然從兩旁合攏，二人於是結合，女媧亦編草為扇，藉此掩蓋自己的臉龐，以示遮羞。這些舉措，後世人當結婚時，新娘子都要拿着一把扇子，正是這般由來。

談到補天的起源，話說有神人共工，乃是火神祝融之子，而黃帝有孫顓頊（音專旭）與彼爭奪天帝之位，共工盛怒，因而觸動不周之山，立即出現了天柱折斷，天空傾向西北，日月星辰隨之轉移；而地層低陷，地不滿東南，故水潦塵埃，四處成災。

中華非物質文化叢書・文學類・戲曲系列

229

同時正因天崩地裂，砸得火星亂迸，濺到樹林中去，成了熊熊大火。於是乎火燒不息，加上洪水滔滔，且地上猛獸吞噬着善良的人類，天上鷙鳥攫食着老弱的人們，果然是一場浩劫。

女媧有見及此，為拯救蒼生，煉就了五色石，將之煅煉成膠，藉此以修補好被共工觸穿過的窟孔，之後她斬斷了巨鰲四足，把天庭支撐起來，而為了拯救中原，把那興風作浪的黑龍殺死，然後燒蘆葦成灰燼，堆積起來，填塞洪水禍患。

好了，蒼天經過修補，四極得到支撐，洪水也消退於無形，中原再復安寧生息，兇猛巨獸也遭殺死，從此老百姓得到了新生。

神話故事說過，目前深圳工業區的蛇口海濱，有一座象徵蛇口市民創業精神，高近二十米的「女媧補天」塑像，自一九八九年秒矗立至今。

而有關女媧的曲詞，例如「莫補情天」、「情天何處覓媧皇」，以及「女媧氏補不了離恨天」等；後者指「女媧氏」雖然能夠修補已穿孔的蒼天，但人世間那充滿恩怨情仇的「離恨天」，則非「女媧氏」之能力所及矣！

原載《粵劇曲藝月刊》二零零六年十月（第一百四十三期）

笄（音雞）

二零零六年七月初，內地分別有傳統「笄禮」儀式，其一地點在河北省石家莊，其二於山東濟南市趵突泉景區的李清照紀念堂舉行。

前者的主持人稱，這次「笄禮」從服飾到儀程，全然按照《朱子家禮》設置，此中的「成人禮」是傳統禮儀中的重要部份，象徵一個少年從此獲得成人身份，之後得向家庭和社會負責。「成人禮」所有參與者都是身穿漢服，在莊重平和的琴聲中揖讓進退，顯得大方從容。

後者則有來自「山東工藝美院」十多名女學生，而主持儀式的女老師同樣身穿漢服，遵循古制舉行了「笄禮」活動。

粵曲中的《搜書院之訴情》及《樓台泣別》，都有「易笄而弁」曲詞，這裡的「笄」指少女，「弁」係男人，整句成語是女子易服棄「笄」，改而變身裝成男性的意思。

「笄」就是簪子的前身，古時男女皆束髮，為使髮髻不易鬆散，故需用簪子貫連。男子用簪是「固冠」，將「笄」從冠旁的小孔中穿出，使冠固定於髮髻之上，此乃「冠笄」，表示男子二十歲已屆成年，是為「冠禮」；女子把頭髮綰之成髻而用簪子，所以就叫「笄禮」了。

古代女子在十五歲時，稱作「及笄之年」，在《儀禮·士昏禮》有載：「女子許嫁，笄而醴之稱字。」是說「女子十五歲就可出嫁，但之前得先給她舉行以甜酒作『笄禮』，也和男子一樣，需要命字」，成語中的「遣媒問字」及「待字閨中」，正是這般由來。

上文的《朱子家禮》（朱子即宋朝朱熹，一一三零至一二零零），約略有如下記載：

「女子許嫁，由母親主持『笄禮』，於前一天邀請主賓登門進行，而參與觀禮之賓客則須三天前通知。行禮之日，主婦恭迎女賓入座，並邀主賓為女兒『加笄』，跟着換衣，祭酒和用字，再由父親陪同，前去祠堂拜祭祖先，然後給長輩親人見禮，接着宴請賓客。」

古代重男輕女，所以上述儀式，比諸男子的「冠禮」少了「三加」，那是「加緇布冠」（成人所應有的權力和責任），二是「加皮弁」（從此須服兵役），三為「加爵弁」（有權參加宗廟祭祀）。也沒有與地方長官和鄉紳見面的內容，這因為女子在成年以後的活動範圍，僅局限於一室之內，所以女子每於婚後，就有了一個作為「內子」的稱謂。

原載《粵劇曲藝月刊》二零零六年十二月（第一百四十四期）

柯

粵曲經常都可以見到「柯」字，例如《再進沈園》有「本是交柯連理樹，可嘆分成兩地栽」句，又如《情贈茜香羅》亦見「又怕身不由己，樹不交柯」的曲詞。

「柯」字泛稱樹木枝莖，而「交柯」的詞意更為明顯，作樹身枝木相纏的解釋，《再》曲謂陸游與唐琬兩人雖然難諧連理，卻是夫婦同心；而後者的《情》曲則稍見曖昧，有暗示出對男人同性戀的意向了。

「柯」指斧頭的木柄，這裡有個「爛柯人」的典故。

《述異記·卷上》：「信安郡有石室山，晉時王質伐木至，見童子數人棋而歌，質因聽之，童子以一物與，如棗核，質含之不覺飢餓。俄頃，童子謂曰：『何不去？』質起，視斧柯爛盡。既歸，無復時人。」

話說晉人王質，某日上山打柴，見石室中有數童既棋且歌，於是駐足觀其對弈，一童將枚棗核給他，吃了全不覺餓。他一直看到局終，竟然不知道手中斧頭的木柄經已霉爛，下山回到村裡，得悉時光飛逝，眼前光景已是過去百年，同輩人等俱作古矣！

「爛柯人」故事出自南朝梁任昉（音恍）所著，「爛柯」既指斧頭腐朽，且是浙江省信安郡衢州市南

中華非物質文化叢書·文學類·戲曲系列

的一座山名。再者，正因為典出仙人對弈，所以它更是圍棋的別稱，這比喻變幻多端，世事恍如棋局。明

· 無名氏著《擣杌閒評‧明珠緣》第十九回：「世情險處如棋局，懶向時人説爛柯。」

且説一些與「柯」字相關的名詞，《詩經‧齊（音奔）風‧伐柯》中載：「伐柯如何？匪斧不克。取

妻如何？匪媒不得。伐柯伐柯，其則不遠。我覯（音叩）之子，籩豆有踐。」

全詩八句譯作語體文：「怎樣砍個斧柄？欠卻斧頭不成。怎樣娶個妻子？豈能沒有媒人。砍斧柄呀砍

斧柄，斧柄此時存我手。我瞧見了那人兒，她把食器排成一行行。」

詩句上片以斧柄來描繪一段美滿姻緣；下片則表達了對新婚妻子的讚美。而「執柯」和「伐柯」，從

此就成為了媒人的代稱。

宋代文豪蘇軾所寫詞牌《滿庭芳》中，有「好在堂前細柳，應念我莫剪柔柯」句，「莫剪」意含囑

託，正因這樣柳樹為蘇軾所種，希望得到人們對植物的憐愛了。

蘇詞另闋《南鄉子》的「寒雀滿疏離，爭抱寒柯看玉蕤。」所謂「寒柯」，謂樹枝受霜雪所侵，而

「玉蕤（音鋭字陽平聲）」係指花朵雖潔白，但外表卻下垂的意思。

原載《粵劇曲藝月刊》二零零六年十二月（第一百四十四期）

祖龍

二零零七年夏，一條建築已達四年時間，長度超逾二十公里的巨龍，漸次現身於河南鄭州市的「始祖山」山巔，這條稱為「華夏第一祖龍」，依「始祖山」山脊而建，預計二零零九年完成，民間總投資超過人民幣三億元。

不過，最近內地的環保總局進行調查，認為此等建築項目未曾經過環境評估，影響完整生態，所以視之為非法建設，因而喝令停工。

上文之「祖龍」，固係該家投資公司的名號，但以「始祖山巨龍」作為解釋亦可；中國歷史以來，「祖龍」逕指秦始皇，且聽粵曲《夢斷延州路》其中兩句：「一夜龍城千古恨，關河空鎖祖龍家。」

「龍城」係漢初將軍李廣「猿臂難封」的故事，「關河」喻秦朝天下。祖為人之始，龍乃皇之家，「祖龍」實乃始皇代號，而《夢》曲此句，則出自唐末詩人章碣的《焚書坑》詩：「竹帛煙銷帝業虛，關河空鎖祖龍居。坑灰未冷山東亂，劉項原來不讀書。」

「祖龍」出處是這樣的。

秦始皇三十六年（公元前二一一）秋，使者（鄭客）從關東過華陰平竹道時，有人（華山使）持玉璧

中華非物質文化叢書・文學類・戲曲系列

遮攔説：「為吾遺（贈送）滈池君（水神）。」又説：「明年祖龍死。」

使者正想追問情由，那人忽然不見，使者奉璧歸告，始皇默然而良久曰：「山鬼（山神）固不過知一

歲事也。」又言：「祖龍者，人之先也。」即命關官署考驗玉璧，原來是自己於八年前渡江時所沉之失璧

也。

之後始皇問卜，得「游徙吉」卦，遂遷三萬家至榆中（今山西榆林），以應卦辭。

上文述及的「滈池君」實係水神，秦以五行中的「水德」為瑞，亦奉此作王者受命之運；而始皇於閏

璧之後，曾言「祖龍者，人之先也」一語，意思是説，「祖」雖為亡者之詞，但他仍活生在世，顯與自己

無關，説出這句話，純係自我慰解，諱言死亡之故。

始皇三十七年夏，他曾渡江至平原津（今山東境內），於巡視途中得病，七月間崩於沙丘（今河北廣

宗西北），享年五十歲。

原載《粵劇曲藝月刊》二零零七年五月（第一百四十九期）

粵曲詞中詞二集

馬革裹屍

二零零七年四月抄，本港免費報章介紹湖南鳳凰古城，這是中國作家沈從文的出生地，沈於一九三四年發表的中篇小說《邊城》，香港五十年代也曾改編為電影，名字叫《翠翠》。

一九八八年五月，沈從文逝於北京，遺體運返湖南，而在當地沱江墓前的石碑上，由他的表姪，也是當地著名畫家黃永玉，題上了兩句雋語：「一個士兵要不戰死沙場，便是回到故鄉（因為沈從文年輕時曾經從軍）。」

習唱粵曲者，對上述的前一句當存印象，因為每哼一回《潞安州》，都可見到兩句曲詞在：「將士沙場喋血，但求馬革裹屍」，後一句當然是指用馬革（皮）包裹遺體而運返故鄉的意思。

成語典出《後漢書·馬援傳》，述及東漢光武帝時的伏波將軍馬援，南伐交趾（今越南境內），戰勝歸來，有平陵人孟冀賀之。

援謙曰：「吾望子有善言，反同眾人耶？昔伏波將軍路博德置七郡（漢武帝平南越，分置九郡，漢元帝時罷珠崖、儋耳兩郡，七郡通稱交趾），裁封數百戶，今我微勞，功薄賞厚，何以能持久乎？先生奚用相濟（讚許）？」冀曰：「予不及。」援曰：「方今匈奴，烏桓尚擾北邊，欲自請擊之，男兒當死於邊

野，以馬革裹屍還葬矣，何能臥床上於兒女手中耶？」冀曰：「諒為烈士，當如此矣！」

漢光武帝建武二十三年（公元四十七年），在洞庭湖和湘江以西的山嶺地區，居住着古老而又以犬隻為圖騰的「武陵蠻」民族，彼等起兵鬥爭，節節進攻，並擊敗了中山太守馬成等軍，形勢對東漢王朝不利。

馬援當時已年逾花甲，仍存壯志雄心，自請出征，獲准，於是率軍四萬餘人至臨鄉（今湖南常德），擊退「武陵蠻」，勝回一仗。

次年夏天，抵達沅陵東北的「壺頭」（今湖南桃源與沅陵之間的沅江南岸山地）進駐，而對方的「武陵蠻」則踞高扼險，嚴陣以待。

當地水流湍急，漢軍無法逆流而上，加上天氣炎熱，軍人多中暑死，馬援亦染上瘴疫，不久病死於軍中，享年六十三歲，時為建武二十五年（公元四十九年）。

將軍未捷身先死，馬援效命沙場，實現了以馬革裹屍且還葬故鄉的宏願，而後人亦以此作為英雄出征時的壯語豪言。

原載《粵劇曲藝月刊》二零零七年五月（第一百四十九期）

走麥城

二零零七年六月尾日，全國圍棋甲級聯賽進行第七輪比賽，廣東隊屢戰屢挫，以零比四慘敗於由九段名將馬曉春領軍的武漢隊，內地報章稱之為「再走麥城」。

「走麥城」相等於打敗仗，且看《白龍關》中的「劈開金鎖飛龍嶺，我不願作當年關羽走麥城。」後一句是白龍太子堅信自己有能力反敗為勝，當然不願重蹈前人覆轍，故有這個比喻。

東漢建安二十四年（公元一二九），關羽調動荊州兵馬圍困樊城，但東吳之孫權則乘機偷襲荊州，藉此斷關後路。而蜀營另一根據地惛城，亦遭魏將徐晃（公明）攻打，蜀將廖化及關平不敵，棄城而逃，前往樊城途中會合關羽，不過，曹操此時又親領大軍，兵分三路來到樊城。

徐晃殺到，關羽迎戰，雙方大戰八十回合，忽地四下喊聲大振，關羽正欲回營，原來是樊城內之魏將曹仁得知有救兵至，於是引軍殺出城來，與徐晃會合，兩下截擊，蜀營兵馬大亂。

這是《三國演義》第七十六回的回目：〈徐公明大戰沔水、關雲長敗走麥城。〉

關羽欲渡襄江奔襄陽，但聞報荊州已被東吳所奪，接連公安及南郡兩城亦相繼投吳，關羽聞言大驚，一怒之下，此前遭華佗刮骨療傷之瘡口迸裂，昏絕於地。

中華非物質文化叢書·文學類·戲曲系列

甦醒後，一面派人遠赴成都求救，一面引兵回取荊州，不過前有吳兵攔截，後有魏將夾攻，形勢相當不利，加上己方兵殘將倦，人人無心戀戰，只好退兵西走麥城。

「走麥城」的故事到此為止，日後突圍時遭東吳將領所擒，在孫權招降不果之下，父子一同遇害（關羽，一六零至二一九），這些都是後話。

麥城故地，位於今日湖北當陽市東南五十里的沮（音追）、漳二水之間，逕登殘垣遠眺，沮漳平原在望，阡陌相連，村野人家，透出裊裊炊煙，雞犬相聞，一派祥和景象，儼若世外桃源。

關羽父子遇害之處，在於距離麥城西北六十公里外的遠安縣羅漢峪溝。清同治七年（公元一八六八），穆宗皇帝除在當陽市郊的關陵，有御書「威震華夏」金匾，亦於此立碑設亭，其碑文曰：

「嗚呼，此乃關聖帝君由臨沮入蜀，遇吳回馬之處也。」

從麥城到羅漢峪溝，至今仍有落帽塚、擲甲山、拖刀石及回馬坡等與關羽有所關連的地名，從地名而緬懷賢者，寄托着後人對關羽的景仰和思念之情。

原載《粵劇曲藝月刊》二零零七年八月（第一百五十二期）

六部

「可有六部文憑?」這從明代官員海瑞（一五一四至一五八七）口中唸出的一句曲詞，出自方文正編撰的《碎鑾輿》，曾經習唱過此曲的朋友當可知道。

「文憑」是古代官府所發給的證明文書，亦即是官員赴任時的委任狀；而「六部」則複雜得多了。

古代的「六部」，是國家分派各方面要務的辦事機構，分別為「吏、戶、禮、兵、刑、工」等部門，各部門之長官稱「尚書」，副官則稱為「侍郎」。每部之下又轄四司以至十三司不等，得視各朝代所設而有所不同。

「吏」為各部之首，執掌官吏的任免、升降、考課和調動；「戶」屬財政部門；「刑」係刑法機構；「禮」是禮賓部；「工」部治理水利與工務事宜；而「兵部」則主管中央及地方武官的選用、考績和有關兵籍、軍械、軍令等事宜。

封建時代的中央官制，隋初立「吏、祠、度支、左戶、都官、五兵」等為「六部」。唐時名稱大有不同，將「祠」改為「禮部」；「度支」變「戶部」；「左戶」為「工部」；「都官」改「刑部」；「五兵」作「兵部」等，是為唐朝的「六部」了。

「六部」的職務，在秦漢時本為「九卿」所分掌，至隋朝之後的唐代期間，始確定為「尚書省」所組成的部份，以「吏、戶、禮、兵、刑、工」等為「六部」，比附《周禮》的「六官」（亦稱「六卿」，《周禮》以「天官冢宰」、「地官司徒」、「春官宗伯」、「夏官司馬」、「秋官司寇」、「冬官司空」等分掌邦政），而「九卿」的職務大都併入在內。

到了元代，「六部」改屬「中書省」（唯一最高國務機構）；而明初沿置，洪武十三年（公元一三八零），廢丞相，不設「中書省」，「六部」直接向皇帝負責，地位相應提高。

「六部」制度清初沿用，至末期有所改變，逐漸加設若干新的部門，已不止於「六部」之數。例如原有之「禮部」則於宣統三年（公元一九一一）改名為「典禮院」等。

「刑部」，自光緒三十二年（公元一九零六）起改為「法部」；而「兵部」亦於該年改名為「陸軍部」；至於新增的有「勸業道」，為清末新制中地方官之一，掌一省之農工商各政；又有「巡警道」地方官，每省一人，掌一省之警察行政；又有「協統」，「兩標」（綠營兵）為「一協」（相等於近代的「旅」），協置統領，故稱；又雍正八年（一七三零）因用兵西北，辦理機密事務，在宮中的「隆中門」內設「軍需房」，後易名為「軍機處」等。

原載《粵劇曲藝月刊》二零零七年八月（第一百五十二期）

伽（音騎）藍

題目來自二零零七年新曲《林冲之魂會山神廟》，其中一句「伽藍護法神」。「伽」字在於粵語本讀

「加」音，唯是佛學名詞的「伽藍」，既係「僧伽藍摩」的略稱，亦屬梵文音譯，讀作「騎」音，就是這

個緣故。

「伽藍」意為寺院，且看唐・玄奘《大唐西域記》卷九所記載：「這裡原有一座伽藍……後來，東峰

伽藍的僧眾得不到『三淨肉』（不見殺、不聞殺及不疑心為我而殺的肉食）」。

「伽藍」解作「眾園」，亦即寺院，更引申為保護寺院的神靈，換言之，「伽藍神」就是「護法神」

的代號了。

根據佛學典籍所記載的「伽藍護法神」共十八位，分別以聲音、視力以及聽覺而作命名的都有，例如

美音、梵音、梵響；廣目、妙眼、徹視及徹聽等等。不過，這十八位「護法神」從來少在一般寺院露面

（有說杭州靈隱寺存圖像陳列），文字記載則有之。

真正的「伽藍神」，在寺院或神壇所見的僅有兩位（另說尉遲恭也屬「伽藍神」），其一乃韋馱，次

為關羽。通常規模宏偉的寺院，距離大雄寶殿約數十步之遙，必有「天王殿」在，韋馱貌作童子相，身

穿甲冑，手持金剛杵，威風凜凜，面朝大雄寶殿的釋迦牟尼，祂是三十二神將之首，只因心儀佛祖，作為「伽藍神」，擔當佛地的「衛成工作」，從驅除邪魔而保護環境安寧。

韋馱面孔朝內，屏風後面背靠的彌勒佛，則身處「天王殿」中央，面孔朝外，「風調雨順」四大天王則分伴左右。彌勒佛心廣體胖，笑口常開，充滿祥和氣氛。

再談關羽。隋朝文帝開皇十二年（公元五九二），「天台宗」的五代陳國僧智顗，在湖北當陽興建玉泉寺，自稱夢見關羽父子，遂請在玉泉山附近，另建一寺供奉。寺成，為關羽授以「五戒」，關羽於是成為中國佛教的「伽藍神」，同樣，關羽本人開始已被神化。

之後，也因清朝順治九年（公元一六五二），朝廷敕封關羽為「忠義神武關聖大帝」，至此，人皆以「關帝」稱之。

最後談到山神廟，亦即粵人俗稱之土地神（福德祠）。以前東北山區地帶，獵戶及行旅人等，入山前多在山神廟參拜，祈求土地神靈庇佑。所以，山神廟根本並無「伽藍神」，有的只是土地公公，《林冲之魂會山神廟》中出現的「伽藍神」，僅為借用而已。

松贊幹布

《文成公主雪中情》曲中，把吐蕃國王「松贊幹布」（又名棄宗弄贊，公元六一七至六五零年）的第三字錯之為「干」，這已是全城的通病。

究其原因，是內地簡化字以干代幹的緣故，結果害得人人都「干」起來，正所謂「有得返轉頭」，人們再也忘卻了原來的本字。在今天，能夠傳遞出這一正確寫法的，除了香港文字學專家容若先生的文章之外，書籍唯見《辭源》。

或有人說：「幹、干」讀來差不多，也無損於名字的完整性，似乎沒有甚麼大不了。唉！苟若如此，替古人改換名字，肯定不尊重史實，積非成是，後人徒嘆奈何。

不過，話得說回來，內地的幹字也非全部簡化，漢族人名之中，例如東漢末年文學家，亦屬「建安七子」之一的「徐幹」；唐代擅長畫馬的畫家「韓幹」；宋代詞人「張元幹」；以及現代台灣的歷史學家「勞幹」（一九零七至二零零三）等等，箇中的幹字可以保留原名；但少數民族（藏族）的「松贊幹布」則否，於是乎很自然地，粵曲《文成公主雪中情》的男角梁漢威先生，就把「幹布」錯唸為「干布」了。

撰曲人筆誤，原唱者失覺，不知內裡原因的，肯定遭彼等所「誤導」。

中華非物質文化叢書・文學類・戲曲系列

話說唐朝貞觀十二年（公元六三八），吐蕃君王「棄宗弄贊」（即松贊幹布），相繼征服了西藏高原上兩個大部落：蘇毗和象雄。而這一年，唐朝把宏化公主下嫁給吐蕃的鄰國「吐谷渾」的國王慕容諾曷鉢。斯時年僅廿五歲，向來仰慕盛唐文化的「松贊幹布」，認為機不可失，也向天朝提出請婚。對方拒絕，「松贊幹布」心有不甘，率領二十萬族人，駐兵松州（今四川松潘縣）城外，除向天朝給以金帛厚禮，並且口出大言，若不和親，當即入寇攻陷松州。

來勢洶洶，唐主得悉吐蕃王是個年輕的有為君王，而和親既有「吐谷渾」事例於前，為息兵刃，遂答允要求，委派宗室女文成公主許配婚事，「松贊幹布」於是回兵西藏，聽候佳音。

文成公主入藏，唐貞觀十五年正月，她攜帶了大量書籍、佛經、醫藥、絲綢以及建築技術等等，將中原文化引進西藏高原；而英明神武的「松贊幹布」，他創文字、定義律及立官制，除吸收漢族先進生產技術之外，也積極從唐朝、印度及尼泊爾等地引入佛教，開始了「藏傳」佛教的前弘期。

原載《粵劇曲藝月刊》二零零八年一月（第一百五十六期）

檳城艷

二零零八年三月杪，偶聽香港電台夜間清談節目，主持人乃劉翁與鄧少，前者談到他「細時」聽過星洲王子鄭錦昌所唱的《檳城艷》，後者以為正確，遂和之。不久，大氣電波傳來是鄭的歌聲。

由始至終，收音機旁邊的聽眾，都不曾聽及主持人道出，此曲原唱者芳艷芬的名字。以鄧少而言，年紀略輕，對此所知無多，情有可原；但劉翁兩鬢如霜，童年應係六十年代，換言之，他「細時」所聽的《檳城艷》，肯定是芳姐原唱的一曲，而今隱去不提，未免失真。談到鄭錦昌翻唱此一版本，出現於香港的時間，應為一九七零年。

《檳城艷》是同名電影主題曲，為粵語黑白片，片成於一九五四年，孟江龍編劇，李鐵導演，芳姐自資的植利影業公司出品。演員除芳艷芬外，尚有陶三姑、劉桂康、周至誠及黃楚山等。故事情節，根據該齣電影之「戲橋」所載，試簡述之。有馬來亞檳城歌女紅菱艷（芳艷芬飾），熱戀教書先生（羅劍郎飾），時機成熟，其後卸下歌衫，共賦同居。

無奈羅母（李月清飾）受到叔父（石堅飾）唆擺，遠從唐山來此，準備拆散鴛鴦；但二人精誠所至，矢志不渝，最後反而感動了早已訂親的表妹（鄭碧影飾），毅然讓愛，成全了這對飽歷滄桑的情侶。

中華非物質文化叢書·文學類·戲曲系列

這是一套典型鴛鴦蝴蝶派的愛情倫理片，觀點強調平等，也指出這個社會對於賣唱藝人和教育界人士，應該無分貴賤，一視同仁。而且正因小兩口子互相扶持，影片對於箇中那甘苦與共的愛情生活，有詳盡而細緻的描寫，親切可喜。

由芳艷芬主唱的電影主題曲《檳城艷》，以及另闋同為王粵生撰曲的《懷舊》，在該年代風行一時；之後她與黃千歲也曾合唱過粵曲《檳城艷》，此曲二零零八年二月十四日於香港電台第五台播出，聽者當然可以懷舊一番。

檳城是馬來西亞北角的一個華人城市，全名叫「檳榔嶼」，前者只屬簡稱，與彼岸的馬來半島僅三公里之遙。

一七八六年，由英國人的萊德船長來此開發，作為大英帝國進駐東南亞的橋頭堡；一九五七年脫離殖民地統治，宣告獨立。現今檳城博物館前，有萊德的銅像在。此地全城廣植檳榔樹及椰樹，綠化覆蓋率超過百分之三十。正因樹影婆娑，風光如畫，一如《檳》曲開頭幾句：「馬來亞春色綠野景緻艷雅，椰樹影襯住那海角如畫，花陰徑風送葉聲，夕陽斜掛，你看看那……」花旦王那甜美婉轉的歌聲，活生生的勾劃出這個海島城市的輪廓來。

原載《粵劇曲藝月刊》二零零八年五月（第一百六十期）

桄榔

電台主持人談及桄榔，每以「廣郎」稱之。桄音「恍、訪」，非「廣、港」，訛恍為「廣」，這無異

於今日的青少年在互相交談時，說出「哦（我）係中角（國）講（廣）東人」一類，同樣不合。

由譚惜萍撰曲、嚴淑芳主唱的《櫻花戀》中，有「好比桄榔樹，不屑作粉蝶繞花間」這兩句，乃係癡

情女子，盼望個郎有如「桄榔樹一條心」之意；當然，唱曲者發音正確，吐字絕不含糊，電台主持人若曾

習曲借鏡，顯無上述之弊。

不過，「桄榔樹一條心」的俗諺，近年香港人續貂之為「隨處種」，比喻到處留情，今意完全相反，

是惡搞了。

據明人張岱所著的《夜航船》一書有載：「麵樹名桄榔樹，樹大四五圍，長五六丈，雄直無枝條，其

顛生葉，不過數十。似栟桐（棕櫚），其子作穗，生木端，其皮可作緪（繩索），得水則柔韌。胡人以此

聯木為舟，皮中有屑如麵，多者至數斛，食之與常麵無異。」

桄榔樹別名麵包樹，全因樹身有屑如麵之故。六十年代期間，本港市面上，仍見有人將這些麵屑加工

製造，捲成紙包筒狀發售的「桄榔粉」，即此。

之外，桄榔樹尚有「鐵木」和「糖木」的稱謂，前者指它的木材堅硬和精緻，適宜建屋作樑，後者謂此樹之花蕊可以析出糖份，故稱。

從桄榔樹以至「桄榔爺」。昔日鄉間婦女，多因夫婿遠赴異地謀生，為求愛郎不作旁騖，每將桄榔樹奉若神明，除了用褲帶繫於其上，依時膜拜，並稱之為「桄榔爺」；他日夫婿回旋，固然供奉香燭，酬謝神恩，其後生兒育女者，既有於命名時加「木」作偏旁，亦有以兒女給「桄榔爺」上契，尊為「契爺」（兒女長大，婚後除契），此舉雖屬迷信，亦農村風俗之一也。

新界民間俗諺，更有一句「桄榔仔」，歇後語是「話冇就冇」；原來，桄榔樹果實的體積，簇生如穗，夏初時呈橙黃色，秋來成熟則變成紫黑色澤，其味如棗，可生食或醃漬之。正因具體而微，果熟後容易脫落，分分鐘隨風而逝，不知去向，假若不曾及時採摘的話，「話冇就冇」，此之謂歟。

因此，位置處於郊區的飲食經營者，以及從事駕駛服務行業的司機們，每當門堪羅雀甚或生意欠佳之時，「桄榔仔——話冇就冇」這一句，隨時可以派上用場。

原載《粵劇曲藝月刊》二零零八年五月（第一百六十期）

行吟澤畔

節屆端陽。

民間包裹糉子，河流競渡龍舟，許多節目都是為了紀念愛國詩人屈原（公元前三三九至二七八年）；

而由陳卓瑩撰曲，黃千歲和白雪仙合唱的粵曲《杜十娘》，簡中男角李甲唱出：「自從失意後，巧遇孫富舊同窗，佢見我行吟澤畔，便追問端詳……。」

「行吟澤畔」的典故，正由屈原而來。

話說戰國時候的屈原，官居楚國「左徒」（官名，後晉三閭大夫），甚得懷王信任。當時朝中有上官大夫同列，為爭寵而誹謗之，楚懷王聽說讒言，遂與屈原疏遠。

屈原被免官後，秦惠文王用張儀至楚作說客，除了答應送出城池及珠寶之外，也藉此離間楚國與齊國兩者之間的關係；楚王中計，卒與齊國絕交。

其後秦王提出，會盟於武關（今陝西商南縣），楚懷王遭對方軟禁，且客死於秦。子頃襄王繼位，時為楚懷王十六年（公元前三一三年），而傳誦千古的《離騷》詩篇，也是屈原在這個時候寫成。

屈原雖因新主臨朝而得復職，但憂國傷神，再為朝臣所忌。屈原深感強秦眈眈虎視，國家危難當前，

中華非物質文化叢書・文學類・戲曲系列

大勢已去，遂自行放逐於湖南的沅、湘一帶，披髮江邊，行吟澤畔。

於澤畔而行吟，吟的又是甚麼呢？相傳是屈原所作的《漁父》詞，全文如下：

「屈原既放，遊於江潭，行吟澤畔，顏色憔悴，形容枯槁。漁父見而問之曰：「子非三閭大夫歟？何故至於斯？」

屈原曰：「舉世皆濁我獨清，眾人皆醉我獨醒，是以見放。」

漁父曰：「聖人不凝滯（拘泥）於物，而能與世推移（變化）。世人皆濁，何不淈（音骨、攪渾）其泥而揚其波？眾人皆醉，何不餔（音煲、吃）其糟（酒糟）而歠（音啜、飲）其醨（音離、薄酒）？何故深思高舉，自令放為？」

屈原曰：「吾聞之，新沐（洗頭）者必彈冠（用指彈去冠上灰塵），新浴者必振衣（抖衣去塵）。安能以身之察察（分別、辨識），受物之汶汶（污垢）者乎？寧赴湘流，葬於江魚之腹中。安能以皓皓之白，而蒙世俗之溫蠖（積塵、喻昏庸）乎！」

漁父莞爾而笑，鼓枻（音曳、船槳）而去。乃歌曰：「滄浪之水清兮，可以濯吾纓（頭巾）；滄浪之水濁兮，可以濯吾足。」遂去，不復與言。

後人遂以「行吟澤畔」或「澤畔吟」，指人生仕途失意之語。

原載《粵劇曲藝月刊》二零零八年六月（第一百六十一期）

青稞

由蔡衍棻撰曲，梁漢威與蔣文端合唱的《文成公主雪中情》，二零零八年全城熱唱，而曲中的「青稞美酒」，更令人悠然神往。到底「青稞」是甚麼東西呢？

筆者謹就個人所知，在此略陳一二。

「青稞」屬大麥類，營養價值極高，既可通血管，降血脂，也被認為是一種能夠改善西藏高原缺氧氣候的農作物。它的外形酷似麥，經脫下外皮後，色澤微赤，與南方的稻米相像，只不過顆粒從頭至末，會現出一道十分明顯的坑紋。

「青稞」用途甚多，上述的釀酒是其一，曬乾炒熟後磨粉，製成顏色略呈灰黑的糍粑，有特殊香氣，帶綿質口感，看來與新界民間食品的「清明仔」神似。而將之煲粥、煎薄罉以及研製米通餅食，作用一如南方之粘米，可調理腸胃，對老年人大有裨益焉。

初夏時份，筆者曾在羊城市中心一家「藏吧」之內，品嘗過每小瓶售價三十元的「青稞啞」（音呷）酒」，此酒色澤淡黃，味微酸，佐以「白切牛舌」及「孜然綿羊肉」進餐，別有一番風味。

據知另有「青稞」製成的啤酒，倒想試試味道如何，但得悉缺貨，稍感失望之餘，忽見餐牌扉頁有如

下的介紹：「在人類僅有一片淨土上，長出天賜之穀青稞，其富含的營養物質，是藏人養生的佳品，而她美妙且獨特的麥香，則打造出與眾不同的藏秘佳釀。」

根據檢測，西藏青稞B葡聚糖平均含量為百分之六點五七，高的達百分之八點六，高於區外平均含量，是小麥含量的五十倍，還富含鋰、鉻及黃酮等微量元素。

拉薩青稞啤酒所用之水，在當地被稱為『藥王山泉』的冰川礦泉水，每一滴都經年月的滲透和淨化，才從地層的斷裂帶上升湧出，歷千年岩石層和尖利沙礫的細緻打磨，讓每一滴水都擁有柔和醇美的極致口感。

充沛的鋰、銣、偏硅酸、鋅、溴及碘等微量元素，使冰川礦泉水成為不可複製的健康活水，為人體骨骼、心血管與神經系統等提供了活躍的健康力量。

秉承西藏『水質純淨、無工業污染和原料獨特』三大自然優勢而釀造的青稞啤酒，這青稞特有的麥香並非語言可以表述，其中美妙之處只能意會，欲領略，須親嘗。」

用「青稞」釀成的酒類，度數僅為十五，今次無緣一試，相信下回當可得嘗。

原載《粵劇曲藝月刊》二零零八年六月（第一百六十一期）

粵曲詞中詞二集

所天、二天

二零零八年秋，香港正剛旅行隊三十六周年會慶，除在彌敦道某酒樓設宴慶祝，亦邀請筆者為其主持競猜燈謎節目。該晚當中有「禿寡婦」一題，猜四字成語一句，謎底是「無法（髮）無天」。

有隊友雖然猜中，卻存疑問：「禿乃無髮，人皆盡知，但『無天』怎和寡婦拉上關係呢？

在下答云：「天乃指丈夫，無天即無夫矣！」

對方仍有未明，筆者於是隨口哼出了由葉紹德撰寫的《斷橋》其中兩句：「二月西湖托所天，五月端陽生禍變。」並曰：「『托』係倚靠，猶言仙人下嫁凡夫，『所天』也者，就是指丈夫了。」

提起「所天」，在古時的封建社會裡，具有三重意義，其中是君權的帝王，次為族權的父親，以及夫權的丈夫等。這三權的地位均高於一切，故歷來詩文之中，有以「所天」作為君王、父輩又或夫郎的代稱。

關於後者，可見於晉代潘岳（安仁）的《寡婦賦序》有：「少喪父母，適人，而所天又殞」句；這篇辭賦是潘岳為妻妹而寫，上述幾句，指「小姨自幼父母雙亡，其後嫁到任子咸（護）家，不久丈夫也去世了」的不幸遭遇。

成語有「失其所天」句，明人小說《醒世恒言》第十七卷，因逆兒離家出走，媳婦亦遭牽連，年邁的

「過善」遂在臨終前向姻親致歉，並說出：「逆子不肖，致令媛失其所天，老漢心實不安」這番話來。

古時封建社會的倫理觀念認為：夫乃婦之天，丈夫是婦女「所」能終身倚靠的上「天」，是以失去了丈夫，就有「失其所天」的說法。

「所天」之外，又有「二天」一詞，後者是改嫁於第二任丈夫的意思。一如前述，古代女子認為丈夫是個人的「天」，視之有至高無上權威。

在明人小說《警世通言》十七卷中，有秀才馬德稱，自幼與黃家六瑛小姐訂有婚盟。其後馬家沒落，馬亦流落他鄉，對方因而悔婚。此日黃家長兄勸妹改嫁，妹子說出一句：「六瑛以死自誓，決不二天。」

這裡的「二天」，含烈女不事二夫之意。

不過，在粵曲《梅花葬二喬》（按：此曲為六十年代出品，勞鐸編撰，原唱盧勵君，白欣重唱）中，女角張玉喬唱出「就算橘井流香，杏林春滿，亦難替我再造二天」這幾句。

曲詞的「二天」乃指陽壽，亦難「再造」喻生命無常之意。

原載《粵劇曲藝月刊》二零零八年八月（第一百六十三期）

占、沾

肥局長因患腦病而辭去官職，有文友以「早占勿藥」為題，在報上專欄祝之禱之。

「早占勿藥」是句成語，占謂占卜，藥作動詞用，指服藥。此語出自《易經・无妄》：「无（無）妄之病，勿藥有喜」，因此，「早占勿藥」就成為「早日占卜而不須服藥」的解釋。

按理來說，早日不須服藥，只有痊癒，或云死亡，但現在正向人家祝禱，這句成語當然是相等於病癒的同義詞。

占的例子有二，且看由方文正編撰的《白蛇傳之天宮拒情》，因為白蛇逃出天宮且奔向凡間時，曲中這個「青弟」遍尋不獲，於是唱出：「心上人兒越押，潛聲影斷，生死也未占。」

其二為粵劇劇目《錢秀才錯占鳳凰儔》（見梁沛錦著《粵劇劇目通檢》第八五五六條），內容出自明人小說《醒世恒言》第七卷，述及有位秀才錢青，代替表兄顏俊相親的「頂包」故事，箇中情節，才子佳人最後得成美眷，是錯有錯着的大團圓結局。

這裡的占字含意，先後分別為「預料」以及「拈取」，兩者雖無占卜之實，但行文作句又或書之於戲劇，如此寫法無妨。

不過，在另曲《聲聲慢》中，趙明誠因病而唱出「痢癧交煎血汗流，藥石失沾人弱瘦」的曲詞，後句的沾字本含浸潤、濡濕之意，但「失沾」於病情無解，顯係錯用，應以「失占」為合，原因一如上述。

關於沾字亦有他例，可見由潘一帆撰曲的《朱買臣》其中幾句「口白」：「我今日斬柴見沾寒沾凍，好辛苦呀！」男角因冒濕受寒而說及的沾，純是一種感覺。是以「沾寒沾凍」也者，是身體不適，亦即俗人的所謂「發冷」了。

又見方文正編撰的《楚江情之西樓錯夢》，由女角素徽唱出：「奴是寄托秦樓下，百般嬌態騙千家，晚沾恩，瑤台下，一旦客歸家，不牽掛。」此處沾字作為蒙受及得到，與之前的《朱》曲當有不同解釋。

回頭再說占卜，根據許慎所著的《說文解字》有載：「占，視兆問也。卜，灼剝龜也。」換言之，用火灼以甲、骨作稽疑，稱為占卜。舊時社會以自然界某些事物（如天災），以及人體某些生理現象（如疾病），來預測事後結果或解釋事前原因的一種迷信活動。

原載《粵劇曲藝月刊》二零零八年八月（第一百六十三期）

磬、罄

題目兩字雖然相通，不過，許多時候還是有所分工的，最簡單的「清罄紅魚」這詞，就有糾正必要。

因為勿論是五十年代的《青（清）罄紅魚非淚影》（何非凡、鄧碧雲合唱），又或目下所見《帝女花之庵遇》、《幾度悔情慳》，以至《武則天與王皇后》等粵曲，箇中曲詞的「罄」字，一律訛之作「罄」。兩字讀音相同，含意也非一樣，雖然有時可以相通，但不宜混用，合更正之。

「磬」是實物，形狀如矩，以石、玉或金屬為材，古代樂器中的「編磬」，即此。

這裡的「清罄紅魚」，「罄」字部首從石，而非從缶的「罄」。在佛門中，有敲擊的銅製法器，名為「引磬」，亦稱「小手磬」，形狀如碗，附有木柄（或金屬）便於執拿，設之除吸引僧眾注意之外，亦起引領作用，所以又稱「鳴器」。明人小說《豆棚閒話》第六則：有人冒認和尚：「拿個引磬，托着鉢盂，沿街化食。」

談到部首從缶的「罄」字，解釋有三，其一是器皿中空，引申為盡與完；次為顯現，通「俔」（音顯）；三乃嚴整，通「磬」，例如「罄然」與「磬然」同；而「罄折」表示謙恭，也通「磬折」，如此而已。

以粵曲《白龍關‧下卷》為例，女角呼延金定唱出「情愛今已盡罄」這一句，套用粵語解讀，箇中的

「盡罄」就是「玩完」。

「罄」字作為語詞，常見的「告罄」，本指祭祀儀式行禮完畢，今人財物已盡亦用此詞；而「罄其所學」這句成語，意謂用盡生平所學，例見明人小說《楊家將演義》第十九回，述及楊令公受番兵圍困，副將潘仁美不肯發救兵，楊戰死。有名招吉之儒生向其子延昭慰曰：「足下既有此冤枉，小生當罄其所學，為君作之。」

至於成語有「罄竹難書」這一句，是因古代無紙，書寫須於竹簡，當竹簡用完然還書寫不盡之謂。其後此語泛於貶義，指罪惡之多且無法勝數之意。

隋末，煬帝禍國殃民，各地義軍風起雲湧，志在推翻暴政，李密起兵反隋，指出煬帝十大罪狀，並說：「罄南山之竹，書罪未窮；決東海之波，流惡難盡。」語見《舊唐書‧李密傳》。由此可知，上文的眾多曲目，以「罄」代「罄」字而成「青（清）罄紅魚」，是錯誤的。不過，執筆時得友人告知，由蔡衍棻撰曲的《武則天踏雪尋梅》，可見「雪滿禪林，猶有『清罄』之聲」的曲詞，用字完全正確，合予表揚。

原載《粵劇曲藝月刊》二零零八年九月（第一百六十四期）

某、卑某

一個「某」字，可以作個人代稱，如姓陳的自命「陳某」，王姓的名曰「王某」等等，例子於戲劇曲目常見。

以《林沖之柳亭餞別》為例，林沖向妻子寫下休書時說出：「林某只為愛護貞娘，才不與你同諧白首。」這裡的「某」，音畝，是陽上聲的原字。

又如《群英會之小宴》：「呂某喜蒙盛意，深深一拜謝嬋娟。」是呂布以「呂某」的自稱；再如《關公月下釋貂蟬》中，關羽屢次自稱「關某」，遂先後有「青龍刀，枉做關某嘅伴當」、「貂蟬何事夜半前來，快向關某直講」的曲詞。

後者兩闋曲目，箇中的「某」字要唸成陽平聲的「謀」音，蓋非如此，唱來就顯得很「平」，既不叶於平仄，聽來也欠抑揚了。

「某」字猶「我」之謂，作自稱者多是武弁身份人物。當然，文弱書生也可用到這個「某」字，例如《蘇小妹三難新郎》中的秦少游，新婚妻子出題作試，他在曲中就曾說過「待某一觀」這句話來。

又例如《漢高祖濯足氣英布》的元曲中，本為楚將的英布，聽從好友隨和游說歸漢，當到來投誠之時

说：「某姓英名布，祖貫壽州六安縣人氏。」這個「某」字即我，是自報家門的前置詞。

而「某」字加個「矣」成為「某矣」，且看元曲《關雲長千里獨行》第四折：關羽脫離曹操軍營，護送兩位嫂嫂來到古城，守城的張飛認為他投曹背漢，不許入城，正糾纏間，遠處一彪人馬如飛殺至，有人唱出：「某矣蔡陽，來到這古城也！」

「某矣」即我，同樣也是自稱之詞。

談到「卑」字，乃指低下，「卑末」及「卑官」都屬低級官吏，「卑人」則係自謙之詞。有《風雪卑田院》，秦中英編撰，羅家寶、謝雪心主演，但「卑田院」是收容乞丐的地方（粵劇清人小說《世無匹》第三回：有少年名干白虹者，因貪嗜杯中物，將人家所贈錢財耗盡，幾乎誤了好姻緣，後終得成眷屬，干向新婚妻子謝罪時說：「卑人雖處貧賤，實以豪傑自命，豈敢忘恩！」

「卑」下加「某」，讀音一如「悲謀」，多関粵曲亦見有人以此作自稱。例一是《孝莊皇后之密誓》中，多爾袞向孝莊示愛時說出：「討還妳欠我情和愛，只屬卑某不屬人」；例二係《辭都歸薛》，孟嘗君那先後兩次語及「食無魚」的門客馮驩（音歡）：「馮卿多謀有計，卑某洗耳恭聽」、又「只怕閒散一時，國君棄卑某更遠。」

原載《粵劇曲藝月刊》二零零八年九月（第一百六十四期）

江左

二零零八年熱唱曲目《南唐殘夢》，中有「何期江左嬌花，變了汴梁野柳」句，是女角的唱詞。

「江左」即江東，今安徽蕪湖至江蘇南京之間的長江以東地區，泛指長江下游向東一帶。古人敍地理以東為左，以西為右，故稱江東為「江左」，對江西則有「江右」的名堂。

三國時候的東吳、繼後的東晉、以及南北朝時期的宋、齊、梁、陳各朝代皆定都於建康（今南京），故對其統治下的全部地區稱為「江左」。曲詞中的「江左嬌花」，乃指小周后本人。

她本名周薇，小名女英，是南唐朝代大司徒周宗之女，與其姊周薔皆為錢塘美女。周薔十九歲與李煜成婚，煜即位立之為后，當她懷孕之時，周薇常到皇宮作伴，個性風流的南唐後主，不時與之眉來眼去，暗裡私通。

在一曲由葉紹德撰寫的《李後主之私會》中，對此均有刻意描述，如「花明月暗籠輕霧，今宵好向郎邊去，剗襪（剗音劏，剗襪：以襪貼地）步香階，手提金縷鞋；畫堂南畔見，一向（餉）偎人顫。奴謂出來難，教郎恣意憐。」這幾句正是李煜整闋的《菩薩蠻》詞。

不久周薔因難產而逝，一年後，李煜母親鍾氏亦離世，按俗例須守孝三年，所以待四年之後，周薇才

獲冊封，是為小周皇后。

至於曲詞中次句的「汴梁」，即今河南開封。戰國時魏號大梁，晉代東魏置梁州，唐則名「汴梁」。五代的梁、晉、漢、周以至相繼的宋朝皆建都於此，之後北宋改稱「汴京」，亦曰東京開封府。明洪武六年（公元一三七三）正名為開封府，沿用至今的開封市，即此。

回說「江左」。

成語有句「江左夷吾」，述及西晉滅亡後，司馬懿曾孫司馬睿（晉元帝，公元二七六至三二二）逃到江南，東晉王朝初建，任用王導為丞相。當時政局初創，綱維（總綱和四維）待舉。平北大將軍劉琨遣使溫嶠奉表勸進（勸之即登帝位），見狀殊以為憂，溫及至得見王導與談，遂歡然曰：「江東自有管夷吾，吾復何憂。」

他意思說：王導有管仲之才，我等毋須再多憂慮了，因以指王導為「江左夷吾」，典出《世說新語·言語》篇。

「夷吾」是春秋時管仲的表字，他輔齊國桓公為相，九合諸侯，一匡天下，使齊桓公成為春秋時期的第一個霸主，管是歷史上有名的賢相。

原載《粵劇曲藝月刊》二零零八年十月（第一百六十五期）

綈（音提）袍

友人送來《柳毅傳書之遞柬》，該曲描述柳毅路過涇川，有見龍女於冰天雪地中，衣衫單薄，狀甚可憐，於是贈衣以禦寒，龍女感激之際，也唱出了「綈袍之贈，因如挾纊」的曲詞來。

「綈」是一種質地粗厚的絲織品。「綈袍之贈」有段感人故事，典出《史記・范雎列傳》。

戰國時，范雎（音追、字叔）曾為魏中大夫須賈門客，有次隨出使齊國，憑着他的傑出才能，使本來遭軟禁的魏公子魏申得以釋放回國。齊王欣賞他的辯才，設宴款待，厚禮有加，須賈因此懷疑范雎出賣魏國，歸國後報知魏相，范從而遭陷害，笞打幾死。

後范出逃魏國，易名張祿，且隨秦使王稽入秦，得以游說昭襄王，對六國主張遠交近攻，以及逐個擊破，加強王權之策。秦王聽議，傾倒范之口才，將之列為客卿，後拜相，封應侯。當時魏王以為范雎已死，對於彼任秦相一事全然不知。

之後魏王聽說秦國將會出兵討伐韓與魏，遂派須賈使秦，范雎得悉，於是改換服裝，假扮成一個貧窮潦倒者，私下訪之。

此時此地，須賈得見范雎，顯然吃驚，知他未死，但仍一寒至此，心生憐憫之餘，留他飲酒進飯，並

贈一襲綈綢長袍。言談間，范自述為人庸（傭）工，亦認識秦相張祿云云。稍後范雎為須賈御（駕）車入相府，范先進門，良久不出。

須感疑惑，向門下人詢以范叔安在？對曰此處並無范叔，剛才之御車者，乃吾相張君也。至此，須賈方知剛才駕車的范雎，即為當今之張祿秦相，念及往日情仇，頓生惶恐，於是肉袒膝行，叩首請罪。范見之直斥其非，指罪該至死，但因對己生憐今且贈綈袍，尚存故人情義，故免其罪，釋之。後以此典描述一個人當遇貧困時，能夠得到朋友的同情和餽贈；又或形容寒士得遇，對方表現出不忘舊日的交情。唐朝高適有《詠史詩》：「尚有綈袍贈，應憐范叔寒。不知天下士，猶作布衣看。」

上文曲詞第二句「挾纊」，作披着棉衣的解釋。

公元前五九七年冬，楚莊王出兵討伐蕭國，府尹巫臣反映說：前線將士衣衫單薄，非常寒冷。楚王於是親到軍中進行巡視，並出言安慰，將士得到鼓舞。後以此語比喻因受撫慰關懷而感溫暖的意思，典出《左傳·宣公十二年》。

原載《粵劇曲藝月刊》二零零八年十月（第一百六十五期）

湯湯（音商商）

二零零八年尾月中旬，電視台播映《再說長江》節目，熒幕出現「浩浩湯湯」一詞，主持人將末兩字唸之為「商商」，友人從不解而電詢，在下遂以此文作答。

「湯湯」是形容詞，多見於古文典籍。記得名嘴黃先生，年前在他的清談節目中，也曾用上「浩浩湯湯」的成語，當時黃先生也唸作「浩浩商商」。

此語出自宋朝范仲淹的《岳陽樓記》：「銜遠山，吞長江，浩浩湯湯。」這裡的「湯湯」讀「商商」，形容水勢浩大。漢語拼音非「tāng」而係「shāng」。所以，上述名嘴的唸法完全正確。

有由溫誌鵬撰曲的《陌上花之西湖邂逅》，述及五代十國時候，吳越國王錢弘俶（因宋太祖父親名趙弘殷，須避諱而去「弘」字，後名錢俶），微服往遊西湖，唱出了「山野上，清溪處處，流水湯湯，堪比佳釀」的曲詞。正因原曲屬「強疆韻」，「湯湯」當然也要唱作「商商」為合。

「湯湯」一詞，語出《尚書·堯典》的「湯湯洪水方割」，此處的「方」讀「旁」音，「割」解災害，整句是「洪水到處為患」的意思。

「湯湯」一再見於《詩經》，例如《衛風·氓》有「湛水湯湯，漸車帷裳」句，作「湛水滔滔送我

中華非物質文化叢書·文學類·戲曲系列

回，瀎濕布裳冷冰冰」的解釋。此句是形容女主角被丈夫遺棄後返娘家的情景了（湛水在今河南省北部，源出山西陵川，古為黃河支流）。

《詩經・大雅・江漢》又有「江漢湯湯、武夫洸洸」句，為「江漢汪洋，戰士們多雄壯」的含意。

此外，一些前人著作，亦見以「湯湯」入文者。在明人小說《西湖二集》二十七卷中，有魏郎廷試高中，擢奉翰林，正喜氣洋洋之際，忽傳早曾指腹為婚之未婚妻病逝，魏郎聞之，幾痛斷肝腸。嗣後在其所撰之祭文，出現「峴山鬱鬱，漢水湯湯」兩句。

這裡試作解讀，所謂「峴」（音染），指小而高的山嶺，「峴山」位於浙江湖州市南，本名顯山，晉朝太守殷康在山下建顯亭，因唐中宗名李顯，避諱而改名「峴山」。北宋元豐二年（公元一零七九），蘇軾反對王安石新政而被貶任湖州太守時，遊此山亦有詩存。

「鬱鬱」就是茂盛了。

次句的「漢水」，處於陝西強寧縣北部嶓冢山，東南流經湖北而從武漢市進入長江，為長江最大支流。此之所以，「湯」也和「浩浩蕩蕩」末兩字，唸作「商商」，含意同樣沒有分別。

原載《粵劇曲藝月刊》二零零九年二月（第一百六十八期）

壎箎（音圈池）

題目是兩種不同樂器名字，粤曲曲詞少見，由譚惜萍編撰的《重簪紫玉釵》中有句曰：「問十郎寫了

幾張洛陽紙，有幾多琳瑯佳句付壎箎。」

「十郎」是男角李益，他因賦詩「不上望京樓」句而遭讒迫戍，但妻子霍小玉卻誤會彼青雲直上、洛

陽紙貴且齊奏鸞鳳和鳴。是暗諷對方寒盟負約，另聘豪華之語了。

「壎」通塤，音讀「圈」，但今人有邊讀邊誤之以為「芬」音；《重》曲女角南鳳將「壎箎」唱成

「圈池」，完全正確，值得一讚。

「壎」是八音之一，依先後次序為：

（一）金：鐘、鎛（音博）。（二）石：磬（三）絲：琴、瑟。（四）竹：簫、管。（五）匏：

笙、竽。（六）土：壎。（七）革：鼓（八）木：柷（音築）、敔（音雨）等。

「壎」屬陶製，橢圓形狀，密底中空，吹孔置頂端，兩側各有三孔，呈八字形排列，後面亦有排音孔

二。望之古樸而具靈氣，吹時按孔則作嗚嗚聲，音色深沉蒼涼。

再說「箎」字，方今任職中國外交部長者有楊潔箎其人，讀者當存印象。

「籥」係竹製樂器，形狀類笛。《爾雅·釋樂》有載：「長尺四，圍三寸，徑三分，一孔上出，橫吹之。」春秋戰國時流行，唐以後多用於宮廷雅樂。

歷史上有「鼓腹吹籥」故事，典出《史記·范睢列傳》，述及春秋末期的伍員（音雲，即子胥），因父親伍奢為楚平王所殺，於是逃楚奔吳，經昭關，為出關事一夜白頭。後抵吳地而無以糊其口，只好鼓着肚皮吹奏管樂，在吳市地面乞食。

這是戰國時，范睢因遭奸人所害而受笞幾死，後逃魏奔秦，途經萬千艱辛，他將自己的苦況和伍員相比罷了。

「壎籥」齊奏，音色中和動聽，於是帶出了「壎籥相和」這句成語來。相傳西周時，畿內諸侯有蘇成公和暴辛公，兩人和睦共處，感情融洽，一如同時吹奏「壎、籥」兩種不同樂器，極之相和。

後來暴公妒忌蘇公而向君王進讒，蘇公得知，乃作《何人斯》詩，詩曰：「伯氏吹壎，仲氏吹籥。」其意為伯兄仲弟，情同手足，我與女（汝）親如兄弟，理應如壎如籥般相和。也言彼此俱為王臣，宜相親相愛者也。

後人遂以「壎籥相和」這一句，比喻兄弟之間和睦共處的親情。

原載《粵劇曲藝月刊》二零零九年二月（第一百六十八期）

鼠年年廿八日，有台灣名人以春聯相贈，專欄作家收下之餘，在報上自稱「蓬門生輝」；而本刊前期

（一六七）九十頁內文，也出現一句「篳路襤褸」。前者是自謙，稱貧者所居；後者指柴車和破服，本意

形容家境貧窮，但該文實喻創業之艱辛。

這裡的首字分別為「蓬」與「篳」（通蓽），合之成詞，正是成語「蓬門蓽戶」的簡稱，也是本文所

述內容。

由陳錦榮撰曲，梁漢威及陳慧思合唱的《笳聲引鳳來》，係描述蔡琰（文姬）身入（其實遭胡兵擄

走）匈奴大漠之前，與左賢王相遇於遍地硝煙陳留地面的故事。

此段過程本屬子虛烏有，不過，大凡小說和戲曲之類，縱有違於史實，儘可隨意行文，空中樓閣般，

若否，「刨得正就冇木」了。

話說《笳》曲由女角唱出「早喪親娘，蓬筆相依惟父女」兩句，在這裡，原譜的「蓬筆」，假若意為

「蓬門」與「筆墨」而代表貧困家庭及書香世代的詮釋，顯然屬於「包拗頸」一類，因為中文並無「蓬

筆」一詞，縱然勉強理解，實誤。

「蓬」係茅草，「蓽」指柴枝或荊條，由兩者所造成的門戶，就是「蓬門蓽戶」了。

既然用雜草柴枝而造門戶，當然簡陋。書信行文，每向對方介紹自己家居，以及希望別人光臨之時，套上「蓬蓽增輝」這一句，屬謙虛用詞。文首的「蓬門生輝」如此，《笳》曲中蔡文姬所唱的「蓬筆

（蓽）相依」亦然。

「藍縷」，指破爛的衣服。

一般人對於「蓽路襤褸」這句成語可能不甚了了，原來「路」通「輅」，就是車子，「襤褸」亦通「藍縷」。

春秋時，鄭國有大臣愬愿晉國去攻打楚國，晉大夫欒（音聯）書不同意這種主張。他認為楚自戰勝邲國以來，楚莊王時刻都在訓示軍兵，說及國民生計不易，禍亂會突然降臨，吾人必須戒懼而不可鬆懈。要有像祖先乘柴車，穿破衣去開闢山林的創業精神。

所以欒書說，楚國是不容易對付的。

故事出自《左傳・宣公十二年》。同樣，在《左傳・昭公十二年》中，「右尹」（楚國官名、令尹佐輔）子革朝見楚靈王，亦有「昔我先王熊繹（西周楚國始祖），闢在荊山，蓽路藍縷以處草莽」的記載，後以「蓽路藍縷」作為創業維艱的典故。

原載《粵劇曲藝月刊》二零零九年四月（第一百六十九期）

剗（音剷）襪

題目出自南唐李煜的《菩薩蠻》詞，亦見於粵曲《李後主之私會》（葉紹德撰）及《李後主之情殤》（溫誌鵬撰）中，而前者更將整闋《菩薩蠻》入曲，全詞如下：

「花明月黯籠輕霧，今宵好向郎邊去！剗襪步香階，手提金縷鞋；畫堂南畔見，一向偎人顫。奴為出來難，教郎恣意憐。」

詞中的「剗」本為削平，加「襪」字當指以襪貼地，即穿襪履地行走之意。

其次是女詞人李清照的《點絳唇》，對一個天真、爽朗少女，作出嬌柔、羞澀的形容，這詞是這樣的：

「蹴（音促）罷秋千，起來慵整纖纖手。露濃花瘦，薄汗輕衣透；見有人來，襪剗金釵溜。和羞走，倚門和首，卻把青梅嗅。」

以「剗襪」（亦作「襪剗」）一語入詞，首例可見宋朝歐陽修的《南鄉子》下片兩句：「剗襪重來，半韈（音朵）烏雲金鳳釵。」此處的「韈」係下垂貌，「烏雲」指髮鬢，「金鳳釵」是鳳形的金釵了。

例子之三，是清代才子納蘭容若描寫閨怨的《浣溪沙》上片詞：「十二紅簾窣（音摔）地深，才移剗

273

襪又沉吟，晚晴天氣惜輕陰。」

「十二紅」是太平鳥的別稱，這詞句意說，繡織有太平鳥的紅色簾幕垂掛於地，剛剛移動了腳步，卻又遲疑起來。「輕陰」指疏淡的樹陰。

「剗」和剷字相通，成語「剗雪相訪」中的「剗雪」，就是剷雪，這裡有個感人故事。

話說宋朝英宗年間，有龍圖閣學士王陶者，出身貧寒，曾寓京城教學。其友姜愚家境較佳，亦樂於助人，對王陶時多周濟。

某日天雪，朔風徹骨，門前積雪盈尺，王陶母子愁坐家中，無米下炊而處飢寒。姜愚知友困苦，於是背鐵鍬，攜衣食，至彼門前剗雪相助，解衣送食之餘，更慷贈金錢，助王渡過難關。因剗雪而助人，此乃雪中送炭之例。典故出自《宋書・王陶傳》。

又有「剗口」一詞，指刻薄難聽的說話，見諸清人小說《兒女英雄傳》十七回。某位自稱姓尹的不速之客登門，因禮教問題且大放厥詞，作為主人家的老爺鄧九公叱之曰：「姓尹的，你莫要撒野，不是我作老的『剗口』，你也是吃人稀的（飯食），拿人乾的（金錢），不過一個坐着的奴才罷了。」

原載《粵劇曲藝月刊》二零零九年四月（第一百六十九期）

囹圄（音零語）

以「囹圄」兩字作標題，此間報章常見。

例見二零零九年五月中旬，有日本歌星因為欺詐五億日圓罪成，被大阪地方法院判囚三年，緩刑五年的懲罰。於是香港報章有以「小室哲哉逃囹圄，含淚鞠躬道歉」，作為娛樂版面的頭條了。

「囹圄」就是監獄。

在粵曲《笳聲引鳳來》（陳錦榮撰）中，左賢王得悉蔡文姬身世，遂以「妳嚴親何名何姓，竟陷囹圄不得歸」一語詞之；而「嚴親一旦遭囹圄，寢食難安鎖雙眉」這兩句，則是《棠棣劫》（葉紹德撰）的曲詞。

《棠》曲述及春秋時候的伍尚與伍員（音雲），因接獲父親伍奢書函，着令兩兄弟回京一事。結果兄長伍尚為存忠孝，願意回京；但弟郎則以父親之前曾因進諫而開罪楚平王，回京必與父同遭殺害，於是意見分歧。

弟向兄苦勸無效，只好出逃昭關，投靠吳王闔閭間。有關伍員一夜白頭、吹簫吳市以及鞭楚王屍等事跡，都屬後話了。

有句「草滿囹圄」的成語，按字面解釋，是獄房長滿青草的意思。

中華非物質文化叢書・文學類・戲曲系列

隋人劉曠，為平鄉令之官，性情忠厚，素以誠恕待人。任內有紛爭及與訟者，每每曉以公義，又或痛陳利害，使之明白事理，不再意氣用事，從而各自引咎歸去。除了處事公正之外，劉曠又將個人所得的俸祿，悉數用作賑濟窮人，百姓感其開明德化，自是安守本份，勤勉有加。

劉在職七年，民風大治，人人奉公守法，獄中無囚徒，爭訟絕息。「囹圄」長滿青草，訟庭之外門可羅雀，百姓安居樂業焉。

後以此語比喻訟獄稀少，政令清明，典故出自《隋書·劉曠傳》。

「囹圄」一詞，據《說文解字》有載：「囹，獄也。圄，守之也。囹圄，所以拘罪人。」換言之，「囹圄」是古代囚禁犯人的地方，也是牢獄的意思。

牢獄的別稱頗多，自皋陶（虞舜時掌刑法之官）造獄始，夏時稱「夏臺」（今河南禹縣南，商湯曾囚夏桀於此），殷曰「羑里」（今河南湯陰縣北，商紂曾囚周文王於此。羑音「有」），周名「囹圄」及「圜土」（圜音元），秦曰「囹圄」，漢以後才有「獄」的名稱。

「囹圄」一詞雖然始於周代，卻是秦朝的專稱。

刀俎（音左）、魚肉

由羅文撰曲的《南唐殘夢》，中有小周后唱出的「人為刀俎，我為魚肉」句，意思是說，人家手持利器和砧板，磨刀霍霍，而己方則處劣勢，正如砧板上的魚肉，既屬待烹之物，當然宰割由人。

這句典出《史記・項羽本紀》的成語，說者是沛公（劉邦）手下的勇將樊噲（音快），當時環境，與意念念悲愴，其言也哀。

歷史上著名的「鴻門宴」有關。

公元前二一零年，自始皇死後，各地紛紛起兵叛秦，天下大亂。義帝有「先定（函谷）關中者為王」之約，結果劉邦僅以十萬之眾，大破秦軍而先行抵達秦國本土，佔領咸陽。按照盟約，理應取代秦國為王了。

劉邦兵微將寡，不敢稱王，但「我欲為王」之說，傳到了遲來一步而擁兵四十萬的項羽耳中，他絕不認同，並且計劃出兵，進攻劉邦。但因兵力未及，劉邦已通過己方的張良，準備前往謝罪。鴻門之宴，項羽留飲，謀士范增為除後患，着令項莊舞劍，乘機殺死沛公。

事急，張良速召樊噲前來護主，劉邦見有援兵，於是借故如廁去，與樊並出營門。

這時，項羽使都尉陳平召沛公回返，公向樊言：今者出而未與辭行，似是無禮。樊噲對曰：「大行不顧細謹；大禮不辭小讓。如今人為刀俎，我為魚肉，何辭為。」於是雙雙離去。

樊的意思說：「當有重大行動的時候，毋須理會微細的禮節；而面對隆重禮節，亦同樣不須理會那些細小的指責。方今項羽一如刀俎，準備宰殺，而我等則成為切割的對象，事情危急，何須辭行呢！」

「人為刀俎，我為魚肉」，這句成語留存下來，後人遂以此作形容，自己處於不利地位而危在旦夕之意。

俎乃古之器物，既有初用木製，後取青銅，作為盛載牲體的一種；亦有切肉之俎，即是今人所謂的砧板。從字形看來，俎字左從「半肉」而附於右且之前。據《說文解字》所載：「俎，禮俎也。且，荐也。足有二橫，一其下，地也。」

以上可見且、俎都屬几類，而俎則專用以盛載牲體用途。《史記》中樊噲所說的，經史學家張守節《史記正義》所註：「俎，椹（砧）板也。」這一點，俎在此作為砧板的解釋，可以完全明白。

原載《粵劇曲藝月刊》二零零九年六月（第一百七十一期）

粵曲詞中詞二集

狼藉

二零零九年六月下旬，位於湖北省某市一家酒店，近年因發生多宗男女離奇墮樓命案，但結果卻不了

了之，本港報章報道時，對該酒店有以「聲名狼藉」作標題。「狼藉」兩字於曲詞常見，如由林川編撰的

《問君能有幾多愁》，中有句曰「落花狼藉嘆春歸」，又如葉紹德撰曲的《艷曲醉周郎》，亦見「昨夜風

和雨，一任花狼藉」等句。以上曲詞都以枝葉零亂作為落花的借喻，但方文正所撰的《苦鳳離鸞》，由女

角唱出「見君狼藉如斯，我倍心酸」這一句則指男角係因嫖賭吸毒而至貧窮潦倒的形容詞。

原來，傳說狼群每喜在窩裡墊草而睡，當臥起時，會用狼腳踐踏草窩而藉此嬉戲，因此遂有「狼藉」

一詞。這裡的藉與「籍」通，意為踐踏及凌亂的解釋。今人盛筵散後，每有「杯盤狼藉」一語，是形容桌

上碗碟縱橫混雜的樣子，又可引申作敗壞不堪的意思；一如上述的「聲名狼藉」，表示個人甚或機構的聲

望，已受到嚴重損害。

清代才子袁枚，在寫給友人徐紫庭的信札中，有「枚別來四年，髮有二色，十年清俸，既消磨於風臺

月榭之中；半世精神，又狼藉於斷簡殘篇之內」幾句。「二色」指頭髮黑白交雜，暗喻年邁。他稱為官十

年的俸祿，悉數消磨於舞臺歌榭；而多年來的精力，也虛耗在作詩和讀書當中。信內的「狼藉」，自嘲為

浪費之意。

《三國演義》四十五回：曹操擁兵八十三萬，周瑜僅六萬兵，勢成強弱懸殊，但三江口水戰一役，曹操失諸地利而敗於周瑜。這時，曹欲招周歸順，故以彼之舊日同窗蔣幹為說客，向對方曉以利害而勸降。蔣至敵寨，兩人寒暄一番，周瑜頻頻勸飲，絕口不提國事。《三國》書中有這幾句：「（瑜）佯作大醉之狀，攜幹入帳共寢，瑜和衣臥倒，嘔吐狼藉。」

這裡的「狼藉」，指周瑜假裝不勝酒力，呈醉態且嘔吐失儀；但「狼藉」也有形容悽慘的一面。明人小說《檮杌閒評》三十三回有載：「此時楊副都（漣）、左僉都（光斗）、顧郎中（大章）雖然未死，卻也僅餘殘喘，不料比到後來，人愈狼藉，刑法愈酷，兩腿皮肉俱盡，只賸骨頭受刑。」故事描述明朝奸相魏忠賢，殘害忠良，朝中大臣與之意見不合者，即被監禁且遭濫刑，上述的「狼藉」，是被折磨得求生不易，求死不能的代名詞。

原載《粵劇曲藝月刊》二零零九年八月（第一百七十二期）

關山月

翻閱剪報，見二零零六年十月期間，內地成都市邛崍縣的「(卓)文君故里」，有來自英、美、台灣及其他地區的古琴名家雲集，在一曲悠揚的《關山月》當中，為期四天的「古琴國際藝術節」拉開序幕。

由陳錦榮編撰的《靈台夜訪》，其中有「一曲動人《關山月》」句在。《關山月》是古琴曲名，屬漢朝樂府《橫吹(音趣)曲》之一，多寫邊塞士兵久戍不歸，和家人彼此天隔一方，互相感嘆別離之情的曲調。

所謂「橫吹」，為漢代軍中馬上之樂，正因樂器中有戰鼓和號角，所以亦名「鼓角橫吹」，有稱「鼓吹曲」者，即此。

漢武帝建元二年（公元前一三九），郎官張騫自薦通於西域，得「摩訶兜勒」之胡樂，遂引歸於長安，宮廷樂師李延年來之，更進新聲二十八解，合而編為《武樂》（頌揚武德的舞樂）。

而今人所熟悉的《關山月》，多來自唐朝李白同名詩篇，全詩十二句如下：

「明月出天山，蒼茫雲海間。長風幾萬里，吹度玉門關。漢下白登道，胡窺青海灣。由來征戰地，不見有人還。戍客望邊邑，思歸多苦顏。高樓當此夜，嘆息未應閒。」詩句係以古題描寫將士征戍和夫妻別

中華非物質文化叢書·文學類·戲曲系列

離的苦況。

上世紀五十年代初，中國民族音樂家夏一峰與楊蔭瀏等，將上述李詩重新整理而譜成樂章。正因調子明朗流暢，純樸自然，且帶有一些北方的民歌風味，加上更富於詩情畫意的李白詩句，作為琴曲演唱，頗能襯托出古代將士那種深切的懷鄉之情。

《關山月》除了屬於古琴名曲，也是當代嶺南畫派主要代表的畫家名字（一九一二至二千年）。他原名關澤霈，廣東陽江人，幼時因父親喜愛種梅、詠梅以至畫梅，耳濡目染受到薰陶，從而對繪畫產生興趣。

一九三三年在廣州師範學院畢業後，即師承高劍父而進入高所創辦的「春睡畫院」，繪畫藝術得以再上層樓。五零年初，「關山月」創作的連環畫有三，其一為「馬騮精」，次係以剿匪鬥爭作題材的「歐秀妹義擒匪夫」，第三套「蝦球傳之山長水遠」等。

前二者經於當時出版，但後一套卻因政局環境而遺失，歷時五十八年後才得以覓回。二零零八年一月十日至三月底，此套連環圖畫也曾在深圳市「關山月美術館」展出。平生國畫代表作有《江山如此多嬌》、《俏不爭春》及《綠色長城》等。

原載《粵劇曲藝月刊》二零零九年八月（第一百七十二期）

南山

二零零九年八月上旬，有來自內地終南山的佛教代表團抵港，作為期三天訪問。

終南山今人簡稱「南山」，由陳嘉慧編撰的《子虛烏有之梨園歸夢南山隱》，描述有人棄戀凡塵而歸

隱「南山」，與久別之愛侶重聚。正因曲名稱為「子虛烏有」，所以簡中之「南山」位置，似不可尋。

不過，卻因內文有「悲歡聚散悟夙因，效仿陶令脫凡塵」，以及「最羨淵明南山隱，弄月吟風展書

琴」句，所以也就不妨相信，曲詞中的「南山」，就是陶淵明（曾任江西彭澤令，故稱「陶令」）《飲

酒》詩中的「南山」了。

中國以「南山」命名者，凡二十三處，上文「陶令」歸隱田園居，位於江西廬山，陶之《飲酒》詩中

有「採菊東籬下，悠然見南山」句，即此。

古稱終南山者，即今陝西省之秦嶺位置，歷朝士人多在此隱居。此山海拔三千五百米，山脈起自甘肅

天水縣，沿經陝西西南部而終於河南陝縣，綿亘八百餘里，為長江及黃河兩大流域之分水嶺。

唐朝詩人王維作品，有《終南山》及《終南別業》詩，後者較為世人所熟悉，全詩八句如下：「中

歲頗好道，晚家南山陲。興來每獨往，勝事空自如。行到水窮處，坐看雲起時。偶然值林叟，談笑無還

期。」

「別業」就是別墅，「陲」乃境邊，「勝事」則指美好和快樂的事情。王維此詩作於開元二十九年（公元七四一），所以自稱「中歲」者，因時值中年而隱居於終南山，年齡剛過四十歲。

終南山既為隱士所喜居，此指真正修行者而言，但世人偏多偽君子，表面借遁跡深山，以隱居博得清名，企圖吸引官家注意，從而得遭招攬，於是「入山」變成了「出山」，也就帶出了一句「終南捷徑」的成語來。

南北朝時，有南齊人孔稚圭也曾寫過文章，諷刺那些藉隱居深山為名，實則趨炎嗜利的虛偽之徒。這篇《北山移文》，傳誦千秋。

談及「壽比南山」，這是一句日常祝壽用語，為老人家的壽數可與終南山相比之意。典出《詩經・小雅・天保》：「如月之恆，如日之升。如南山之壽，不騫不崩。如松柏之茂，無不爾或承。」（猶如上弦之月，猶如旭日東升。猶如南山之長壽，不會敗壞和裂崩。亦猶如松柏之茂盛，世代永遠相承。）

原載《粵劇曲藝月刊》二零零九年九月（第一百七十三期）

未央

題目兩字，粵曲經常用到，一般人印象深刻的，當係漢初三傑之一的韓信（餘二人為張良、蕭何），被呂后斬於「未央宮」的故事。大喉名家蔣艷紅所唱《情劫未央宮》，此曲曾於二零零九年七月下旬，在香港電台第五台重播。「未央宮」在今陝西西安市西北約八公里處，漢高祖七年（公元前二零零年），丞相蕭何主持修築，由金華、承明、宣室及椒房等四十多個內殿台閣組成。其主體建築的前殿高三丈五尺，縱深十五丈，橫寬五十丈，宮城總面積達三點五平方公里。

「未央」就是未盡，這詞也見於東漢時候梁鴻（孟光之夫）所作的《五噫歌》，末句為「人之劬勞兮，噫！遼遼未央兮，噫！」（捱生捱死，有排你捱，捱之不盡也！）

梁鴻和妻子出了潼關，向皇都洛陽進發，見到當地宮殿巍峨，美輪美奐，久居山林的農人，難免諸多牢騷。他筆下的「噫」就是歎息，因而譏諷統治者的窮奢極侈，藉此發洩一番。

記得六十年代，由靳夢萍撰曲，李少芳獨唱的《一段幽情》其中幾句：「聊騷興，夜未央，歸程譜入賀新涼」；而蔡衍棻於二零零六年所撰的《曹雪芹魂斷紅樓》，有「夜未盡，燈半殘，魂何所倚」句，箇中的「未央、未盡」有同一含意。

「夜未央」典出《詩經‧小雅‧庭燎》，這是一首描述天子等候諸侯早朝的詩篇，全詩三段共十五句，頭兩句是：「夜如何其？夜未央，庭燎之光。」（夜色怎樣了？夜未盡但夜還長，那是庭中火炬燒得熾烈之故。）

有關五十年代舊曲，由梁瑛及李慧合唱的《情央恨未央》，香港電台第五台二零零七年初曾經播過；至於一曲《陌上花之西湖邂逅》，中有「妳似帶雨梨花紅淚降，話到淒涼恨未央」句，此為溫誌鵬的早期作品了。

有「春未央」，見蘇翁編撰的《一曲鳳求凰》，男角司馬相如唱出「紅杏枝頭春未央，芍藥欄邊花掩映」句；而二零零八年溫誌鵬所撰新曲《西風獨自涼》中，納蘭容若的妻子盧氏，向丈夫唱出「你休謂輕生離世莽（網），紅塵尚有事未央」這兩句，指對方塵緣事未了，不應存棄世念頭云云。

另有「大江流日夜，客心悲未央」以及「玉簫金管陳兩廂，銜杯聽歌樂未央」的詩句。前者見南朝詩人謝脁《贈西府同僚》，形容遊子心情，悲愁無盡；後者則是清朝詩人沈起鳳的《夜作畫》詩，揭露富豪之家糜爛生活，不辨晨昏的意思。

原載《粵劇曲藝月刊》二零零九年九月（第一百七十三期）

倩（音善、秤）

二零零九年秋，娛樂圈見報的女性新聞人物，姓名中多見有個「倩」字，例如劉天王那隱居幕後達

二十四年長的妻子、應居香港小姐冠軍、返回故鄉台南義賣賑災的旅日藝人，以及本年度在保加利亞舉行

「國際青年音樂節」，香港選手榮獲鋼琴獨奏的冠軍等。

後二者的名字，分別係翁倩玉及郭倩如。

作為美好解釋的「倩」字，如「倩女」（見《還琴記》）、「倩影」（見《沈園會》）、「倩女魂」

（見《絕情谷底俠侶情》）等；又如此刻同時亦有《（聶）小倩試寧生》（沈瑞和撰）新曲面世，是《聊

齋誌異》中的女鬼故事。

從上述例子看，勿論人名、劇目又或曲詞，「倩」為有關美女又或美好的含意，漢語拼音作

「qiàn」，此處一律唸為「善」音。不過，「倩」字還另有讀法和解釋，須唸之為「秤」，漢語拼音

qìng，是清字的陰去聲了。

讀作「秤」音，其一是幫助、央求，其次作為女婿的解釋，先說前者。二零零八年八月，香港《聯文

雅集》第三十八會，有勵進曲藝社曾經懸賞千元，以「鶴頂格」的「勵進」二字公開徵聯，當時負責評卷

的杜鑑深老師，閱卷之餘也自擬三則作品，其中一聯為：「勵振仙音容自度，進弘伯曲倩誰評」句。

下聯的「伯曲」，指伯牙碎琴故事，而「倩」於此處須讀「秤」音。整句意為鍾子期既逝，痛失知音，今後伯牙曲調，尚有誰人幫之助之而作出品評呢？於此，杜老師也強調這個「倩」字，可「秤」可「請」，但決非其他讀音了。

「倩」為幫助，也可解作央求別人替自己做事而改讀「秤」音的例子很多，如宋朝辛棄疾的《水龍吟》詞下片：「（央求）何人喚取，紅巾翠袖（歌姬），搵（揩拭）英雄淚！」《集解》：「倩者，女婿也。」

淳熙元年（公元一一七四）辛再次在建康（今南京）為官，只是任職一名幕府參議（屬官），他自嘆歲月空度，壯志難酬。此為鬱鬱不得志之作。

「倩」字，也可解釋為女婿，如《史記・倉公傳》：「黃氏諸倩見（宋）建家京（粮倉）下方石（建築材料），即弄（處理）之。」

明代詩人楊基有《懷萬郎中伯玉》詩：「倩可承家如有子，俸能給祭勝無官。」這裡的「倩」，是古時對女婿的稱謂。

原載《粵劇曲藝月刊》二零零九年十一月（第一百七十四期）

崔嵬（音頹）

唱家梁先生於電話詢及，《南唐殘夢》其中「崔嵬世路修，一步一災咎」兩句曲詞，有人認為原唱者的「崔嵬（頹）」似非正確，是否該以「崔巍（危）」為合？彼對「嵬、巍」二字的讀音存在疑問，故而來電求證，云云。

對之曰：這兩字相通，含意有接近處，甚至可以互易。只是，不同的詞語組合，就不宜將之混淆，因為辭書對於「崔嵬」和「崔巍」也各有條目分載。在這裡，「嵬」是馬嵬坡（楊貴妃遭賜死處）的「嵬」，要唸「頹」音，勉強唱之成「危」，實有不合者也（要找相似的例子，「沈、沉」兩字可以參考）。

「崔嵬」一詞解釋有三，首為有土的石山。《詩經·周南·卷耳》中的「陟（音直）彼崔嵬，我馬虺隤（音委頹）。」（登上高高的土石山，我的馬跑得腿兒「發軟蹄」。）次義見《楚辭·九章·涉江》：「帶長鋏（音甲）之陸離兮，冠切雲之崔嵬。」（帶着長長的寶劍，頂着高高的帽子。）此處的「鋏」本為劍柄，今代指劍。「陸離」解作很長。

「冠」係動詞，即戴上，「切雲」乃高冠，「崔嵬」則形容高聳了。

第三指胸中鬱結，猶言塊壘，宋黃庭堅《韻子瞻武昌西山》詩：「平生四海蘇太史，酒澆不下胸崔嵬。」

讀音都作「崔嵬（頹）」的例子很多，又如原籍四川的唐代詩人李白，他曾寫過一闋《蜀道難》：

「劍閣峥嶸而崔嵬，一夫當關，萬夫莫開……蜀道之難，難於上青天！」

又例如明人小說《封神演義》六十七回，姜子牙出兵伐紂而登壇點將，文中有詩讚之，其中兩句為：

「統領貔貅添瑞彩，安排士馬盡崔嵬。」

這裡的「貔貅」原指瑞獸，引申為官兵；而身形高大的士兵和馬匹，用「崔嵬」作比喻，有人強馬壯意。

回說上述《南》曲中兩句，當李後主被囚，小周后唱出心聲。曲詞謂崎嶇前路，步步驚心，有災難重重含意，是悲歌了。

至於讀作「危」字的「崔巍」，與「崔嵬」並無多大分別，同為山勢高聳貌。且看漢朝東方朔所寫，全長四十一句的《七諫·初放》其中兩句：「高山崔巍兮，流水湯湯（音雙雙）。」是「崇山峻嶺永遠巍峨聳立，流水浩浩蕩蕩東流不住」的意思。

原載《粵劇曲藝月刊》二零零九年十一月（第一百七十四期）

扛（音江）鼎

二零一零年五月秒，有來自內地的「佛」字書畫長卷（長一零八米、寬十一米），於本港酒店展出，此間愛國報章，從小標題以至內文，有稱為「抗鼎」之作。

「抗鼎」欠解，應以「扛鼎」為合，正因「抗、扛」兩字的外形與讀音相近，有人不察，所以才會出現如斯錯誤。而上述的「扛鼎」入文，於此可解「力作」，亦即傾力之作。

近年兩闋新曲都見這詞。其一在溫誌鵬所撰《抗金兵之計議》中，韓世忠元帥因感妻子梁紅玉所言，純屬婦人之見，所以唱出「軍旅之事且休提，女兒荏弱難扛鼎。」這裡的「扛鼎」，男角唱成「剛鼎」，字音完全正確。

次由陳嘉慧編撰的《三策定乾坤》。楊府侍婢紅拂女夜訪李（靖）藥師，道及「楊尚書還未成氣候，恐非扛鼎之輩」句。後者，女角將之唸為「貢鼎」，實訛。

兩闋曲詞的「扛鼎」，分別有負上全責及委以重任的含意。而按字面分析，「扛鼎」就是舉鼎，形容力大無窮，典出《史記·項羽本紀》：「籍（羽）長八尺餘，力能扛鼎，才氣過人。」

「扛」是動詞，《說文解字》對此有「橫關、對舉」的解釋，指以木橫持門戶曰關，凡大（重）物需

兩手對舉則稱「扛」。換言之，雙手高舉重物固然是「扛」；即有人肩以橫木對舉（抬）一物者，同樣有「扛」的叫法。

再談「鼎」字。史書所載，夏禹治水後，將全國劃分為九個行政區，稱為「九州」。當收集了「九州」進貢得來的青銅，鑄成九個大鼎，以供諸侯作為烹飪及祭祀用途。

正因「九鼎」是夏禹的開國之寶，歷史上有稱之為「夏鼎」或「禹鼎」者。之後，「九鼎」也曾屬夏、商、周時期的重要禮器，作為歷任幾代王權的象徵，而「九鼎」的得與失，都會成為一代王朝盛衰的標誌。

話接前文，人能舉鼎，固然力大無窮，不過，卻有「舉鼎絕臏」的成語。這裡的「絕」指折斷，「臏」是人體脛骨。正因力小不能勝任而強行之，結果變成悲劇。

戰國時候，秦武王（公元前三二一至前三零七年在位）繼惠王而立。此時朝中大臣，多為孔武有力輩。某日，武王與大力士孟説以舉鼎為戲，鼎重，武王因氣力不足，舉鼎而鼎落，摔斷自己的脛骨，因傷且致脈絕，武王五年八月「賓天」，卒年僅二十三歲。

秦武王好大喜功，且自炫氣力過人，最後因「扛鼎」而傷身害己，非始料所及也。

原載《粵劇曲藝月刊》二零一零年八月（第一百八十期）

浮梁

一曲由林川所撰的《琵琶行》（秋向晚），中有「浮梁遠去，秋水望穿人未還」之句；而另闋《琵琶行》（潯陽月）中，亦有句曰「商人重利輕別離，前月浮梁買茶去。」此曲數十年來熱唱，初學者多習之，撰曲為潘一帆。

後者原句出自唐代白居易《琵琶行》詩，含意顯淺易懂，不過，上述所指的「浮梁」，單看字面，就非一般人所能明白的了。

「浮梁」是古代縣城，故址在今江西景德鎮郊，兩者相距僅八公里之遙。此城初名新昌縣，地處長江三角洲的昌江上游兩岸，名稱來自唐玄宗天寶元年（公元七四二），因有江水泛濫，居民泛家為宅者，每多伐木作梁而得名。

「浮梁」以出產茶葉著名，更是唐代茶葉一大集散地，全盛時期，每年產茶七百萬馱（牲口所負載之貨物）（編者註：馱音惰），茶稅總額高達十五萬貫之多。而此地所產的「浮紅」，與江西武寧的「寧紅」，以及安徽祁門的「祁紅」等紅茶齊名。

「浮梁」曾經唐宋元明清諸朝，是歷代「浮梁」縣治之所在，而於宋真宗景德年間始置的景德鎮，比

起「浮梁」設縣還要晚後兩個多世紀，一向都屬「浮梁」縣所管轄的範圍。

不過自唐以後，產茶行業出現衰退，由於產量大不如前，「浮梁」環境的自然萎縮，經濟發展每下愈況，「浮梁」名字已漸湮沒。相反，鄰近的景德鎮，正因「水土宜陶」，本身備有優質的瓷土、瓷石，自宋初建鎮以來，製瓷水準不斷提高，迄今歷逾千年時間，所製產品，以「白如玉，明如鏡，薄如紙，響如磬」等優點，行銷世界各地。

所以此時此刻，有人提及「浮梁」，景德鎮幾可取而代之，就是這個原因。

上文的唐人白居易，除撰《琵琶行》之外，也曾寫過《自河南經亂、關內阻饑、兄弟離散、各在一處，因望月有感，聊書所懷，寄上浮梁大兄、於潛七兄、烏江十五兄、兼示符離及下邽弟妹》詩給長兄幼文，白大兄於貞元十五年（公元七九九）作「浮梁」主簿（主管文書印鑑之官員），詩云：

「時難（陽去聲）年荒世業空，弟兄羈旅各西東。田園寥落干戈後，骨肉流離道路中。弔影分為千里雁，辭根散作九秋蓬。共看明月應垂淚，一夜鄉心五處同。」

貞元十五年春，河南境內藩鎮叛亂，加上饑荒連年，正是民不聊生，白氏寫出此詩，形容家人各散東西，飽受漫天烽火，背井離鄉之苦也。

原載《粵劇曲藝月刊》二零一零年八月（第一百八十期）

中華非物質文化叢書‧文學類‧戲曲系列

屠龍

題目兩字粵曲常見，例如蔡衍棻所撰《血寫岳家旗》中的「鼓其餘勇，卻未屠龍」；而在蔡氏的《激反越王台》亦有「想我喋血沙場，素具屠龍之膽」這一句；至於沈瑞和所撰的《亂世佳人》同樣出現了「既乏屠龍絕技，也難伐紂弔民」的曲詞。

二零一零年秋，新界詩曲社在元朗圖書館舉辦文學講座，由黃專修先生主講詩詞，現場並派發《敝帚黃鐘》講義。這是對聯與詩鐘（限定條件及時間來完成的七言對聯，較前者嚴格）的結合體文集，內有一聯以「龍、舟」作「分詠格」出之：

「朱泮三載屠無處；諾亞全家避有方。」

次句的「諾亞」帶出一個「舟」字，此乃《聖經》的「諾亞方舟」神話。《挪（諾）亞方舟》除了是新界馬灣公園的旅遊景點之外，亦是一齣計劃於本年九月中旬，由文千歲及梁少芯合演的福音粵劇名字。

故事說神以洪水懲罰世上的罪人，但「諾亞」卻是當代唯一善者，神對之憐憫，於是吩咐他以良木製造方舟，來保存不同物種，俾洪水退卻後，他們一家和其他動物，得以避過一劫而繼續生存。

詠龍不見「龍」，說舟未有「舟」，此種以詩鐘形式創作之對聯，自有一定難度，非高手不易為也。

話説前句的「朱泙」乃複姓，單名漫字，係周時人，為了追求絕學，散盡千金家財，拜於「支離益」門下，學習屠龍之技，三年有成遂歸，但「屠龍卻無處」。

典故出於《莊子·列禦寇》：「朱泙漫學屠龍於支離益，單（通殫）千金之家，三年技成而無所用其巧。」

歷來詩詞，對屠龍一語每多貶義，指為毫無效益的技藝。例見明朝學者歸有光《留別安亭諸友》詩：

「彈雀人多笑，屠龍世久嗤。」

彈雀是以隋侯那貴重的珠子去獵射雀鳥，縱獲定然得不償失。語出《莊子·讓王》；而次句的屠龍因為不符實際，同為世人所訕笑了。

又宋蘇軾在《書吳說筆》雜文中，抒發了「藝亦工而人益困」（精力不濟、疲勞）的感慨，因此寫出「屠龍不如履豨」句。他主張為人戒取浮誇，要以實用為主，這裡的「履豨」就是殺豬，指屠夫用腳緊踏豬身，以檢驗其肥瘦，然後宰之的意思。

以上的屠龍多含貶意，但文首各闋粵曲則屬褒詞。所以大凡觀看事物，並無固定準則，以「屠龍」為例，孰貶孰褒，都在乎人們存在怎樣的態度。

原載《粵劇曲藝月刊》二零一零年九月（第一百八十一期）

斟酒問提壺

日前，某女作家於報上談及，此間有司對一些庸碌人等委以重任，例如輕視私隱者卻聘之去捍衛私隱，於是為文諷之，說出「窩囊領導班子選拔窩囊下屬」之語，更有「哪壺不開提哪壺」的標題。

這壺那壺，追源究本，「斟酒問提壺」這句廣東俗語可以派上用場。

在《六月飛霜》以及《重簪紫玉釵》兩闋粵曲當中，分別載有「斟酒問提壺」的曲詞。本文題目純係歇後語，上句為「捉豬問地腳」。「地腳」就是「里正」，此職屬古時鄉間小吏，諸事皆理，乃街坊地保之流。當鄰舍人家走失豬隻，該會藏匿何處，此人當然知曉，所以求助於他，最為實際。

要理解上述曲詞，須從兩方面看。其一是友儕飲酒時，可斟與否，有酒抑或無酒，到底壺內所載幾何？是以這裡的「問提壺」，意為飲酒。

例見「竹林七賢」之一的劉伶，他寫的《酒德頌》，有「止則操巵執觚，行則絜榼提壺」句。「止」是歇息，「巵」（音枝）為盛酒器皿，「觚」（音孤）即酒杯，「絜榼」（音結合）和「提壺」同指拿着酒器。換言之，劉伶嗜酒，正是無酒不歡，隨時隨刻都與酒為伴的意思。

次為北宋詩人王禹偁（音秤）所寫的《初入山聞提壺鳥》，有「遷客由來長合醉，不須幽鳥道提壺」

句。

還客指王本人，即貶謫之官，他從宦八年，三起三落，最後死於貶所，時年僅四十八歲。

幽鳥指「提壺鳥」，因為牠的叫聲音似「提壺」，也像勸人沽酒去，所以唐朝劉禹錫也有《尋豐安里舊居》詩：「池看科斗成文字，鳥聽提壺憶獻酬。」

科斗文字即「蝌蚪文」，屬古時一種筆劃頭粗尾細，形似幼蟲的字體，也稱「蝌蚪之書」。詩人聽得「提壺鳥」的叫聲，憶起友儕互相勸酒唱酬的往事，起懷舊之感。

「提壺鳥」有否，似無實據。今人生活中的鵜鶘鳥，辭書對此，每將此與上述詩詞拉上關係。不過，鵜鶘乃屬游禽類的水鳥，嘴長尺餘，頤下有大皮囊，於淺海中以捕魚為食，當非棲宿深山枝頭者，加上叫聲是否酷似「提壺沽酒」，未嘗見人深究，想來兩者名字讀音相同，亦好作騷人墨客筆下的吟詠對象而已。

文學作品以至俗語方言，當有存疑空間，每每留下一些想像與迷思，未嘗不是一件好事。

原載《粵劇曲藝月刊》二零一零年年九月（第一百八十一期）

刨花

二零一零年秋末，本港名店「朱義盛」結業，其所出品之「刨花油」遭搶購一空云。

一曲《男燒衣》，有恩客燒衣拜祭一個自縊身亡的青樓女子，曲詞中的祭品名稱，除了「牙蘭帶」（裹腳布，亦云袴頭帶）與繡花鞋之外，更有「燒到胭脂和水粉，燒到刨花兼軟文（音敏）」句。《玉堂字彙》解釋為撫，即粉盒中那軟身的粉撲，藉蘸粉作敷面用途。而今人少見的「刨花」，則值得書上幾筆。

上世紀五、六十年代，坊間商店多有白、紅茶油以及「刨花片」的梳頭用品出售，茶油經透明玻璃罌盛載，顧客購買時，需用那形如弓字的鐵抽容器舀出，每勺一兩（亦有每勺四兩的容器）；而「刨花」每張闊約五吋，一呎長度。當時兩者售價均為壹毫。

其色米黃的「刨花片」浸以白茶油，滲透而泡軟，所溢出的膠質溶合於茶油中，就成「刨花油」；同樣，戲班化粧有稱「貼片」者，是將一端固定的假髮，另端則係較為鬆散的窄長髮片，分別以水份黏貼於演員雙鬢，藉此改變面型，從而增加角色美態，此中的黏貼材料，就是本文所述的「刨花」了。

「刨花油」富含黏性，塗在濃密或長長的頭髮上，顯得烏黑靚溜，柔順貼服，今日新界仍有不少婦

中華非物質文化叢書・文學類・戲曲系列

人，往墟集購得，以茶油浸漬備用。蓋彼等雖年紀一把，表面看來，依然青絲縮髻，光可鑑人，絕少有甩髮、尾叉或禿頂的情形出現，曷克臻此，相信乃是「刨花油」之功也。

「刨花」乃從樹身所刨出之木片，但到底是何種樹木呢？起初，得知內地有人以榆樹皮浸水，汁液可以用來梳理頭髮。按理，榆樹皮經浸水而溢出的汁液，整理頭髮使得以理順。古代喪禮有用榆皮汁塗在靈車的車轂（音谷，即車軸），這些汁液叫做「榆瀋」，起潤滑作用。

關於這一點，古籍《禮記·檀弓下》有載。

不過論到梳理頭髮的黏服效果，榆皮汁就難與「刨花油」相比了。

一九八七年季夏，已故專欄作家魯金先生，也曾訪問過香港植物學專家劉善鵬先生，劉君說出，「刨花」本身名字叫「刨花楠」，盛產於中國內地，屬樟科植物，是一種高約八至十米的喬木，種子佔半含油，是製造肥皂和蠟燭的主要材料，而木材除作為家具用途外，經刨薄成片且浸之，就是黏性頗高的潤髮劑「刨花油」了。

原載《粵劇曲藝月刊》二零一零年十一月（第一百八十二期）

粵曲詞中詞二集

掌

夏秋時份，酒樓門外有懸掛來自「掌牛山」地區團體的旗幟。此山位於新界元朗「大樹下」附近的崇山新村，山頂有水窪。上世紀五十年代，為村人放牛的好去處，蓋夏日炎炎，騎牛吹笛及弄浴其間，鄉間牧童一樂也，亦此山得名之由來。

「掌」即看（陰平），護守之意，例如「掌燈」，正是唐代掌門庭、閣（點）燈燭的內官。清初朱素臣所撰傳奇《十五貫‧乞命》中的「明火站堂」，就指列隊擎燈的「掌燈人」。但粵曲《琵琶行》、《百花亭贈劍》與《晴雯補裘》中所述的「掌燈」，乃提燈之意。

古代衙門有「掌客」及「掌書記」，前者負責四方來賓之飲食禮儀，相當於今日「禮賓司」；後者係唐代節度使屬官，僅在判司之下，掌管箋及奏章等文書工作，職位約為六朝時候的「記室參軍」。

《碎鑾輿》的「海剛峰，執掌都察院」曲詞，「執掌」也者，是這部門的主管了。

原屬古漢語的「掌櫃」一詞，可見粵曲《生死恨‧上卷》，有軍閥拆散鴛鴦，強搶民女韓玉娘，並說出將之「賣與興元鋪掌櫃為妾」一語，這裡的「掌櫃」，南北通行，除了是舊式商店的櫃面先生之外，在內地東北地區，「掌櫃」就是婦人所指的丈夫。

中華非物質文化叢書‧文學類‧戲曲系列

曲詞之於「掌」字，例子正多，如「君臨天下誰可擋，統一河山歸我掌」，是楚項羽意欲山河一統的豪言壯語，曲見《新霸王別姬》；而《挑燈看劍》之中，宋朝那鬱鬱不得志的名將辛棄疾，目睹黑暗官場，有才難展也唱出：「朝上擦掌磨拳非備戰，只求爵祿與爭權」，只好歸田隱居，寫其《種樹書》去。

關於武則天的粵曲，先有《武則天與王皇后》的「難鳴孤掌，受盡奚落淒清」句，述及武氏在庵為尼時，因困苦無助而感懷身世，遂向到訪之王皇后求援；後來登其大寶，到了「妄論誰家天下，女皇已掌新朝」這一段，只緣通緝犯駱賓王遁跡於深山禪寺中，但武陛下尋踪而至，識破廬山之餘，亦邀其輔助朝政，駱終拒之且飄然遠去，這是《武則天踏雪尋梅》的情節了。

而《顧曲奇逢花月情》中，周瑜初會小喬，在對方不知自己身份的環境底下，也故意稱讚周郎文武雙全，有「將軍豈會獨掌兵，武士更知韻律柔情」這兩句。至於有長壽歌曲之稱的《七月七日長生殿》，楊玉環唱出「雖是不及掌中輕，且看我翠盤蓮步俏」的曲詞，這裡的「掌中輕」，指西漢時期成帝的寵妃趙飛燕，因體輕善舞，故稱。

原載《粵劇曲藝月刊》二零一零年十一月（第一百八十二期）